KB187046

美術技法 ⑤
유화 기법 I

WENDON BLAKE 원저
미술도서편찬연구회 편

 도서출판 오람

머 리 말

이 책은 유화기법의 전서라고 할 만큼 여러 부분의 기법을 수록하고 있다. 내용에서는 크게 두 편으로 분류하여, 앞에는 기초적인 「일반기법」을 다루었으며, 뒤에는 색채를 위한 고차적인 「색채기법」을 이론과 실기를 겸해 광범위하게 실었다.

저자인 Wendon Blake는 데생에서부터 수채화, 유화, 아크릴화에 이르기까지 회화전반에 걸쳐 많은 저서를 집필한 미술실기의 이론 및 평론가로서 그의 관찰력과 색채에 대한 탁월한 식견은 이 한 권의 책에서 충분히 알 수 있으리라고 본다. 아무쪼록 이 한 권의 책이 독자 여러분들에게 많은 도움이 되었으면 하는 바램이다.

미술도서편찬연구회

차 례

색채 실기에 앞서서

색채감각 뛰어난 색채 감각은 극히 한정된 예술가만이 지니는 재능이고 마술과 같은 것이라서 보통 사람들은 평생이 걸려도 터득할 수가 없다고 생각되기가 쉽다. 그러나 이것은 단순한 기우에 지나지 않는다. 이와 같은 그릇된 사고방식이 오히려 색채라고 하는 것을 실제보다 훨씬 어려운 것으로 인식시키고 있다. 실제로는 뛰어난 색채 감각은 천성적인 것이 아니라 데생(dessin)의 기법과 마찬가지로 경험과 노력에 의해 누구나가 터득할 수가 있다. 더구나 자연의 색채를 관찰, 묘사하는 것은 매우 논리적인 작업이다. 즉 직감적이 아닌 논리적인 순서에 따라서 조화가 잡힌 색채를 생각하거나 작품의 구도를 강조하도록 색을 배치한다. 또 색을 써서 공간, 광선의 정도, 전체의 분위기를 표현시켜 가면 되는 것이다. 이 책은 이러한 색에 초점을 두어 효과적인 색채 표현을 하기 위해 필요한 기법과 순서를 구체적으로 해설하는 것이 그 목적이다.

이론과 실천 이 책에서는 어려운 이론은 제쳐 놓고 여러가지로 변하는 자연의 색채를 어떻게 포착하고 또 실제 어떤 식으로 묘사하는가를 구체적으로 알기 쉽게 해설하고 있다. 우리들이 이즐(畫架) 앞에 섰을 때나 혹은 나무 그늘에 앉아서 작업할 때 작품을 완성시켜 가는 과정에서 직면하는 색채에 관한 구체적인 문제에 초점을 죄어 놓고 있다. 왜냐 하면 실제로 수목이나 하늘색을 묘사하려고 하면 색채에 관한 과학적 이론 등은 아무런 도움도 되지 않기 때문이다. 따라서 이 책에서는 색을 혼합하거나 조화시킬 때 도움이 되는 「색환도(色環圖)」 이외에는 색채에 관한 이론이 아무것도 나와 있지 않다.

자연의 색채를 관찰한다 실제로 화필을 쥐기 전에 우선 소재(素材 : 題材)를 관찰하는 힘을 기르는 연습부터 시작한다. 이 책에서는 최초에 상상한 부분을 밸류(value : 明度)의 설명에 충당하고 있다. 그것은 밸류에 관한 지식은 소재의 명암을 바르게 포착하는데 있어서 빠뜨릴 수 없는 것이기 때문이다. 즉 여기서 우선 소재의 명암을 모노크로(黑白)사진 필름처럼 포착하는 연습을 하는 것이다. 다음에는 색채의 원근 화법이다. 즉 거리의 변화에 따라 어떻게 소재의 색채가 변하는가를 설명한다. 또 시간이나 기후에 따라서도 자연의 색채는 시시각각으로 변한다. 이 책에서는 이른 아침, 낮, 오후, 저녁, 그리고 맑은날, 흐린날 안개가 낀 날 등으로 같은 소재의 색채가 어떤 식으로 옮겨가는가를 작품 예를 쓰면서 해설한다. 색채를 이야기할 경우에 반드시 수반되는 것으로는 빛 즉 광선의 정도가 있다. 이 책에서는 입방체, 구(球), 원추(圓錐), 불규칙한 모양 위에서의 빛과 음영의 상태, 광선이 들어 오는 방향에 따라서 변하는 소재가 보여주는 차이, 또한 기후의 차이에 의한 광선의 변화에 대해 해설하고 있다. 계속하여 그림의 상태와 콘트러스트 즉 소재가 어두운 상태(로우키)인가 밝은(하이키)것인가, 혹은 중 정도(미들키)인가, 콘트러스트가 강한(하이 콘트러스트)가 약한(로우 콘트러스트)가 등에 대해 설명한다. 다시 소재의 밸류만을 포착하여 간단한 스케치로 묘사하는 방법을 연습한다. 스케치는 나중에 실제로 작품을 묘사할 때 매우 도움이 된다.

채색의 기법 다음에 보고 느낀 것을 구체적으로 한 장의 그림으로 완성

시켜 가는데 있어 필요한 기법과 그 순서를 해설한다. 우선 소재를 주의 깊게 관찰한 후 3종류나 4종류의 기본적인 밸류를 써서 묘사하는 연습을 한다. 실제로 작품을 그릴 경우에도 이 정도의 밸류로 충분히 만족할 수 있는 완성품을 얻을 수 있다. 다음에 색의 혼합법 그리고 상이한 물감을 섞으면 어떠한 색으로 되는가를 시험하는 방법을 소개한다. 또 상이한 색을 인접해서 그려 넣었을 경우에 일어나는 시각적 효과를 이용해서 선명함이나 밸류를 표현하는 방법에 대해서도 설명한다. 다시 조화가 이루어진 채색법, 사람의 눈을 끄는 색의 구성법에 대해 배운 후, 다채로운 색채의 기법과 색채 효과를 다수의 작품 예로 그리면서 순서에 따라서 설명한다.

특징 「색채 기법」의 난에서는 유화의 색채 기법을 10가지 작품 예를 그리면서 구체적인 색의 사용법, 혼합법, 그리고 채색을 하는 법을 상세히 해설하고 있다. 가령 우선 한정된 색수로 2가지의 작품 예를 그리고, 다음에 좀더 고차원적인 단계별 화법(오버 페인팅)의 방법으로 옮기고 있다. 따라서 이러한 편성은 색채에 관한 지식을 넓힐 뿐만 아니라 광범위한 회화 기법도 터득할 수 있도록 구성되어 있다.

용 어

채색을 배우는데 있어 반드시 알아 두어야 할 전문 용어가 몇 가지 있다. 이들 용어는 이 책에서도 거듭 나오고 있으므로 확실하게 외워 두도록 하자.

색상(色相) 채색을 이야기할 경우 우선 최초로 나오는 말은 색상일 것이다. 색상이란 각색의 명칭의 구별 즉 레드, 블루, 그린 등과 같은 명칭을 말한다.

밸류(明度) 다시 상세히 색을 표현할 때는 저것은 어두운 색이라든가 밝은 색이라 말한다. 이와 같이 비교상의 명암을 미술 전문용어에서는 밸류라고 한다. 밸류를 바르게 파악하기 위해서는 완전한 색맹(色盲)이 된 기분으로 많이 있는 색을 흑, 백 혹은 여러 단계의 회색으로 바꾸어 보면 잘 알 수 있다. 가령 황색은 매우 연한 회색 즉 밝은 밸류로 된다. 마찬가지로 이번에는 짙은 청색을 보면 흑이거나 거의 흑에 가까운 회색 즉 어두운 밸류의 색이라는 것을 알 수 있다. 오렌지색은 바로 가운데의 중정도의 밸류를 가진 색이다.

채도(彩度) 색채를 표현할 때에는 채도라는 말도 쓴다. 선명한 색을 채도가 높다고 하며 반대로 둔하게 나타나는 색을 채도가 낮다고 표현한다. 채도는 실제로는 좀체로 설명하기가 어려우므로 다음과 같이 생각하면 잘 알 수 있다. 즉 튜브에 들은 물감을 색깔이 묻은 전구(電球)라고 가정하고 그 전구에 약한 전기를 흐르게 하였을 때의 색이 채도가 낮은 둔한 색이며 전기를 더욱 많이 흐르게 했을 때의 색이 채도가 높은 선명한 색이라는 식이다. 이와 같이 해서 흐르는 전기의 양에 따라서 채도는 **변하**지만 색상이나 밸류 쪽은 **변하**지가 않는다.

색온도(色溫度) 과학적으로는 아직 해명되어 있지 않는 모양이지만 색깔에 따라서는 따뜻하게 느끼는 색과 차갑게 느껴지는 색이 있다. 일반적으

로 블루나 그린은 차가운 색이며 레드, 오렌지, 옐로우는 따뜻한 색으로 분류되고 있다. 물론 색에 따라서는 양쪽 모두에 속하는 것도 많이 있다. 예컨대 그린이라도 블루를 띤 그린은 옐로우를 띤 그린보다도 차가운 느낌이 나는 한편, 레드를 띤 바이올렛은 블루를 띤 바이올렛보다도 따뜻한 느낌이 든다. 다시 좀더 자세히 살펴 보면 희미하게 바이올렛을 띤 레드는 오렌지를 띤 레드보다도 차가운 느낌으로 보이며, 바이올렛을 띤 블루는 그린을 띤 블루보다도 따뜻하게 보인다. 이와 같은 각색이 지니는 일종의 온도감을 색온 혹은 색온도라고 하고 있다.

실제의 색 실제로 하나의 색을 구체적으로 말로 표현하려고 한다면 대체로 이 4가지 요소 즉 색상, 밸류, 채도, 색온도의 모두를 써서 설명하게 된다. 가령 옐로우를 띤 그린을 전문적으로 표현하면 밸류와 채도가 모두 높은 난색(暖色)의 그린으로 되어 있다. 더욱 간단히 말한다면 밝게 빛나는 따뜻한 느낌이 드는 그린이라는 말이다.

원색과 간색(間色) 블루, 레드, 옐로우는 3원색이라 불리워지며 다른 어떠한 색을 혼합하여도 만들어 낼 수가 없다. 그리고 2가지 원색을 혼합해서 만든 색을 간색이라 한다. 블루와 레드를 섞으면 바이올렛, 블루와 옐로우를 섞으면 그린 그리고 레드와 옐로우를 혼합하면 오렌지색이 된다. 다시 간색과 원색을 섞어서 만든 색이 3차 간색이다. 3차 간색은 6종으로서 블루그린, 옐로우그린, 블루바이올렛, 레드바이올렛, 레드오렌지, 옐로우오렌지이다. 가령 레드오렌지를 만드는데는 레드와 오렌지를, 옐로우오렌지는 옐로우와 오렌지를 각각 혼합하면 만들어진다. 3차 간색은 또 2가지 원색을 일정하지 않은 비율로 혼합하여도 만들 수가 있다. 가령 레드에 옐로우를 약간 가하면 레드오렌지가 만들어지며 많은 양의 블루에 약간의 옐로우를 섞으면 블루그린이 된다.

보색(補色) 72페이지의 색환도에서 마주 보고 있는 색끼기를 보색의 관계에 있다거나 혹은 단순히 보색이라고 한다. 색환도를 한 번 보기 바란다. 바이올렛과 옐로우, 블루와 오렌지, 블루바이올렛과 옐로우오렌지 등이 각각 보색관계에 있다는 것을 알 수 있다. 이 보색의 조합을 색환도를 보지 않고도 말할 수 있을 정도로 똑똑히 기억해 두면 실제로 색을 혼합할 경우나 작품의 채색을 미리 생각할 경우에 크게 도움이 된다. 가령 한 가지 색의 토운을 떨구었을 때는 아주 약간만 그 색의 보색을 섞는 것이 빠르고 효과적인 방법이다. 반대로 어떤 색을 밝고 빛나게 보이고자 할 경우에는 바로 옆에 그 색의 보색을 두면 대체로 기대하는 결과를 얻을 수 있다.

유사색(類似色) 한편, 색환도에서 인접했거나 바로 옆에 있는 색끼리는 유사색이라 불리워지고 있다. 그 이름이 표시하는 대로 이들 색에는 공통적인 요소가 있다. 가령 블루, 블루그린, 그린, 옐로우그린은 유사색이며 그 공통점은 모두 블루를 포함하고 있다는 점이다. 그러므로 조화된 색채의 작품을 그리고자 할 경우에는 유사색을 써서 채색하는 것이 가장 간단하고도 효과적인 방법이라 할 수 있다.

중성색(中性色) 브라운과 그레이는 난색한색(暖色寒色)의 어느 쪽에도 속하지 않는 중성색이라 불리워지며 보기에 따라서는 미묘한 색채감을 함유한 색이다. 3원색을 섞거나 보색 관계에 있는 각각의 2색, 예컨대 레

드와 그린을 섞으면 브라운이나 그레이를 만들 수가 있다. 더구나 섞는 비율을 여러가지로 바꿈으로써 변화가 많은 브라운이나 그레이를 만들어 낼 수가 있다.

색을 섞는 법

잘 생각한 뒤에 섞는다 색을 섞을 경우 우선 중요한 것은 팔레트에 짜낸 물감에 붓을 대기 전에 어느 색과 어느 색을 섞는가를 미리 정해 두는 일이다. 다만 짐작으로 이리 저리 여러가지색을 붓으로 혼합하는 것은 찬성할 수가 없다. 그보다는 우선 만들고 싶은 색을 내기 위해서는 어떤 색과 어떤 색을 섞으면 좋은가를 잘 생각하도록 한다. 그리고 가급적 섞는 색은 2색이나 3색과 화이트——수채화의 경우는 물——로 멈추어서 색채의 선명함이나 투명감을 잃지 않도록 한다.

너무 섞지 않는다 이유는 확실하지 않으나 너무 오랫 동안 팔레트 위에서 물감을 혼합하고 있으면 색채의 선명함과 투명감이 상실되고 만다. 그러므로 색을 섞을 경우 이만하면 되었다는 색이 나오면 즉시 그만두고 필요 이상으로 너무 섞지 않도록 하는 것이 중요하다.

깨끗한 용구를 쓴다 아름다운 색을 내기 위해서는 색을 섞기 전에 붓이나 나이프가 깨끗이 되어 있는가의 여부를 확인하도록 한다. 유화의 경우 붓을 용해유로 씻고 신문지 등으로 깨끗이 닦은 뒤에 새로운 색을 묻힌다. 더욱 좋은 것은 매 번 깨끗이 닦은 팔레트 나이프를 써서 물감을 섞는 방법이다. 수채화나 아크릴화의 경우는 색을 섞기 전에 붓을 세필수(洗筆水)로 잘 씻도록 한다. 세필수는 더러워지면 즉시 깨끗한 것으로 갈아 놓도록 한다.

물감의 특성을 안다 여러가지 물감을 써보면 물감의 색이 젖어 있을 때와 말랐을 때와는 미묘하게 다르다는 것을 알 수 있다. 가령 유화 물감은 젖어 있을 동안은 광택이 있어 빛나 보이지만 1, 2개월 지나게 되면 색상이 가라앉은 느낌이 된다. 화가에 따라서는 최초의 싱싱한 빛남을 되찾기 위해 작품의 표면에 와니스를 칠하거나 분무하는 사람도 있다. 그러나 광택을 지속시키는 가장 좋은 방법은 채색할 때 단마루, 마스틱, 코오팔, 아루키드 등의 수지를 함유한 물감을 쓰는 것이다. 수지 물감은 마치 물감에 와니스를 섞은 듯한 것이므로 건조 후에도 최초의 광택을 잃지 않는다. 수채화 물감의 경우는 마르면 색이 연해진다. 그러므로 정확한 색채의 작품을 그리기 위해서는 물감의 색을 실제보다도 약간 진하게 해 두는 것이 중요하다. 한편, 아크릴 물감은 수채와는 대조적으로 마르면 색이 약간 어두운 느낌이 되므로 처음에 물감을 섞을 때는 실제보다도 약간 밝음을 강조하도록 한다.

색을 밝게 한다 색을 밝게 하고 싶을 때는 대개 화이트를 가하며 수채에서는 단순히 물을 가한다. 아크릴 물감의 경우는 그 양쪽을 쓸 수가 있다. 즉 불투명법으로 그릴 때 색을 밝게 하는데는 화이트를, 투명법의 색을 밝게 할 경우에는 물을 가하면 된다. 다만 여기서 주의해야 할 일이 있다. 그것은 화이트는 색조를 밝게 할 뿐만 아니라 그 색 자체도 바꾸어 버린다는 것이다. 가령 카드뮴레드라이트 등의 강렬한 색은 화이트를 가하면

삽시간에 그 선명하고 강렬함을 잃고 만다. 그러한 경우에는 대체로 화이트나 물에 미리 선명한 색 (예컨대 알리자린크림슨)을 아주 약간만 가하여 두면 희석한 색의 선명하고 강렬함을 유지할 수가 있다. 만일 크림슨을 가했기 때문에 섞은 색이 차가운 느낌이 되었을 경우에는 카드뮴옐로우를 약간 가하면 될 것이다. 다시 말하면 한 가지 색을 밝게 할 때는 즉시 화이트나 물을 가하는 것이 아니라 잘 생각해서 다른 색을 섞을 필요가 있는가의 여부를 판단하지 않으면 안된다.

색을 어둡게 한다 색을 어둡게 하기 위해 재빨리 플라스틱을 가한다는 사람이 있으나 그래서는 원래의 싱싱한 느낌을 망그러뜨리고 만다. 그러므로 플라스틱 이외의 색으로 색조를 어둡게 하는데 쓸 수 있는 색을 찾는 것이 더욱 좋은 방법이라 할 수 있다. 가령 카드뮴레드라이트, 알리자린크림슨, 카드뮴오렌지 등 난색의 적색이나 오렌지는 번트엄버나 번트시에나를 약간 가하면 어두워진다. 또 카드뮴옐로우라이트와 같이 빛나는 색을 어둡게 하는데는 그 색보다도 가라앉은 색, 예컨대 옐로우오커를 가하면 된다. 물론 이렇게 해서 색을 어둡게 하면 원래의 색이 지니는 색상이나 채도가 다소 바뀌어져 버리지만 블랙을 가하기 보다는 훨씬 좋은 결과를 얻을 수 있다.

색에 빛을 가한다 각각의 색은 자기 독자적인 특징을 지니고 있으므로 어떤 색에 빛을 가하고자 할 경우에는 실제로 색의 혼합을 여러가지로 시험해 보는 외에는 이렇다 하는 색을 찾아낼 방법은 없다. 가령 카드뮴옐로우라이트에 화이트(혹은 물)을 약간 가하면 가일층 선명하게 보이게 되므로 같은 화이트를 카드뮴오렌지에 섞으면 오히려 가라앉은 색이 되고 만다. 카드뮴레드라이트의 경우 그 색 자체가 선명하고 강렬하기 때문에 그 이상 빛나게 하는 것은 무리일 것같지만 실은 알리자린크림슨을 가하면 더욱 선명하게 된다. 또 울트라마린블루는 튜브에서 짜낸 채로라면 무디고 거무스름한 색이지만 화이트(혹은 물)를 가하면 깊이가 있는 선명한 블루로 된다. 그리고 다시 그린을 약간 섞으면 한 층 그 빛남이 증가된다.

색을 둔하게 한다 색을 어둡게 할 경우와 마찬가지로 블랙을 써서 색의 빛남을 억제하려고 하면 모처럼의 원래의 색은 망가지게 된다. 그러므로 선명함을 억제하고 싶은 색보다 채도가 낮은 흡사한 색을 찾아서 가하는 쪽이 더욱 좋은 방법이라 할 수 있다. 이 책에서는 각 색채의 혼합법에 대해 상세히 설명하고 있으므로 그 부분을 보면 어떤 색과 어떤 색을 섞으면 가라앉은 토운을 잘 낼 수 있는가를 알 수 있다. 가령 레드, 오렌지, 옐로우의 빛남을 떨구는데는 대개 옐로우오커를 약간 혼합하는 것이 효과적이다. 또 블루에는 번트엄버를 약간 쓰면 색조는 거의 변하지 않게 빛남을 억제할 수가 있다.

油畫의 一般技法

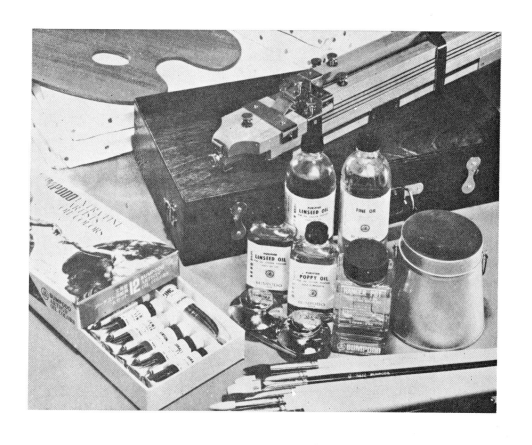

그림 물감과 화용액(畫用液)

블루(blue)

울트라마린블루(ultramarine blue)는 약간 바이올렛(violet)을 띤 어둡고 차분한 색조이다. 프루시언블루(prussian blue)는 이보다 훨씬 선명하여 놀라울 정도로 강한 착색력을 가지고 있다. 즉 다른 색과 섞으면 적은 양이라도 효과가 크므로 극히 약간씩 섞도록 한다.

레드(red)

카드뮴레드 라이트(cadmium red light)는 오렌지색을 띤 불타는 듯한 레드이다. 카드뮴계는 어느 것이나 착색력이 강하므로 섞을 때는 반드시 극히 소량씩 가한다. 크림슨레이크(crimson lake)는 어두운 레드이며 약간 바이올렛을 띠고 있다.

옐로우(yellow)

카드뮴옐로우 라이트(cadmium yellow light)는 매우 강한 착색력을 가진 눈부신 듯한 밝은 옐로우이다. 옐로우오커(yellow ochre)는 부드러운 황갈색을 띤 색조이다. 만일 화구점에 옐로우오커가 2종류 있다면 밝은 쪽을 사도록 한다.

브라운(brown)

번트엄버(burnt umber)는 그을은 어두운 브라운, 번트시에나(burnt sienna)는 약간 오렌지색을 띤 브라운이다.

그린(green)

대자연에는 여러 가지 그린이 수없이 있으며 따라서 화구상에도 풍성하게 맞추어지고 있다. 그러나 가지고 있는 기본색을 섞어도 실로 천차만別의 그린이 이루어진다. 다만 알맞게 만들어진 그린이 1색만 있다면 확실히 편리하다. 가장 도움이 되는 그린은 비리디언(viridian)이라 일컬어지는 밝고 맑은 색조이다.

블랙(black)과 화이트(white)

대개의 유화가들이 쓰고 있는 표준적인 블랙은 아이보리블랙(ivory black)이다. 화이트는 진크(zinc)나 티타늄(titanium)의 어느 쪽을 사도 된다. 이 2개의 화이트는 화학 성분이 다른 외에는 거의 차이가 없다.

린시이드오일(linseed oil)

튜브 물감 속에는 이미 린시이드오일이 포함되어 있으나 그 양은 억제되어 있으므로 팔레트의 홈에 짜놓은 물감은 진한 풀 모양이다. 그림을 그릴 때는 그보다도 무른 쪽이 그리기가 쉽다. 그래서 린시이드오일을 한 병 사서 팔레트의 가장자리에 부착한 작은 금속제 그릇(기름 항아리)에 약간 옮겨 놓도록 한다.

테레빈유(terebin 油)

테레빈유는 용해유로도 쓰고 세필용(洗筆用)의 대용으로도 쓰는 2가지 용도가 있으므로 큰 병을 사도록 한다. 용해유로 사용할 때는 팔레트의 가장자리에 부착시킨 또 하나의 기름 항아리에 테레빈을 담는다. 이렇게 해 두면 물감과 다른 기름 항아리 속의 린시이드오일의 혼합에 테레빈을 몇 방울 떨구어 물감을 더욱 무르게 하는데 편리하다. 테레빈을 섞으면 섞을수록 물감은 매끄러워진다. 또 하나의 사용법은 그림을 그리고 있는 도중의 세필용이다. 손이 들어갈 정도로 아가리가 넓은 병에 테레빈을 담아 놓고 이 병을 팔레트 가까이에 놓아 둔다. 붓의 물감을 제거하고 다른 물감을 묻히고자 할 때는 이 테레빈 속에서 붓을 휘저어 씻은 뒤 신문지로 붓을 닦으면 된다.

화용액(畫用液)

가장 간단한 용해유는 린시이드와 테레빈을 반반씩 섞은 종래의 타입이다. 가장 잘 쓰여지는 용해유 중에는 일반적으로 천연 수지와 린시이드오일 그리고 테레빈을 섞은 것으로서 수지는 니스의 일종이며 물감에 광택을 줌과 동시에 건조를 촉진시킨다.

기타의 용해제

만일 테레빈을 입수할 수 없다면 신나류로도 충분히 대용할 수 있다. 물감을 희석할 때나 세필용으로도 사용할 수 있다. 등유 즉 석유를 써서 붓을 씻는 화가도 있으나 불이 나기 쉬운 외에 악취가 나므로 이것은 쓰지 않는 것이 좋다.

유화의 용구

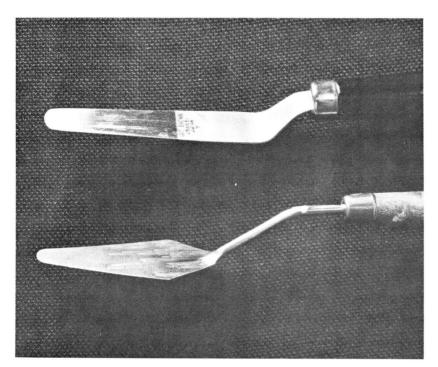

나이프(knife)

팔레트나이프(사진위)는 팔레트에서 물감을 섞거나 그림을 모두 그렸을 때 팔레트에서 물감을 긁어낼 때 편리하다. 또 그린 그림이 마음에 들지 않아 다시 한 번 고치고 싶을 때는 캔버스에서 물감을 깎아내는데도 도움이 된다. 페인팅나이프(사진 아래)는 칼이 매우 얇아서 구부러지기 쉽고 캔버스에 물감을 발라 펴기 위해 특별히 고안된 것이다.

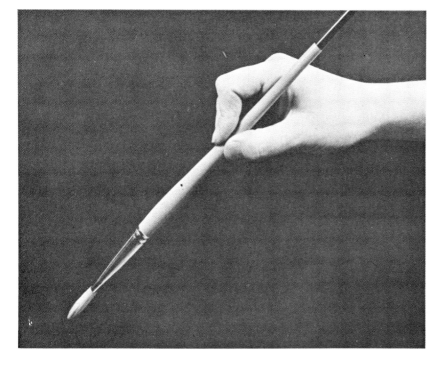

붓을 쥐는 법

붓을 쥘 때 자루의 중심에서 위를 쥐면 대담하게 쭉쭉 뻗는 붓놀림이 된다. 자신을 얻음에 따라 대담한 터치가 나오게 되며 그렇게 되면 붓의 더욱 윗쪽을 쥐고 싶어질 것이다. 반대로 정확한 세부를 묘사하기 위해서는 자루의 밑쪽을 쥐고 싶어지는 일도 반드시 있을 것이다. 다만 그것이 버릇이 되지 않도록 주의하기 바란다. 그렇지 않으면 작게 위축된 터치로 되어 버린다.

유화의 용구

경모(硬毛)의 붓

유화용에 가장 널리 사용되고 있는 붓은 단단하고 흰 돼지털(豚毛)의 경모이다. 필버이트 붓(사진 위)은 모족(毛足)이 길고 탄력성이 있어 붓끝이 약간 둥그스름하여 부드러운 터치로 된다. 평필(平筆, 사진 중앙)도 모족이 길고 탄력성이 있으나 붓끝이 모가 나 있으므로 더욱 정확한 모난 붓자욱이 남게 된다. 브라이트(사진 아래)도 물감의 충속으로 박힘으로써 요철이 심한 붓자욱을 남긴다.

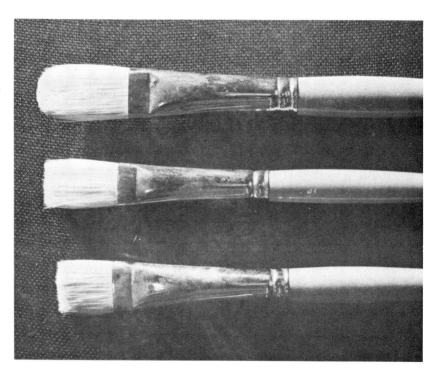

연모(軟毛)의 붓

유화를 그리는데는 경모의 붓으로 거의 충족은 되지만 보다 매끄럽고 정확한 붓놀림을 할 때는 연모의 붓도 도움이 된다. 사진 위의 2개는 세이블(sable, 흑담비)이다. 위쪽은 작은 평필로서 매끄럽고 모난 터치용이다. 2번째는 붓끝이 뽀족한 환필(丸筆)로서 매끄러운 선을 그릴 수 있기 때문에 밑그림을 그리거나 가지, 잎, 눈썹 등과 같은 가는 선을 그릴 때 적합하다. 3번째는 부드러운 나일론 붓이다. 제일 밑의 것은 소털(牛毛)붓. 양쪽 모두 대략적이고 매끄러운 모난 터치로 된다.

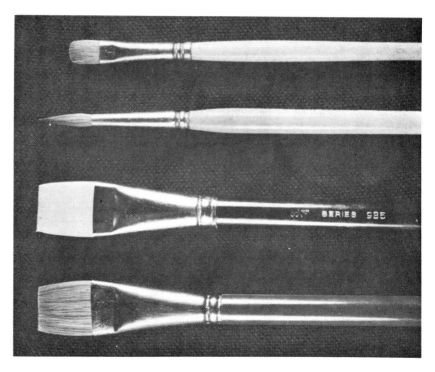

유화의 용구

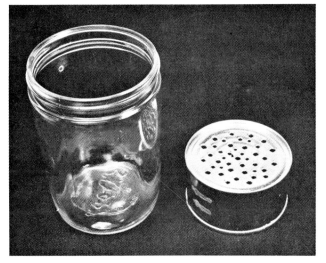

세필(洗筆)

그림을 그리고 있는 도중에 붓을 깨끗이 해야 할 때는 테레빈이나 신나류를 담은 병 속에서 붓을 헹구도록 한다. 빈 깡통을 이용하여 편리한 세필기를 만들어도 된다. 빈 깡통의 뚜껑을 떼어 내고 뒤집어서 바닥을 위로 한다. 송곳 같은 연장으로 바닥에 구멍을 많이 뚫는다. 바닥을 위로 한 채로 이 깡통을 아가리가 큰 병 속에 넣고 용해제를 가득 붓는다. 이렇게 해서 붓을 씻으면 불필요한 물감은 깡통 구멍을 통하여 바닥으로 가라앉고 깡통 바닥 위의 용해제는 별로 흐리지 않게 된다.

물감을 짜내는 법

튜브에서 물감을 짜낼 때는 튜브의 가장자리 끝에서부터 짜고, 짜낸 부분은 말아 올린다. 이렇게 하면 물감을 가장 허비하지 않고 쓸 수 있으므로 물감에 드는 비용도 절약할 수가 있다.

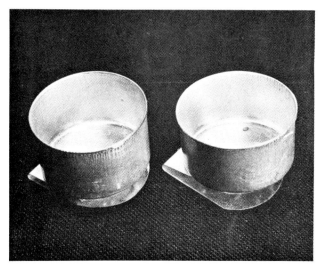

기름통(油壺)

이 금속제 기름통은 바닥에 멈춤쇠가 붙어 있어 팔레트의 가장자리에 끼워 넣어 고정시킬 수 있게 되어 있다. 한쪽 기름통은 물감을 희석하기 위한 테레빈 또는 신나류용(이 기름통을 세필용으로 쓰지 말 것. 이를 위한 세필기가 따로 있으므로)이고 다른 쪽의 기름통은 화용액(畫用液)용이다. 이것은 순수한 린시이드오일이라도 되며 린시이드와 테레빈을 50대 50으로 섞은 혼합액이라도 무방하다. 또 천연수지, 린시이드, 그리고 테레빈을 혼합한 용해유도 시판되고 있으므로 이것을 사서 기름통에 넣어 써도 좋다. 그림을 그린 뒤에는 반드시 기름통을 청소하도록 한다. 그렇게 하지 않으면 끈끈하게 된다.

유화의 용구

이이즐(easel, 畫架)

실내에서 그림을 그릴 때는 목제의 아틀리에용 이이즐이 편리하다. 이것은 화구를 그 크기에 맞추어서 상하로 조절할 수 있는 목제의〈멈춤틀〉로 고정하고 화면을 세울 수 있도록 되어 있는 용구이다. 아틀리에용 이이즐은 힘찬 터치를 화면에 부딪쳐도 흔들리지 않도록 가급적 무겁고 단단한 것을 쓰도록 한다.

물감 상자

보통 물감 상자로는 목제의 팔레트가 들어 있어 그림을 그릴 때 속에서 꺼내어 쓸 수 있도록 되어 있다. 상자 속에는 튜브하며 붓, 나이프, 오일, 테레빈 병, 기타 부속품을 넣기 위한 간막이가 있다.

상자의 뚜껑쪽은 홈을 파놓은 것이 많고 그 속에 캔버스보오드를 2∼3매 끼울 수 있도록 되어 있다. 뚜껑에는 사진에서 보는 바와 같은 가는 금속 받침이 붙어 있어 뚜껑을 열면 수직이 되어 야외 사생시에는 이이즐의 대신으로도 쓸 수가 있다. 접는식의 가벼운 야외용 이이즐도 시판되고 있으므로 마음에 들면 그것을 사도 된다.

팔레트(palette)

물감 상자에 달려 있는 나무 팔레트는 몇 세기 전서부터 화가들에게 애용되어 왔던 것이다. 그 대용으로 편리한 것은 쓰고 버리는 종이 팔레트이다. 이것은 내유성(耐油性)의 종이를 스케치북처럼 묶어서 철한 것이다. 맨 위의 종이에서 물감을 섞고 하루가 지나면 그 종이를 벗겨버린다. 다음에 그림을 그릴 때는 다시 새 종이에서 시작한다. 나무 팔레트로 뒤처리를 할 때마다 닦아 내야 하는 것에 비하면 훨씬 시간 절약이 된다. 또 종이라면 캔버스와 같은 화이트이므로 다색(茶色) 목제팔레트보다도 종이 팔레트 쪽이 혼색을 만들기 쉽다고 하는 화가도 많다.

도화지의 표면과 용해유를 가하는 법

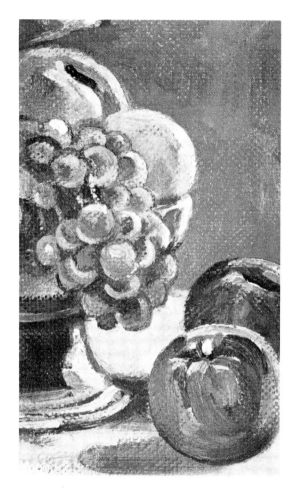

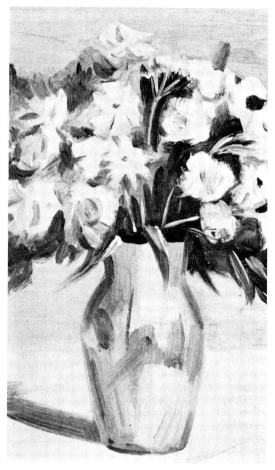

캔버스(canvas)

가장 보편적인 유화의 화면은 솜이나 삼베의 캔버스이다. 캔버스보오드라는 것은 값이 싼 천에 흰 물감을 칠하고 딱딱한 보오드에 아교로 붙인 것으로서 어느 화구상에서도 팔고 있다. 초보자는 우선 캔버스보오드에 그림을 그리는 것부터 시작하고 훨씬 나중에 가서 펴는 캔버스로 전환하는 것이 보통이다. 이 책의 마지막에 캔버스를 펴는 법, 즉 4각 나무틀에 화포(畫布)를 못으로 붙이는 방법을 설명해 놓았다. 작품 예 사진의 부드러운 필름에서 볼 수 있듯이 캔버스의 올(目)이 붓놀림을 부드럽게 하여 물감을 잘 섞이게 한다. 물감은 여간 두껍게 바르지 않는 한 보통 캔버스의 올이 돋보인다.

패널(panel)

캔버스보다 표면의 매끄러운 패널 쪽이 좋다는 화가도 있다. 옛날 화가는 나무 패널을 썼지만 오늘날에는 그에 대신하여 일반적으로 하아드보오드가 쓰여지고 있다. 캔버스보오드나 캔버스와 마찬가지로 패널도 흰 유화물감이나 흰 젯소우(gesso)를 칠하여 시판하고 있다. 그러나 자작으로 패널을 만든다면 간단하고도 싸게 먹힌다. 화구점에서라면 대개 아크릴젯소우를 갖추고 있으나 이 짙은 흰 물감을 나일론의 도장용 솔로 하아드보오드에 칠하면 된다. 병이나 깡통에 들어 있는 젯소우는 진하므로 매끄러운 화면을 만들려면 젯소우를 밀크 모양의 농도로 물에 희석한 뒤에 패널에 몇 번 덧칠한다. 거칠은 화면을 원할 때는 젯소우를 희석하지 않고 칠해도 된다.

도화지의 표면과 용해유를 가하는 법

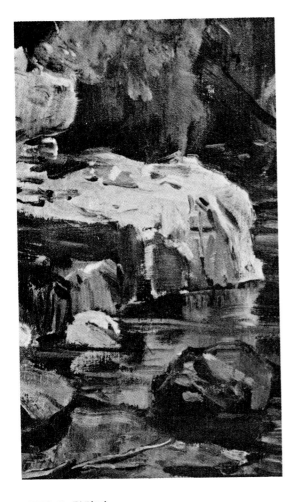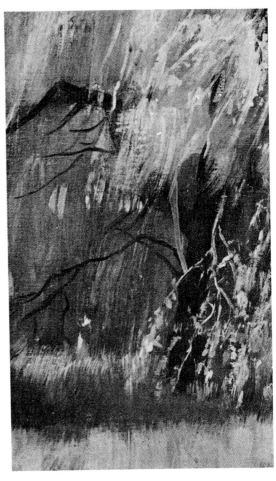

두껍게 칠하기

두껍게 칠하여 그릴 경우 팔레트에 짜놓은 물감을 그대로 경모(硬毛)의 붓에 묻히고 화면에 찍으면 된다. 그러나 대개의 화가는 튜브에서 나온 풀 모양의 진한 물감보다 무른 쪽을 좋아한다. 두껍고 거칠은 터치를 만들고자 할 경우에도 붓의 미끄러짐을 좋게 하기 위해 용해유를 아주 약간만 가하는 것이 보통이다. 이 작품 예의 울퉁불퉁한 면은 튜브에서 나온 물감보다 약간 무른 물감으로 그린 무거운 터치이다.

이런 붓놀림으로 하는데는 순수한 린시이드 오일이나 린시이드와 테레빈이 50대 50의 혼합액, 혹은 화구점에서 팔고 있는 수지계의 용해유의 어느 것인가를 아주 약간씩만 가하도록 한다. 결코 테레빈을 그 이상 추가하지 않아야 한다.

얇게 칠하기

이 작품 예의 부드럽게 흐려 놓은 것같은 포름은 듬뿍 용해유로 희석한 연한 물감으로 그려져 있다. 이때야말로 테레빈을 추가하여 물감을 무르게 하면 되는 것이다. 다만 테레빈만으로는 안된다. 순수한 테레빈은 물감을 연하게 하는 반면, 기름과 같은 찰기를 약화시키고 만다. 부드럽고 미묘한 붓놀림으로 하고자 할 경우는 연하고도 찰기가 있는 물감이 필요하다. 그래서 테레빈과 함께 린시이드오일 또는 수지계의 오일도 약간 추가하지 않으면 안된다. 테레빈과 오일을 섞으면 이 흐려진 커다란 터치 뿐만 아니라 가지나 잎의 정확한 선을 그리는데도 안성마춤으로 차지게 된다.

용구(用具)의 준비

붓을 사는 법

붓을 사는데 있어서는 조건이 3 가지 있다. 첫째로 설령 몇 개 밖에 살만한 여유가 없다고 하더라도 사정이 허락하는 한 가장 좋은 붓을 사도록 한다. 둘째로 작은 붓이 아니라 큰 붓을 살 것. 큰 붓이라면 대담한 터치를 할 생각이 나기 때문이다. 세째로 대체로 같은 사이즈의 붓을 쌍으로 사도록 한다. 가령 하늘을 그리고 있을 때 푸른 하늘과 구름의 회색 암부에 큰 붓 하나로 그린다고 하면 구름의 흰 부분을 그리는데도 또 하나 블루나 그레이의 물감이 묻지 않은 붓이 사용되기 때문이다.

붓의 크기

우선 최초로 그림의 넓은 부분에 물감을 칠할 때는 25 mm 정도의 아주 커다란 경모(硬毛)의 붓을 2 개 쓰도록 한다. 모양이 다른 붓을 2 개 시험해 보기 바란다. 1 개는 평필(平筆), 다른 1 개는 필버어트붓이라는 식으로 한쪽은 다른쪽보다 약간 작아도 무방하다. 붓의 호수는 메이커에 따라서 치수가 다르지만 그래도 11 호와 12 호를 1 개씩 산다면 우선 틀림은 없을 것이다. 다음에 필요한 것은 그 절반 정도 사이즈의 경모의 붓 2 ~ 3 개, 메이커의 카탈로그에서는 대개 7 호와 8 호로 되어 있다. 앞으로도 평필과 필버어트, 그리고 가능하다면 브라이트붓도 써보기 바란다. 마지막으로 매끄러운 붓놀림 부분이나 세부, 선을 그려 넣을 때는 연모(軟毛)의 붓이 3 개 있으면 편리하다. 약 25 mm 폭의 평필이 하나, 그 절반 정도 폭의 평필이 하나, 그리고 최대 직경이 약 3 ~ 5 mm의 끝이 뾰족한 환필(丸筆)이 하나이다.

나이프(knife)

팔레트로 물감을 섞거나 수정하고 싶은 부분의 물감이 젖어 있는 동안에 캔버스에서 깎아낼 때는 팔레트나이프가 절대로 필요하다. 나이프로 물감을 섞는 것을 즐겨하는 유화가는 많이 있다. 다만 나이프로 그림을 그리고자 할 때는 팔레트나이프를 써서는 안된다. 이때에는 칼날이 짧고 잘 휘어지며 마름모꼴로 되어 있는 페인팅 나이프를 사도록 한다.

화면(畵面)

유화를 처음 경험하는 초보자라면 화구점이면 어디서라도 팔고 있는 값이 싼 캔버스보오드를 써도 무방하다. 이것은 흰 물감을 칠한 캔버스를 튼튼한 카아드보오드에 아교붙임을 한 것으로서 물감 상자에 꼭 들어가는 표준치수로 되어 있다. 한동안 유화를 경험한 후에 시판하는 펴는 캔버스를 사면 될 것이다. 이것은 미리 흰 물감을 칠한 캔버스를 전용의 4 각 나무틀에 못질한 것이다. 그러나 자작 캔버스를 펴면 싸게 먹힌다. 나무틀 전용의 가는 판과 캔버스를 사서 조립해보기 바란다.

이이즐(easel, 畵架)

이이즐은 반드시 필요한 것은 아니지만, 있으면 편리하다. 이것은 그릴 때 캔버스를 세우기 위한 나무틀짜기로서 고정시키기 위해 〈멈춤틀〉이 붙어 있다. 크기에 맞추어서 〈멈춤틀〉을 조절할 수가 있으므로 자기의 키에도 맞출 수 있다. 이이즐 대용으로는 벽에 못을 박아 놓고 거기에 그림을 끼워서 이이즐을 대신할 수 있다. 못머리가 그림의 테에 걸리도록 하면 단단히 고정될 것이다. 물감 상자의 뚜껑에는 일반적으로 홈이 붙어 있어 캔버스보오드를 고정시킬 수 있게 되어 있다.

팔레트(palette)

목제 물감 상자에는 목제 팔레트가 붙어 있는 수가 많다. 나무의 경우는 린시이드오일을 몇 번 문질러 놓아 표면에 매끄러운 광택을 내게 하여 비흡수성으로 만든다. 오일이 마르면 팔레트에 물감이 스며드는 일도 없고 그림을 그린 뒤의 청소도 간단하다. 더욱 편리한 것은 종이 팔레트이다. 이것은 일견 스케치북과 흡사하지만 비흡수성 종이를 묶는 것이다. 그림을 그리기 시작할 때는 맨 위의 종이에 물감을 짜놓는다. 그리기가 끝나면 그 종이를 1 매씩 벗겨 버리면 되는 것이다. 종이 팔레트는 물감 상자에 딱 들어가는 표준치수로 만들어져 있다.

기타의 용구

테레빈과 다른 용해유(순수한 린시이드오일이나 전술한 바와 같은 혼합된 용해유라도 무방하다)를 담기 위해 금속제 용기인 기름통을 2개 사도록 한다. 또 그림을 그리기 전에 구도를 캔버스에 밑그리기를 하기 위해 천연의 목탄을 몇 개 준비한다. 딱딱한 목탄 연필이나 압축 목탄은 피하는 것이 좋다. 화필을 쥐기 전에 목탄 가루를 털고 밑그리기의 선을 연하게 하는 것은 걸레가 편리하다. 다만 이 헝겊을 언제나 깨끗이 하여 둘 것. 잘못 그린 곳을 닦아내는데는 실오라기가 묻지 않은 매끄러운 흡수성 헝겊이 적당하다. 종이 타올이나 그보다 훨씬 싼 헌 신문이라도 테레빈으로 붓을 씻은 뒤에 닦는데는 빠뜨릴 수 없는 용구이다. 또한 캔버스를 자작 만들 때는 가능하면 머리가 자석으로 되어 있는 쇠망치, 길이 9～10mm 정도의 못 또는 카페트용의 멈춤못, 가위, 자를 갖추도록 한다.

제작 준비

그림을 그리기 시작하기 전에 용구 전부를 바르게 배치하여 어느 용구이든 손을 뻗으면 항상 정위치에 있도록 한다. 오른쪽 테이블에 팔레트를 놓고 테레빈병, 걸레, 헌신문 또는 종이 타올, 붓끝을 위로 해서 붓을 넣는 필통으로 쓰는 깨끗한 병도 팔레트 옆에 늘어 놓는다. 물감을 팔레트에 짜낼 때도 색의 위치를 정해 둔다. 한쪽은 블랙, 블루, 그린 등의 한색(寒色)을, 반대쪽은 옐로우, 오렌지, 레드, 브라운 등의 난색(暖色)으로 정해 두는 것도 좋은 방법이다.

유화 물감의 구조

물감은 어떤 종류도 그러하지만 유화 물감도 안료라 불리어지는 색이 있는 분말이 원료이다. 이 안료에 린시이드오일이라고 하는 아마에서 짜낸 식물유를 섞는다(참고로 말하면 아마의 섬유 부분은 삼베를 만드는데 쓰여진다). 이 안료와 기름을 섞은 윤이 나는 진한 풀같은 물감이 금속 튜브에 채워져서 시판되고 있는 것이다. 기름을 섞어 놓아서 버터 모양의 찰기가 있어 이 때문에 물감은 캔버스에 잘 묻는다. 또 기름이 들어 있으므로 화면의 물감은 마르는데 장시간이 걸리므로 1매의 그림을 그리는데 있어 듬뿍 시간을 들여 이것 저것 그거리나 생각이 달라지면 몇 번이고 내키는대로 고쳐 그릴 수가 있다. 린시이드오일은 〈전색제(展色劑)〉라 불리어지지만 또 하나 유화에는 같은 정도로 중요한 액체이며 이것을 〈용(해)제〉라 부른다. 이것은 물감을 희석하여 더욱 무르게 하기 위한 것으로서 물감이 마를 때 증발한다. 용해제는 보통 테레빈이지만 신나류를 사용하는 화가도 있다. 신나도 마찬가지 효과가 있으므로 테레빈이 맞지 않는 사람은 시험해 보도록 한다. 일반적으로 유화가는 소량의 린시이드오일과 소량의 테레빈을 가하여 튜브의 물감을 더욱 칠하기 쉽게 하고 있다.

물감을 다루는 법

유화 물감의 최대의 이점은 물감이 붓이나 나이프의 움직임에 충실히 따라 준다는 것이다. 오일도 테레빈도 일체 가하지 않고 진한 튜브 물감을 그대로 사용할 경우는 붓이나 나이프에 있어 결이 거칠은 대담한 터치를 남길 수가 있다. 린시이드오일과 테레빈을 소량 가하면 크림 모양의 농도가 되므로 매끄러운 붓놀림을 하고자 할 때는 이것이 꼭 녹기 시작하는 버터를 칠하는 느낌이 든다. 굉장히 부드러워서 마음먹는대로 칠할 수 있으므로 붓놀림이나 색채를 미끈하게 혼합시켜 아름다운 흐리기(gardation)의 효과를 낼 수도 있다. 린시이드오일과 테레빈을 다시 가하면 뚜렷한 선이며 정확한 세부도 그릴 수 있을 정도의 무른 물감으로 된다.

건조시간(乾燥時間)

유화 물감은 서서히 말라가는 것이 최대의 이점의 하나이다. 테레빈은 몇 분 동안이면 증발하지만 오일쪽은 딱딱하게 마르기까지 며칠이고 걸린다. 실제로 오일은 결코 증발하는 일이 없이 다만 딱딱한 껍질과 같은 막이 응고할 뿐이다. 색에 따라서는 비교적 빨리 마르는 수도 있으나 그래도 충분히 오랫동안 젖어 있으므로 다른 물감에서는 도저히 불가

능한 효과를 그려 낼 수도 있다. 좋아하는 색상과 꼭 맞기까지 젖어 있는 화면에 얼마든지 새로운 색을 섞어 넣어도 무방하다. 자기의 마음에 들 때까지 붓놀림을 거듭하여 거칠은 질감이나 매끄러운 질감을 만들 수도 있다. 색이 다른 2개의 부분, 이를테면 뺨의 기복이나 구름의 빛과 그늘을 극히 자연스러운 느낌으로 이어 붙여 흐려 놓고자 할 때는 먼저 바른 색에 또 한쪽의 색을 섞어 넣으면 양쪽 색의 경계는 아름답게 번져간다. 만일 잘 되지 않았다면 젖어 있는 물감을 깎아 낼 수도 있다.

용구를 다루는 법

여기서는 우선 유화에서 빠뜨릴 수 없는 기본적인 용구의 취급법을 대충 설명하기로 한다. 물감, 용해유, 붓, 나이프, 팔레트, 기타 소도구의 기초지식을 다음에 가장 잘 쓰여지는 화면 2종 즉 캔버스와 하아드 패널에 그린 유화의 차이를 찾아 보기 바란다. 처음에는 단단한 흰 돼지털 경모(硬毛)의 붓을, 다음에는 세이블이나 소털, 리스털, 혹은 나일론제 연모(軟毛)의 털, 그리고 경모와 연모의 병용, 마지막으로 페인팅나이프. 이상 각각의 특징을 파악하도록 한다.

작품 예에 대하여

본인은 내가 그려 보고 싶은 소재만을 11가지 모아서 순서대로 그리는 법을 가르쳐 주고 있다. 우선 부엌에서 가져 온 야채의 극히 간단한 정물(静物)의 기본화법이다. 정물은 그림을 공부하는 사람에게는 가장 그리기 쉬운 소재이기 때문에 작품 예에서는 다시 그릇에 담은 과일, 생화, 그리고 유리와 금속병이라는 식의 정물이 계속된다. 다음에는 야외의 〈정물〉로 옮겨서 바위와 야생화, 그리고 여름, 가을, 겨울 각각의 풍경이다. 그 다음에는 남성과 여성의 초상, 마지막으로 해안풍경의 작품 예이다.

특수한 기법(技法)

작품 예에 이어서 유화의 수정법을 세가지 설명한다. 깎아내고 고쳐 그리는 방법, 닦아내고 고쳐 그리는 방법, 그리고 마른 캔버스의 수정법이다. 물감을 두껍게 솟아나게 하는 임패스토우(impasto)화법이나 스크레이핑(scraping) 등과 같은 특수한 화법도 습득하기 바란다. 또 캔버스 펴기(바르기)의 복잡한 순서도 해설하겠다. 마지막으로 유화 용구의 손질법, 그리고 완성된 유화를 몇 년이고 즐기기 위한 니스칠, 액자의 선택법, 보관법이 실려져 있다.

경모(硬毛)의 붓놀림

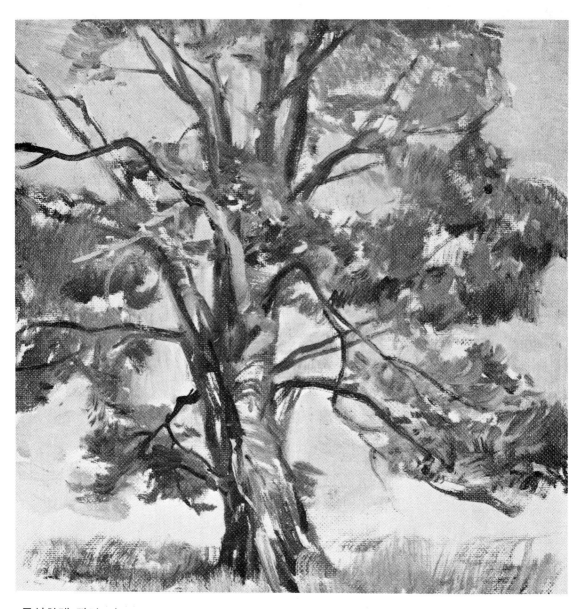

무성하게 자란 나무

단단한 돼지털 경모(硬毛)로 물감을 칠하면 대개의 붓자욱이 또렷이 남는다. 경모의 붓 터치에는 약간 거칠은 불규칙한 느낌이 있고 그것이 이 붓의 아름다운 멋으로 되어 있다. 붓끝은 크고 딱딱하지만 실제로는 훨씬 정확한 터치도 가능하다. 붓끝 전체를 사용하면 이 그림의 우거짐과 같은 커다란 터치로 되는데, 붓을 옆으로 움직여서 붓끝의 모서리만을 캔버스에 대고 아주 붓끝 선단만을 쓰도록 하면 매우 가는 선도 그릴 수가 있다.

이 그림의 크고 작은 가지가 그러하다. 또 붓끝의 선단이나 모서리를 빠르게 딱딱 찍으면 낮은 잎의 우거짐 속에 보이는 개개의 잎과 같은 세부도 잘 표현할 수가 있다.

연모(軟毛)의 붓놀림

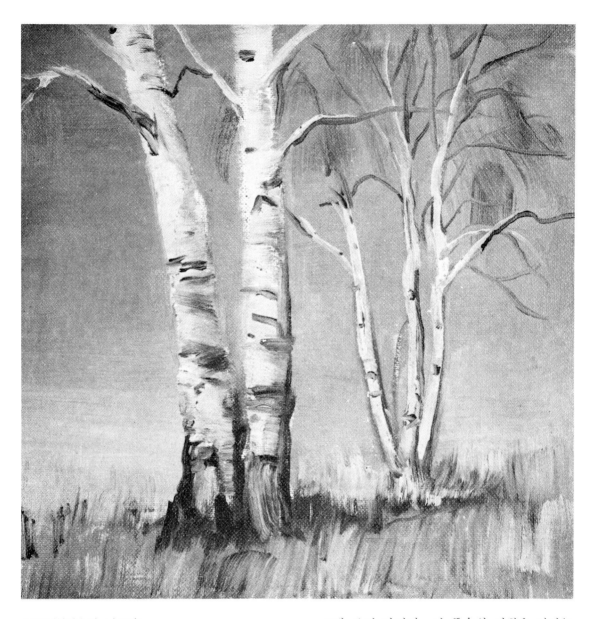

고목(枯木)의 나무숲

　세이블, 소털(牛毛), 혹은 화이트 나일론의 붓은 훨씬 부드러운 털로 만들어져 있으므로 매끄럽게 물감이 묻으므로 붓자욱은 거의 남지 않는다. 물감을 연하게 해서 붓을 앞뒤로 움직이면 붓자욱이 뒤섞여져 실질상 자욱이 사라져서 이 자작나무의 배경에 있는 하늘과 같이 된다. 물감을 더욱 두껍게 칠하면 붓자욱은 남지만 경모의 붓만큼 거칠은 터치는 되지 않는다. 이 자작나무의 매끄러운 줄기와 왼쪽 페이지에 있는 나무의 거칠은 줄기를 비

교해 보기 바란다. 이 풀숲의 거칠은 터치는 마치 경모의 붓놀림처럼 보이지만 실제로는 경모의 붓에 물감을 극히 소량 묻혀서 틈을 남기면서 신속히 가는 터치로 그린 것이다.
　굵은 쪽의 줄기와 시원한 하늘의 색조에는 경모의 평필을 사용하였다. 가는 줄기와 가지는 경모의 환필이다. 경모의 붓이라면 용해유가 아주 약간 밖에 들어 있지 않는 진한 물감을 듬뿍 칠할 수가 있으나 연모의 붓일 경우는 효과적으로 쓰기 위해서는 용해유를 충분히 가하여 물감을 무르게 한다.

경모(硬毛)와 연모(軟毛)의 붓놀림

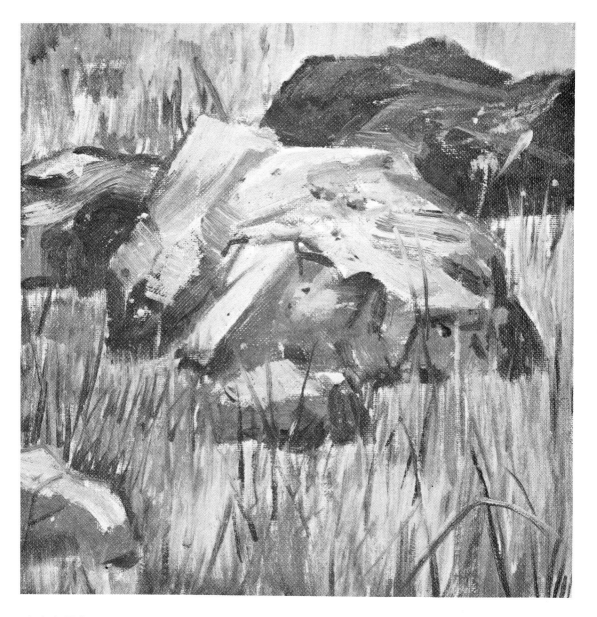

바위와 풀숲

경모와 연모의 붓을 병용하면 표현력이 풍부한 붓놀림이 될 수 있다. 이 바위의 햇빛을 받는 면과 그늘 면을 보면 극히 소량의 용해유를 가한 물감을 경모의 붓에 듬뿍 발라 놓은 두꺼운 터치라는 것을 알 수 있다. 그보다는 연하고 매끄럽게 그려 놓은 풀숲은 용해유를 다량으로 가한 묽은 물감을 연모의 붓으로 칠한 것이다. 바위는 경모의 평필에 의한 대충 그린 터치이지만 잡초에는 연모의 환필의 붓끝이 쓰여지고 있다.

나이프의 효과

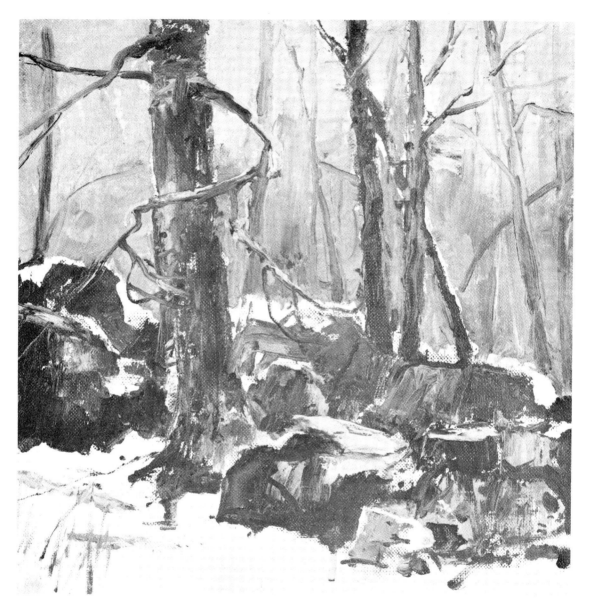

나무숲과 바위

경모(硬毛)의 붓과 페인팅나이프는 모두 진한 물감을 찍어 대담한 터치를 할 수가 있다. 이 2종류의 용구는 병용해도 잘 조화가 된다. 나이프는 별로 정확성을 필요로 하지 않는 면에 개략적이고 불규칙한 터치를 하는데 적합한데, 이 그림에서 보면 굵은 줄기와 먼 쪽의 나무숲과의 사이의 토운, 줄기의 개략적인 터치부분, 바위의 빛과 그늘면이 그러하다. 경모의 붉은 줄기나 가지, 바위의 세부라고 하는 포름을 더욱 정확히 그리는데

쓰여진다. 이 작품 예를 잘 보면 경모로 그린 부분에는 붓자욱이 남고 나이프의 날을 사용한 부분에는 물감이 매끄럽게 붙어 있는 것을 알게 될 것이다.

나이프와 붓의 병용

1. 경모(硬毛)의 붓과 페인팅나이프의 조합은 나무의 줄기와 바위가 있는 풍경이라는 재질감이 거칠은 포름을 묘사하는데 안성마춤이다. 이 2개의 용구를 조합시킬 경우는 진한 물감을 사용한다. 이 작품 예를 보면 알 수 있듯이 나이프의 에지(가장자리)를 써서 캔버스에 구도를 잡을 수도 있다. 줄기의 가는 선을 그리기 위해서는 나이프의 에지를 캔버스에 가볍게 닿게 한 후 빵을 얇게 자르는 요령으로 칼을 아래쪽으로 긋도록 한다. 바위와 나무의 뿌리목에서 볼 수 있는 것 같은 굵은 선을 그릴 경우는 칼의 에지를 캔버스에 밀어붙여서 약간 비스듬한 방향으로 그으면 물감이 퍼진다

2. 이번에는 나이프의 아래쪽에 진한 물감을 듬뿍 묻히고 빵에 버터를 바르는 것과 대략 같은 요령으로 캔버스에 대략적인 터치를 편다. 바위는 칼의 평평한 배를 써서 크고 모난 터치로 그린다. 오른쪽의 가는 줄기에는 나이프의 날 끝에 물감을 묻혀서 붓을 놀리는 것과 마찬가지 요령으로 캔버스 위에서 아래로 긋는다. 굵은쪽의 줄기는 칼끝으로 그린 것과 칼의 배 전체를 쓴 곳이 있으며 물감을 많이 묻히지 않고 그리므로부분적으로 캔버스의 원바탕이 엿보이고 있다.

나이프와 붓의 병용

3. 나무숲의 배후에 있는 안개가 낀 것같은 숲에는 칼의 배를 사용한 대략적인 터치로 연한 색을 칠한다. 칼끝으로 나무줄기에 다시 가필, 굵은쪽 줄기의 꾸부러진 가지도 칼끝을 비틀면서 그린다. 오른쪽 아래 바위에는 모난 터치를 가한다.

4. 여기서 경모(硬毛)의 붓으로 바꾸어 쥐고 포름의 윤곽을 부분적으로 강조, 마무리의 세부 묘사를 한다. 줄기와 가지를 강화시키기 위해 나이프를 쓴 터치의 바로 위에 붓을 겹친다. 다음에 붓으로 가지를 가필한다. 이것은 정확한 터치이므로 나이프로는 무리이다. 바위와 굵은 줄기는 나이프로 명부(明部)와 암부(暗部)를 약간만 섞어서 매끄럽게 된 나이프 자욱을 거칠게 하여 울퉁불퉁한 재질감으로 한다. 그림의 대부분을 나이프로 그렸을 경우는 붓으로 너무 그려 넣지 않아야 한다. 붓을 쓰는 장소를 엄선하여 그 이상은 붓질하지 않는다.

작품 예 1 : 그리기의 기본

1. 물감의 취급법을 배우는데는 우선 이 야채와 부엌 용품 등의 눈에 익은 간단한 일상품을 그려 보는 것이 최량의 길이다. 이들 소재를 별 생각 없이 테이블 위에 모아 놓았으면 즉시 그려 보도록 한다. 캔버스에 목탄으로 대충 밑그리기를 하였으면 깨끗한 걸레를 써서 목탄의 선을 털어내고 극히 연한 선만을 남기도록 한다. 듬뿍 테레빈으로 번트엄버와 같은 색을 묻히고 붓끝으로 밑그린 선을 따라서 진하게 한다.

2. 다음은 그림 중에서 가장 중요한 것에 커다란 터치로 물감을 칠한다. 제일 굵은 경모의 붓을 쓰고 세부에는 구애되지 말 것이며 처음 단계에서는 너무 진한 물감을 써서는 안되므로 메듐을 충분히 가하여 크림 모양의 농도로 한다. 큰 양파는 카드뮴엘로우, 울트라마린블루, 그리고 번트시에나로 그리고 있다. 작은 양파는 번트시에나, 엘로우오커 그리고 화이트로 암부에는 울트라마린블루도 들어 있다. 나이프의 암부는 번트시에나와 울트라마린블루인데 칼의 밝은 부분에는 양파의 엘로운계의 혼색을 쓰고 있다.

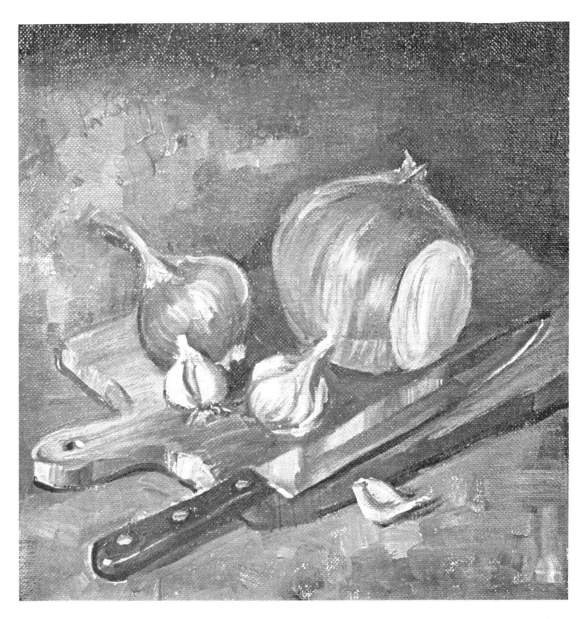

3.2의 단계가 끝난 시점에서의 그림은 전체가 축축하게 젖은 물감으로 덮여져 있다. 여기까지는 모두 커다란 경모의 붓으로 그려 왔으나 마무리 단계에서만은 가는 경모의 붓과 연모의 붓을 쓴다. 우선 작은 경모의 붓끝을 써서 양파와 마늘의 둥근 포름에 곡선의 터치를 넣는다. 어두운 부분은 울트라마린블루 옐로우오커, 번트엄버 또는 번트시에나 그리고 화이트의 혼색이다. 연한 터치는 번트엄버, 옐로우오커 그리고 다량의 화이트의 혼색이다. 같은 붓을 써서 같은 혼색을 도마 위

에도 넣어 나무결을 묘사한다. 마찬가지로 연모의 붓을 써서 화이트를 적게 한 어두운 선을 야채와 도마 및 나이프 아래쪽에 넣고 그림자를 만든다. 나이프 자루의 멈춤못이나 도마 자루의 구멍, 나이프 날의 선단에 걸친 화이트의 터치——이들 세부의 마무리에도 같은 붓을 사용하였다. 이번에는 연모의 평필로 배경의 오른쪽 윗부분을 섞어서 매끄러운 색조로 한다. 울트라마린블루, 번트시에나, 화이트의 터치를 약간 가하여 테이블의 끝이 어둠 속으로 녹아 들어간 느낌을 내고 있다.

29

작품 예 2 : 과일

1. 과일은 그리기가 쉬워서 즐겁게 그릴 수 있는 평범한 소재이다. 이번에는 목탄으로 밑그리기를 하는 대신 번트엄버를 듬뿍 테레빈으로 용해한 너무 어둡지 않은 물감으로 연모의 환필을 써서 직접 밑그리기를 하여 본다. 그런 뒤 테레빈을 적게 한 다소 어두운 번트엄버로써 최초의 선을 강화하거나 수정하는 수도 있다. 이 작품에서는 어두운 선이 밝은 선 위에 겹쳐 있거나 약간 벗어나게 넣은 것을 알 것이다.

2. 작품 예 1의 기본을 따라 몇 번이고 중요한 것부터 그리기 시작한다. 물감은 느리게 흐를 정도로 용해유를 넣어 크림 모양의 농도로 희석하여 대략적인 터치로 칠한다. 사과에는 피어니레드, 카드뮴레드, 카드뮴옐로우 그리고 소량의 화이트의 혼색을 곡선 모양으로 넣는다. 그릇 속의 오렌지는 카드뮴레드, 카드뮴옐로우 그리고 화이트의 혼색으로 신속히 칠하고 있다. 바나나와 테이블 위의 레몬은 카드뮴옐로우와 화이트에 극히 소량의 번트엄버와 울트라마린 블루를 가하여 부드럽게 한 혼색을 넣는다.

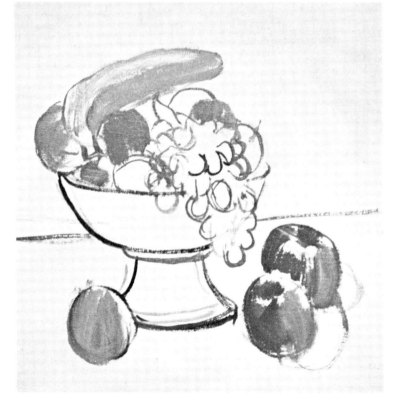

작품 예 2 : 과일

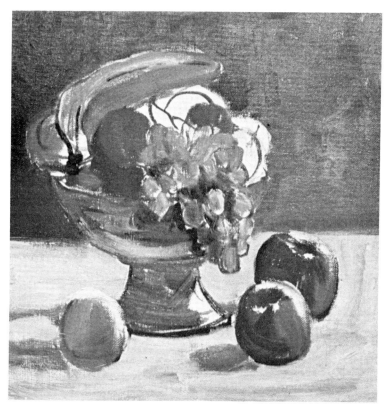

3. 이번에는 무른 물감으로 캔버스 전체에 색칠을 하는 것을 목표로 한다. 굵은 경모의 붓을 쓰고 세부에 대해서는 신경을 쓰지 않는다. 배경은 피어니레드, 카드뮴레드, 소량의 울트라마린블루 그리고 화이트의 혼색이다. 테이블은 붓을 가로로 옮겨서 번트엄버, 울트라마린블루, 화이트의 혼색을 칠한다. 그림자 부분은 이 혼색을 어둡게 하고 있다. 사과의 혼색을 그릇 속의 과일에도 겹친다. 포도는 울트라마린블루, 카드뮴옐로우, 번트시에나, 화이트이다. 그릇은 곡선 모양으로 붓을 놀린다. 색깔은 울트라마린블루, 피어니레드, 화이트이다.

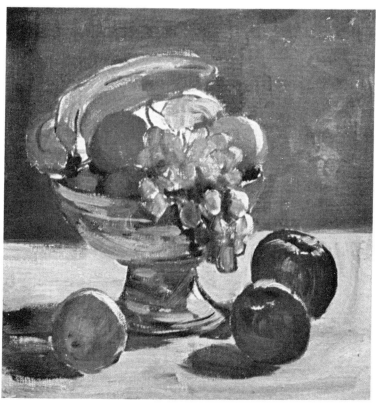

4. 여기서 가는 경모의 붓으로 바꾸어 쥐고 암부(暗部)와 명부(明部)를 가하여 각각의 포름이 더욱 입체적으로 보이도록 한다. 사과의 혼색으로 번트시에나와 울트라마린블루를 가하여 사과의 그늘면을 가필한다. 탁상의 레몬은 번트엄버와 울트라마린블루의 혼색으로 어둡게 한다. 그릇에 담아 놓은 과일 사이에는 번트시에나와 울트라마린블루로 작게 암부를 넣는다. 그릇은 코발트블루와, 화이트의 혼색을 겹쳐서 밝게 한다. 코발트블루를 극히 미량 가하여 화이트에 가까운 색을 과일 상면에 약간 그려 넣어 윤기있는 느낌을 표현한다.

작품 예 2 : 과일

5. 이로써 일단 캔버스 전면에 색칠이 되었으므로 이번에는 형태를 더욱 뚜렷하게 하기로 하자. 바나나에는 카드뮴엘로우, 번트엄버, 울트라마린블루, 화이트의 혼색을 곡선 모양으로 넣어 그늘을 만든다. 다음에 사과와 레몬의 혼색에 화이트를 소량 내고 그릇 속의 과일을 부드러운 색조로 한다. 울트라마린블루,카드뮴엘로우 그리고 화이트의 혼색을 밝게 하거나 어둡게 하면서 포도의 윤곽을 따라 환필의 붓끝으로 곡선을 그려 넣는다. 마찬가지로 환필을 써서 그릇에 번트시에나와 울트라마린블루의 어두운 선을 넣어 윤곽을 강조한다.

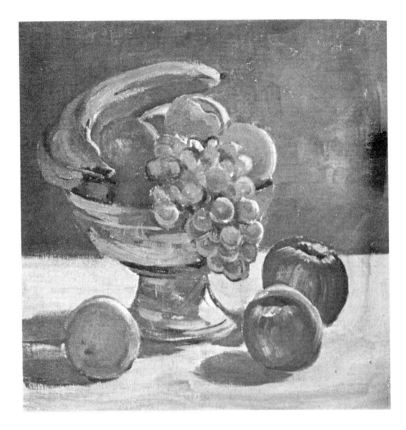

6. 그림도 완성 단계에 다가 왔으므로 슬슬 세부 묘사에 손을 대기로 하자. 지금까지는 대부분을 경모의 평필로 그려 왔다. 이번에는 가는 환필로 바꾸어서 포도와 사과의 축, 바나나껍질의 거므스름한 부분, 포도알 사이의 그늘에 번트엄버와 울트라마린블루의 어두운 선을 그려 넣는다. 이 붓을 테레빈으로 씻어 신문지로 닦고 화이트를 소량 취하여 바나나, 포도, 그리고 용기의 가장자리에 가늘게 넣어 빛이 반사하는 모양을 묘사한다.

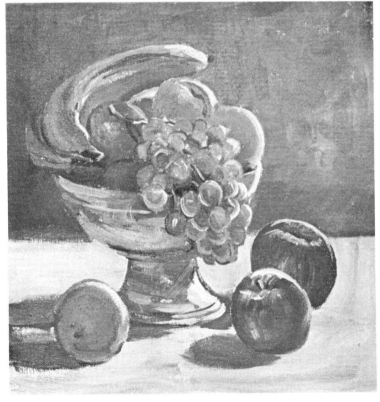

작품 예 2 : 과일

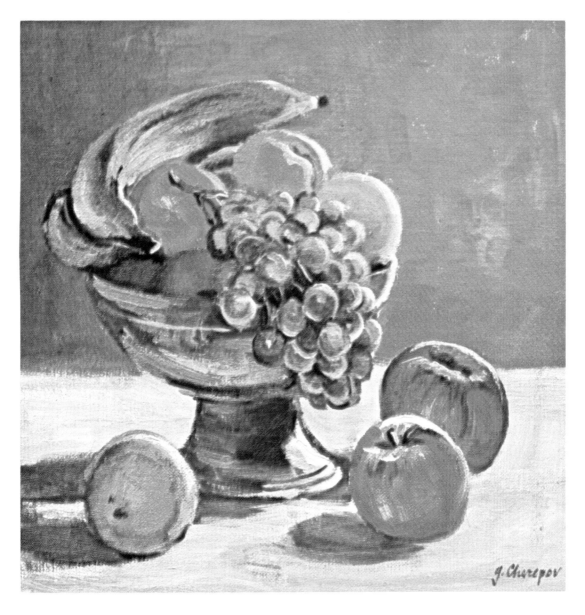

7. 6의 단계를 끝마치면 이젠 그림이 완성 된 것이라 생각될지 모르지만 완전히 마무리 된 것은 아니다. 아직 좀더 손질할 여지가 있 는 것이다. 가는 경모의 붓으로 바나나의 안 쪽에 카드뮴옐로우와 화이트를 칠하고 이 밝 게 빛나는 듯한 색조와 그늘과의 경계를 흐 려 놓는다. 그릇의 다리 부분에는 번트엄버 와 울트라마린블루를 겹쳐서 그늘을 짙게 한 다. 다음에 연모의 작은 평필로 포도의 명부 와 암부를 혼합시켜 빛남을 강조한다. 그런 뒤 환필로 바꾸어 쥐고 처음에는 포도에 칠

한 그린 계통의 혼색을 극히 미량 가한 화이 트를 약간 그려 넣어 포도의 광택을 표현한 다. 배경의 따뜻한 색조를 테이블크로스의 밝 은 부분에 약간 섞어 넣어 과일과 그릇의 그 림자에도 약간 겹치도록 한다. 매우 두꺼운 터치는 극히 약간이지만 그것이 완성 단계에 서 가필되어 있다는 점에 주의하도록 한다. 바나나 안쪽의 밝은 색조, 그릇의 다리에 반 사하는 빛, 앞쪽의 사과가 빛나는 윗면——이 것들은 캔버스 위에 진한 물감을 문자 그대 로 솟아오르듯이 해서 그리고 있다.

작품 예 3 : 금속과 유리

1. 금속과 유리는 정물 중
에서도 가장 그리기 어려운
소재이므로 야채나 과일, 꽃
등과 같은 정물을 우선 실
습한 뒤에 도전하도록 한다.
처음에 병이나 기타 부엌에
서 쓰는 용기를 테이블에 늘
어 놓고 목탄이나 환필로 정
성껏 밑그리기를 한다.

2. 윤곽을 잘 파악하였다
는 느낌이 든다면 어두운 선
으로 똑똑히 밑그리기를 한
다. 이번에도 테레빈을 듬
뿍 넣어 붓이 캔버스를 쭉쭉
뻗게 한다. 너무 정확한 가
는 선은 넣지 않는다. 밑그
림의 선은 곧 물감의 밑으
로 숨어 버리기 때문에.

작품 예 3 : 금속과 유리

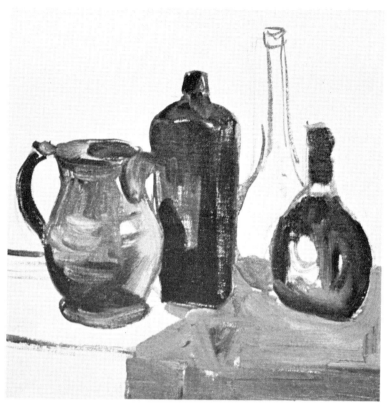

3. 크림 모양의 진한 물감으로 주된 모양을 대강 칠하도록 한다. 포름의 방향을 따라 붓을 놀린다. 4각 병에는 직선의 터치, 둥근 포름에는 곡선의 터치이다. 물주전자의 색은 번트엄버, 울트라마린블루 그리고 화이트이다. 병은 번트엄버, 카드뮴옐로우, 울트라마린블루, 화이트이다. 테이블에 씌워 있는 천도 같은 혼색이지만 옐로우와 화이트가 많이 들어 있다.

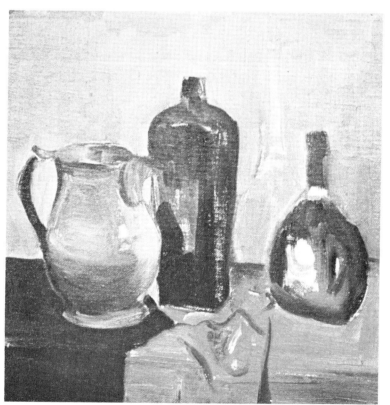

4. 벽에는 카드뮴옐로우, 번트엄버, 소량의 울트라마린블루, 그리고 다량의 화이트의 혼색을 세로로 칠하고 있다. 테이블의 바탕색이 나와 있는 부분은 번트시에나 울트라마린블루, 옐로우오커, 화이트이다. 천의 주름에도 같은 혼색을 둔다. 배경의 색 속에 희미하게 유리병 모양을 남기고 있는 것이 보이지만 이 병은 나중에 마무리하기로 한다. 물주전자의 약간 어두운 아래쪽 부분에 처음에 사용한 혼색을 다시 겹친다.

작품 예 3 : 금속과 유리

5. 이로써 캔버스의 대략 전면에 색칠을 한 셈이므로 이번에는 윤곽을 뚜렷이 하자. 왼쪽 물주전자와 오른쪽 병에 각각 최초의 혼색을 써서 작은 경모의 붓으로 신중히 덧그린다. 병의 표면에 라벨을 그려 넣고 입부분에 어두운 선을 가필한다. 병에 두르고 있는 황색 리본은 카드뮴엘로우, 번트 엄버, 화이트의 혼색이다.

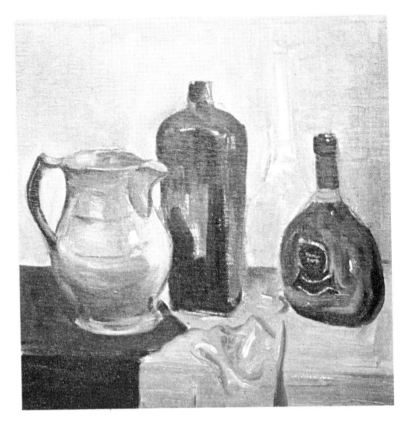

6. 얇고 투명한 가는 병은 울트라마린블루, 피어니레드, 옐로우오커, 화이트로 그려져 있다. 하일라이트 부분은 거의 순수한 화이트이다. 이 연한 혼색을 병 좌우에 있는 어두운 측면에도 약간씩 넣는다. 또 같은 혼색을 금속제의 물주전자에도 그려 넣어 밝은 색조를 가한다.

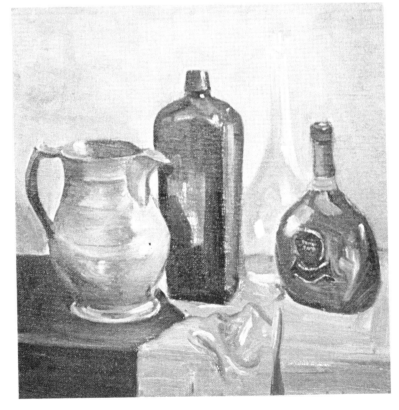

作品 예 3 : 금속과 유리

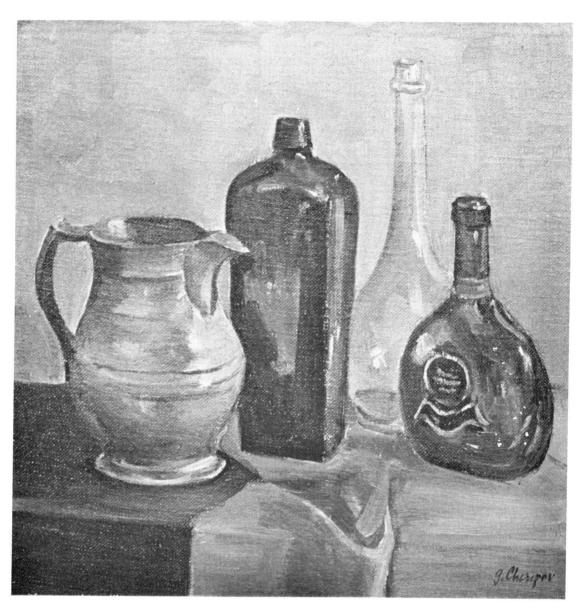

7. 예에 따라 마무리의 터치는 최종 단계까지 남기고 있다. 울트라마린블루와 번트시에나의 혼색을 환필의 붓끝에 묻히고 오른쪽 병의 윤곽을 따라 뚜렷하게 검은 선을 넣어 같은 혼색으로 또 하나의 어두운 병의 윤곽도 뚜렷하게 마무리한다. 이와 같은 혼색으로 주전자의 동체 주위와 아가리의 어두운 안쪽에도 선을 가필한다. 다음에 붓을 씻고 얇은 유리병의 테두리에 최초에 시도한 혼색의 연한 터치를 겹쳐서 윤곽을 뚜렷하게 한다. 오른쪽 끝의 어두운 병에는 울트라마린블루와 화이트로 하일라이트를, 기타의 병과 주전자에는 순수한 화이트로 하일라이트를 넣는다. 마지막으로 중앙의 병과 헝겊에 좀 더 손질을 가하지 않으면 안된다. 번트엄버와 엘로우 오커로 천의 주름을 어둡게 하여 접은 곳을 줄이고 산뜻하게 한다. 이 주름의 혼색을 중앙의 어두운 병에도 그려 넣어 색이 비치고 있는 느낌을 낸다.

작품 예 4 : 바위와 야생꽃

1. 실내에서 정물을 몇 종류 그려 본 다음에는 이른바 야외의 정물이라는 소재에 도전하는 것이 당연한 순서이다.

그래서 야생화에 둘러 싸인 바위와 같이 커다란 소재를 찾아 내도록 한다. 이 밑그림을 보면 우선 연한 선으로 바위의 모양을 파악한 뒤에 어두운 선으로 수정하거나 강조하고 있는 것을 알 것이다. 이 터치는 모두 다량의 테레빈으로 녹인 번트엄버이다.

2. 우선 바위에 경모의 붓으로 대충 모난 터치를 하고 땅딸막한 모양을 표시한다. 밝은 색은 울트라마린 블루, 번트시에나, 엘로우오커, 화이트의 혼색이다. 어두운 터치는 울트라마린블루와 번트시에나, 붓을 댈 때마다 이들 혼색의 혼합비를 조금씩 바꾸어 놓았으므로 블루의 강한 터치도 있는가 하면 붉은 색을 띤 브라운이며 엘로우가 강한 터치도 있다.

작품 예 4 : 바위와 야생꽃

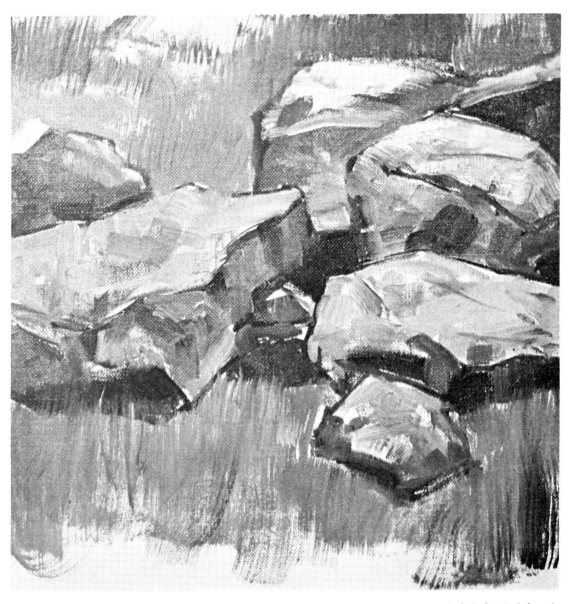

3. 바위 전체에 2에서 사용한 혼색을 대충 칠한다. 붓자욱을 섞지 말고 독자적 터치와 색조를 지닌 채로 둔다. 화면의 맨 위에 있는 바위에는 거의 화이트에 가까운 색을 두어 햇빛에 반사하고 있는 느낌을 내고 있는 점에 주의한다. 바위의 상하로 퍼지는 풀숲에는 우선 가볍게 문질러 붙이는 듯한 터치를 대충하고 일단 캔버스 전면에 색칠하도록 한다. 사용하는 것은 카드뮴옐로우, 비리디언, 소량의 번트시에나, 그리고 다량의 테레빈이다. 이 혼색 위에 이번에는 환필의 붓

끝으로 버리디언과 번트시에나의 혼색을 신속히 겹치고 부분적으로 바탕색과 혼합시키면서 잡초를 표현한다. 극히 가는 무늬와 같이 이 터치가 밑에서 뻗어나서 바위의 아래쪽 암부에도 걸려 있는 모양을 관찰하기 바란다.

작품 예4 : 바위와 야생꽃

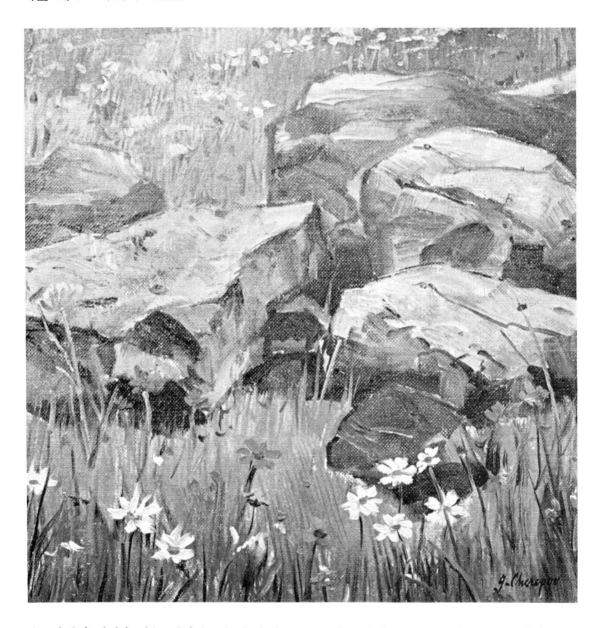

4. 바위에 햇빛을 받는 윗면과 그늘의 측면과의 콘트라스트를 더욱 강하게 하지 않으면 안된다. 그래서 번트시에나, 울트라마린블루 엘로우오커 그리고 극히 소량의 화이트의 혼색을 경모의 붓으로 바위의 측면에 겹쳐 어둡게 하고 있다. 이 어두운 터치는 용해유를 듬뿍 품은 무른 물감이지만 바위 윗면의 밝은 터치는 용해유를 훨씬 적게 한 진한 물감으로 되어 있는데 주의하도록 한다. 4에서 그려 넣은 흰 꽃색을 화면 상부의 먼 초원에도 가필하고 오렌지색 꽃도 군데군데 넣는다. 흰

꽃에는 화이트를 쓰고 있으나 밑바탕의 물감과 약간 뒤섞였으므로 화이트가 밑바탕의 색여하로 차가운 느낌이 드는 곳과 따뜻한 느낌이 드는 곳이 있다. 전경에는 오렌지색의 꽃을 좀더 가필하였다. 가지가지의 꽃줄기는 잡초에 쓰여진 것과 같은 밝기의 혼색과 어두운 혼색으로 그리고 있다. 산재하는 보라색 꽃은 울트라마린블루, 피어니레드, 화이트의 혼색이다. 전경에 비리디언, 번트시에나, 카드뮴엘로우의 밝은 터치와 어두운 터치를 환필로 또렷이 넣고 세부를 다시 그려 넣는다.

작품 예 5 : 여름 경치

1. 야외로 나와 처음 풍경화에 도전하는데는 여름이 가장 좋은 계절이다. 밑그리기는 그림이 완성되었을 때의 색채와 조화되는 물감을 써서 붓으로 그리는 것이 일반적인 기법이다. 이 작품 예에서는 테레빈을 다량으로 가한 코발트블루로 밑그리기를 하고 있다. 다음에는 원경의 구릉(丘陵)에 코발트블루, 피어니레드, 옐로우오커, 화이트의 혼색을 칠한다. 블루의 강한 터치도 있는가 하면 크림슨이나 화이트를 많이 넣은 색조도 있는 것을 알 것이다.

2. 크고 어두운 언덕도 같은 혼색으로 그리지만 터치에 의해 블루, 레드, 옐로우, 화이트의 혼합 비율이 여러 가지라는 것을 주의하기 바란다. 어두운 터치는 블루 또는 레드가 강하지만 밝은 부분은 옐로우오커와 화이트가 대부분이다. 산의 암부는 블루와 레드가 대부분이며 화이트는 거의 들어 있지가 않다. 지금까지는 경모의 붓만으로 그리고 있으므로 모두가 대략적이고도 거칠은 터치로 되어 있다.

작품 예 5 : 여름 경치

3. 지금까지는 하늘에 일체 손을 대지 않았으나 여기서 비로소 하늘을 칠하기로 한다. 구름 부분에는 캔버스의 표면을 남겨 둔다. 하늘색은 구릉에 사용한 것과 같은 혼색으로서 코발트블루, 피어니레드, 옐로우오커, 화이트이다. 낮은 구름은 옐로우오커와 화이트가 대부분이며 블루와 레드는 극히 소량이다. 양자의 경계로 되는 중공(中空)은 연모의 평필을 써서 2가지 색조를 혼합시키고 있다.

4. 구름의 거무스름한 아래쪽도 연모의 평필로 그린다. 하늘과 같은 혼색을 쓰지만 피어니레드를 많게 하고 화이트도 듬뿍 가한다. 햇빛을 받는 구름의 가장자리를 그릴 때는 다시 한 번 경모의 붓으로 바꾸어 하늘색을 아주 약간만 가한 화이트의 진한 혼색을 쓴다. 햇빛에 반사되는 구름의 가장자리쪽이 부드럽고 매끄러운 그늘의 터치보다 진하고 다소 거칠게 된 것을 알 것이다. 가는 연모의 평필에 푸른 하늘의 색조를 묻히고 구름의 아래쪽에 어두운 색조를 약간 넣는다.

작품 예 5 : 여름 경치

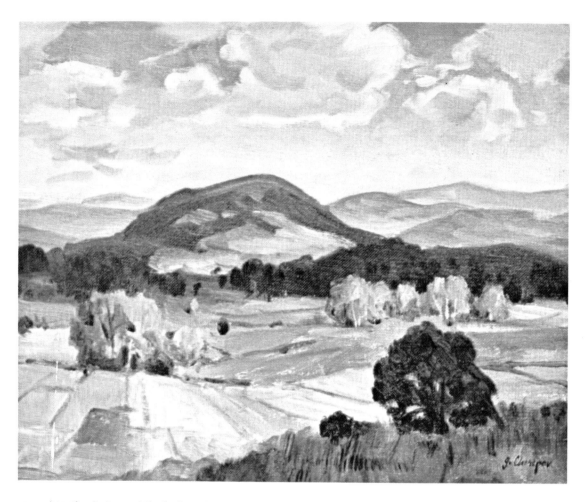

5. 연모의 환필로 세부의 마무리를 한다. 이 그림에서 최후의 마무리는 매우 섬세한 터치이므로 잘 관찰하지 않으면 분간할 수가 없다. 전경(前景)의 어두운 나무에 울트라마린블루, 번트시에나, 엘로우오커의 혼색을 겹쳐서 다시 어둡게 하고 오른쪽에 약간만 가지를 뻗게 하였다. 잎의 우거짐 사이에 간격을 두어 저쪽이 투과되어 보이는 느낌으로 하고 있는 점에도 주의하기 바란다. 이와 같은 혼색을 써서 전경에 작은 관목을 가함과 동시에 어두운 풀잎도 가필한다. 다시 이 혼색을 정면 언덕의 산밑에 있는 어두운 나무숲 속에도 넣어 자못 개개의 나무가 모여 있는 것처럼 보이게 한다. 다음에 오른쪽 밑의 어두운 나무 바로 위에 있는 햇빛을 받는 나무들을 경모의 붓을 써서 고쳐 그린다. 최초로 사용한 혼색에 레드를 약간 많이 넣고 거칠고

무거운 터치로 물감을 칠하고 있다. 앞쪽의 밝은 밭에는 카드뮴엘로우, 화이트, 그리고 극히 소량의 울트라마린블루의 혼색을 겹쳐서 한층 밝게 해서 강조한다. 같은 방법으로 초원의 중앙도 어둡고 따뜻한 느낌으로 해서 강조한다. 최후로 환필을 써서 오른쪽 위에 흰 조각 구름을 먼 나무숲 사이에 흰 줄기를, 나무들 사이에 암부를, 그리고 밭에는 밭두렁의 선을, 각각 약간씩 그려 넣는다.

작품 예 6 : 가을 경치

1. 나무숲을 그릴 경우, 우선 줄기를 어느 정도 정성껏 밑그리기를 하도록 한다. 그러나 잎의 우거짐에 대해서는 정확한 모양을 잡지 않으면 안된다. 각각의 우거짐을 하나의 커다란 단순한 모양으로 잡고 그 윤곽을 재빨리 선으로 정리하기 바란다. 다만 그 선이 얼마 안가서 가려질 것을 각오한 뒤에 이 가을 경치의 작품 예는 붓을 쓰되 번트엄버로 밑그리기를 하고 있다. 주된 줄기와 연못의 윤곽은 뚜렷이 그리지만 기타의 줄기나 가지 잎의 우거짐은 극히 간단히 표시하고 있을 뿐 이다. 다음에 카드뮴엘로우와 번트엄버의 혼색을 문질러 붙이듯이 해서 잎을 판판히 칠한다.

2. 굵은 나무의 누런 잎을 같은 혼색으로 다시 바깥쪽으로 펼친다. 다음에 카드뮴엘로우, 엘로우오커, 번트엄버의 혼색으로 그늘을 넣는다. 이들 혼색을 수면에도 칠하여 잎의 우거짐이 물에 비치고 있는 것처럼 한다.

작품 예 6 : 가을 경치

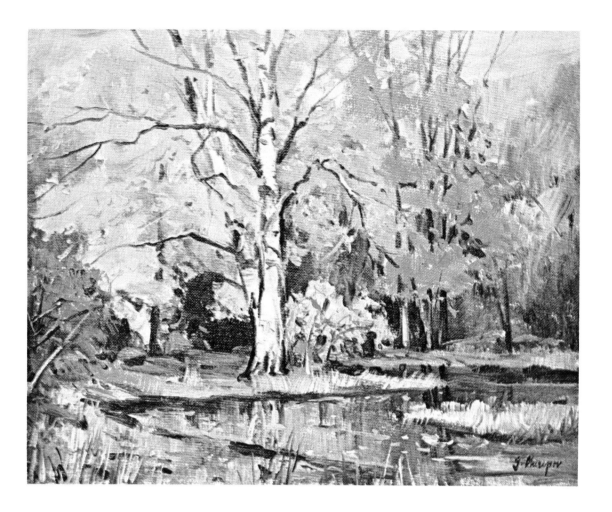

작품 예 6 : 가을 경치

3. 먼 나무숲의 암적색을 띤 색조는 카드뮴 엘로우에 카드뮴레드와 번트시에나를 가한 혼색으로 그리고 있다. 이 혼색도 강 기슭을 따른 수면으로 넣는다. 어두운 부분은 번트시에나와 울트라마린블루의 혼색으로, 그 어두운 그림자도 수면에 같은 혼색으로 넣는다.

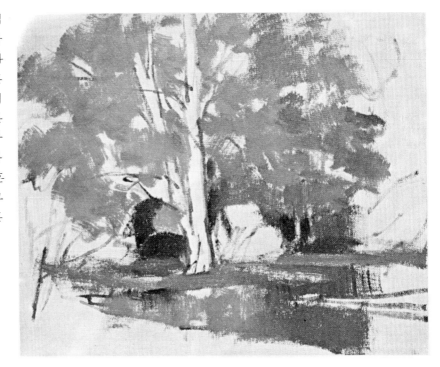

4. 오른쪽 가에 비리디언, 번트시에나, 그리고 극히 미량의 코발트블루로 녹색의 우거짐을 그린다. 코발트블루는 아주 약간만 넣는 정도로 하지 않으면 색이 삽시간에 블루로 되어 버리므로 주의를 요한다. 같은 혼색을 수면에도 넣어 물에 그림자가 비치고 있는 느낌으로 한다. 앞쪽의 강변과 화면 왼쪽가를 따라서 비리디언, 번트시에나, 화이트의 혼색을 넣는다.

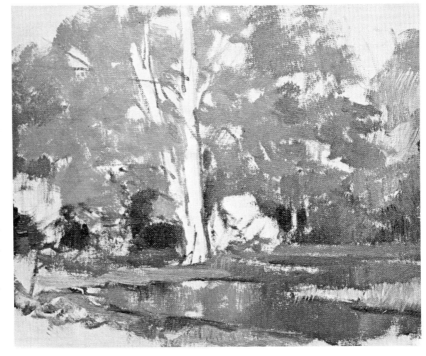

작품 예 6 : 가을 경치

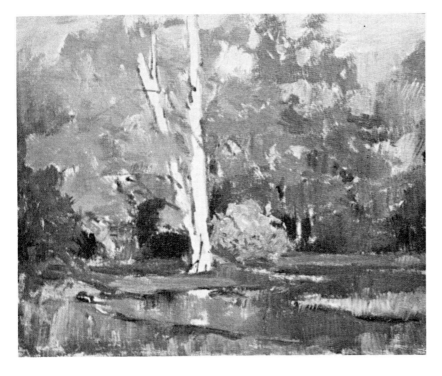

5. 중앙 나무의 뿌리 목에 있는 밝은 색의 관목은 피어니레드, 화이트, 그리고 극히 소량의 울트마린블루이다. 왼쪽의 암적색을 띤 잎의 우거짐은 번트시에나, 카드뮴엘로우, 울트라마린블루이다. 앞쪽의 강변에는 4에서 사용한 것과 같은 혼색을 전면에 칠한다. 그리고 하늘 부분은 코발트블루, 피어니레드, 엘로우오커, 화이트의 혼색을 쭉쭉 칠한다. 하늘색이 잎의 우거짐 사이로 보이고 있는 모습에 주의하기 바란다.

6. 이상으로 중앙의 나무 줄기 2개를 제외하고 캔버스 전체에 색칠이 되었다. 이번에는 세부그리기에 접어 들기로 하자. 중앙의 줄기에는 하늘에 칠한 것과 같은 혼색으로 화이트를 강하게 하고 짧고 두꺼운 터치를 한다. 다음에 번트엄버와 울트라마린블루의 무른 혼색을 환필에 묻혀 다른 어두운 줄기와 가지를 그려 넣는다. 이들 어두운 선이 가필되면 5에서 문질러 붙이듯이 칠해 두었던 터치가 별안간 잎의 우거짐에 보이게 된다. 줄기의 색이 수면에 비치고 있는 모양을 놓치지 않도록 한다.

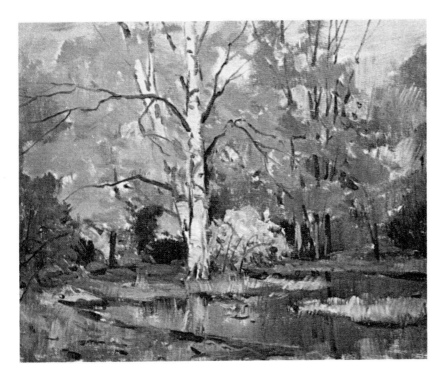

작품 예 7 : 겨울 경치

1. 겨울 경치는 일반적으로 차가운 색조이므로 최초의 밑그림에도 한색(寒色)을 쓰는 것이 좋다. 다량의 테레빈으로 녹인 코발트 블루 또는 울트라마린 블루로도 되며, 이 작품 예와 같이 블루와 번트 엄버의 혼색을 써도 무방하다. 줄기의 모양, 시냇물의 윤곽, 설원의 기복, 그리고 지평선을 붓으로 밑그림하고 있다. 풍경을 그릴 경우는 화면의 위에서 아래로 그려 나가면 잘 되는 수가 많다. 그래서 우선 하늘에 코발트블루와 화이트의 혼색을 칠한다.

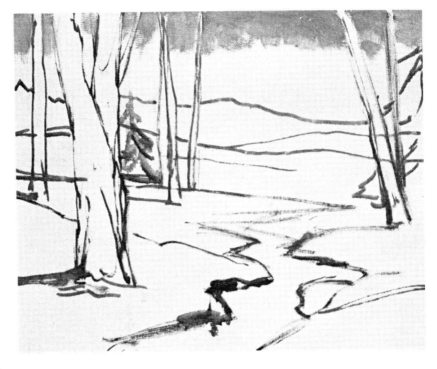

2. 얕은 하늘에 빛나는 따뜻한 빛을 표시하기 위해 옐로우오커, 피니어레드, 화이트의 혼색을 지평선에서 위를 향해 칠한다. 설경(雪景)의 색을 그릴 때는 특히 하늘색을 좋은 색으로 하는 것이 중요하다. 눈은 말하자면 물이 결정화한 것에 불과하며 물과 마찬가지로 하늘의 색채를 반영하기 때문이다.

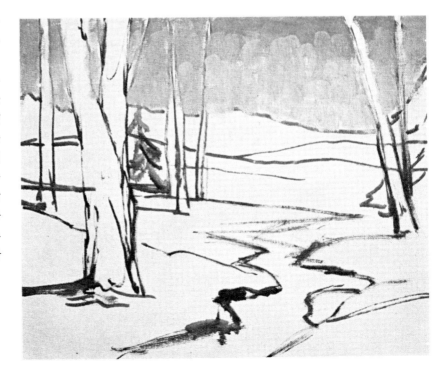

48

작품 예 7 : 겨울 경치

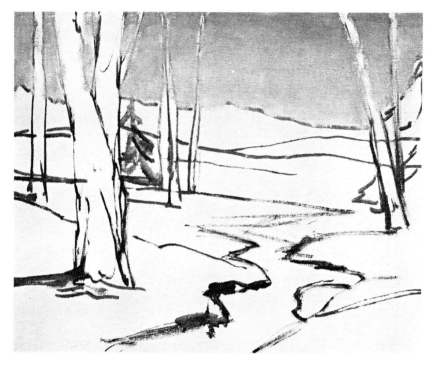

3. 연모의 평필로 하늘을 매끄러운 색으로 혼합시킨다. 지평선 부근의 따뜻한 색조가 상공의 차가운 블루와 자연스러운 느낌으로 융합되어 있는 것을 알 것이다. 일반적으로 푸른 하늘의 색조는 자세히 보면 맨 윗부분이 가장 어둡고 차가우며 지평선으로 내려감에 따라 조금씩 따뜻하고 연하게 되어 있다.

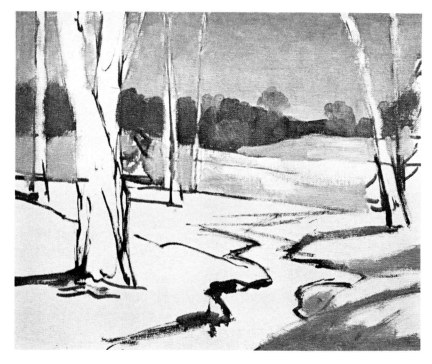

4. 눈의 그늘 부분은 하늘색을 비추므로 하늘과 마찬가지로 코발트블루, 피니어레드, 옐로우오커, 화이트의 혼색으로 그늘을 넣는다. 햇볕을 받는 눈의 면은 아직 캔버스의 표면 그대로 둔다. 그늘의 혼색 중 화이트를 제외하고 피어니레드와 옐로우오커를 다량으로 넣은 따뜻한 색을 만들어 지평선을 따른 먼 수목에 칠한다.

5. 극히 소량의 옐로
우오커와 카드뮴레드를
가하여 희미하게 따뜻
함을 떤 화이트로써 햇
볕을 받는 눈더미의 상
면을 그린다. 눈더미의
명부와 암부를 혼합시
켜서 자연스러운 느낌
으로 빛과 그늘의 경계
를 흐려 놓는다. 중경
(中景)의 나무 줄기는
지평선을 따른 수목과
같은 혼색이다. 왼쪽에
있는 굵은 나무에는 같
은 혼색을 거칠은 터치
로 약간 칠하고 우선 그
늘을 넣는다.

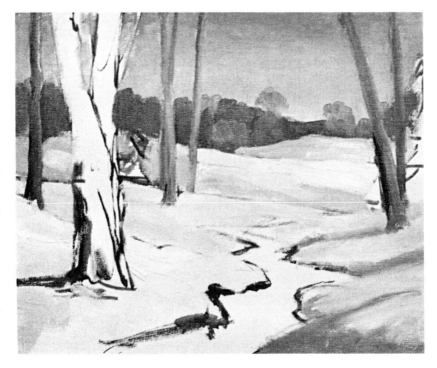

6. 굵은 나무 줄기 전
체에 거칠고 두꺼운 터
치로 물감을 칠한다. 색
은 번트시에나, 옐로우
오커, 비리디언, 화이트
이다. 햇볕을 받는 부분
에는 화이트를 많이 넣고
있다. 거칠은 붓놀림이
나무껍질의 껄끔거리는
재질감을 잘 표현하고
있다. 시냇물의 어두운
색을 비리디언, 울트라
마린 블루, 옐로우오커
의 혼색의 무른 터치이
다. 그 위에 환필의 붓
끝으로 흰 선을 약간 긋
는다. 그린을 떤 이 작
은 시냇물의 혼색으로
왼쪽 윗 부분에 상록수
를 묘사하였다. 원경에
는 지평선의 수목과 같
은 혼색으로 나무를 다
시 2 그루 그려 넣는다.

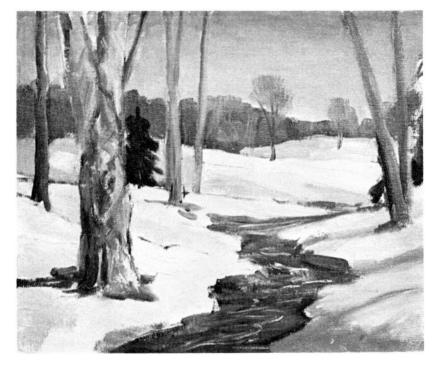

작품 예 7 : 겨울 경치

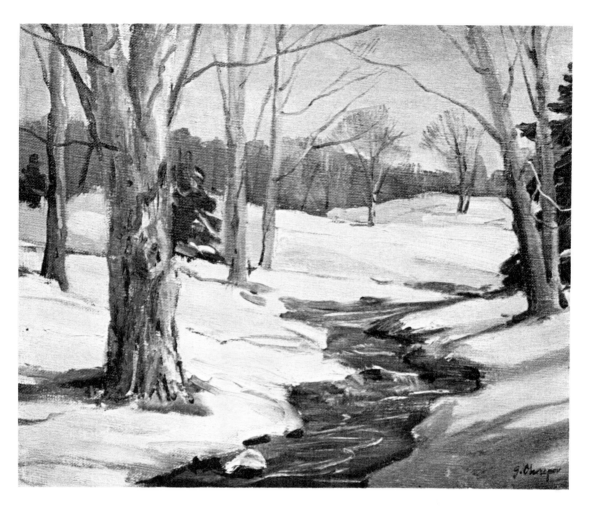

7. 화면 오른쪽 가에 상록수 1 그루를 6 에서 쓴 것과 같은 혼색으로 그려 넣는다. 설원(雪原)의 그늘에 4 에서 설명한 혼색을 경모의 붓으로 겹쳐서 강조한다.

햇볕을 받는 설원의 부분도 5 에서 사용한 것과 같은 혼색을 경모의 붓으로 덧칠해서 마무리한다. 굵은 나무의 둘레를 보면 눈의 그늘보다 밝은 쪽은 훨씬 진한 물감으로 그리고 있는 것을 알 수 있다. 이 규칙을 지키면 효과적이다. 다음에 작은 환필을 써서 최초의 나무의 혼색으로 크고 작은 잔가지며 줄기의 그늘을 가필하였다. 설원에 가는 선으로 가지가 던지는 그림자를 그려서 기복을 강조한다. 냇물가를 따른 어두운 선과 굵은 줄기에 들어 있는 어두운 선은 환필의 붓끝을 써서 비리디언과 번트엄버의 혼색으로 그

려 넣은 것이다. 가지, 중경(中景)의 상록수, 그리고 냇물 속에 있는 바위 각각의 위에 화이트를 조금씩 두어 눈이 쌓여 있는 모습을 묘사한다.

작품 예8 : 여성의 얼굴

1. 사람 얼굴의 밑그리기를 할 경우는 우선 처음에 가장 큰 모양부터 그리기 시작한다. 얼굴, 헤어스타일, 목줄기 그리고 어깨 등의 둥그스름한 윤곽을 먼저 선그리기를 한다. 다음에 머리의 중간 쯤에 연한 선을 옆으로 긋고 눈의 위치를 표시한다. 피부의 따뜻한 색조와 조화시키기 위해 이 작품 예에서는 테레빈으로 회석한 밝은 번트시에나로 밑그리기를 하고 있다.

2. 제일 큰 모양을 간단한 선으로 정확히 파악하였으면 다음에는 얼굴 모습을 선그리기로 넣도록 한다. 계란 모양의 얼굴 속에 눈과 콧날을 어떻게 배치하고 있는가를 잘 관찰하기 바란다. 눈의 위치는 머리부분의 대개 중간 쯤이며 코 끝은 눈과 턱의 중간 쯤이다. 그리고 입은 코끝과 턱끝의 대략 중간 정도. 귀의 상단은 두 눈의 연장선상에 와 있으나 귓볼은 코끝과 윗입술과의 사이에 있다.

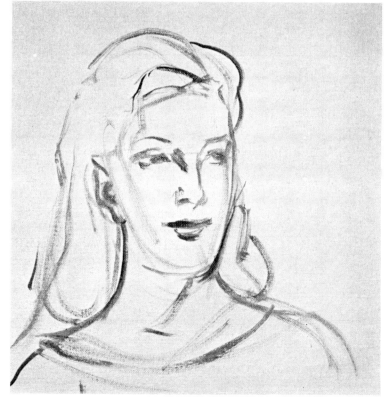

작품 예 8 : 여성의 얼굴

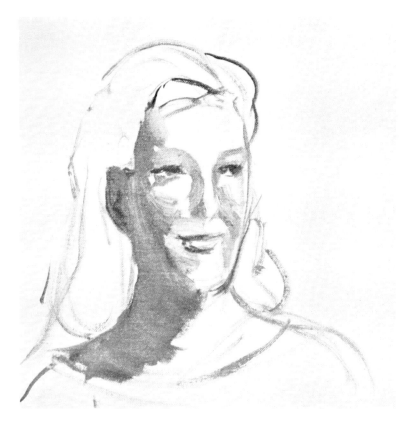

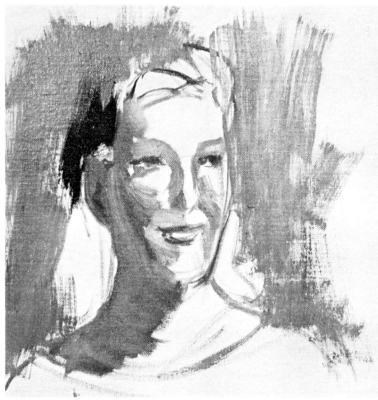

3. 이마에서 볼, 턱, 누비 미 그리고 어깨에 걸쳐서 경모의 굵은 붓으로 그늘의 토운을 칠한다. 색은 옐로우 오커, 카드뮴레드, 코발트 블루의 혼색이다. 이러한 같은 색을 눈 주위의 후미진 곳과 코의 측면, 오른쪽 볼 그리고 오른쪽 입가에도 넣는다. 장소에 따라서 레드를 강하게 한 터치와 블루를 포함하는 터치가 있다. 귀의 밝은 색도 같은 혼색이지만 다만 레드를 더많이 넣고 있다. 그림의 선이 보이지 않게 되어도 신경쓸 것은 없다. 밑그림이라는 것은 원래 단순한 기준에 불과하므로 넓은 부분에 색칠을 할 때는 위축되지 말고 쭉쭉 칠하는 것이 좋다.

4. 3에서 사용한 혼색 중 블루와 옐로우를 많이 넣어 배경에 쭉쭉 칠한다. 얼굴이나 머리의 윤곽에 물감이 묻어도 상관 없다. 이 배경의 색으로 머리의 윤곽이 거의 지워질 것같으나 다음에 어두운 머리를 본격적으로 칠하기 시작한다. 색은 울트라마린블루, 번트엄버, 옐로우오커의 혼색에 의한 어두운 터치를 한다. 이 시점에서 아직 캔버스의 표면 그대로 있는 얼굴의 밝은 부분과 그늘 부분 그리고 배경의 색 등의 주요한 넓은 부분이 확실히 결정되었다.

작품 예 8 : 여성의 얼굴

5. 머리털의 웨이브를 따라 붓을 개략적으로 움직이면서 머리털 부분 전체에 물감을 칠한다. 색은 번트엄버, 울트라마린블루, 옐로우오커 그리고 소량의 화이트이다. 이 어두운 머리털을 그림으로써 이마며 볼, 턱, 귀, 목줄기 그리고 어깨의 밝은 부분의 윤곽이 선명하게 떠오르므로 이곳은 중요한 포인트이다. 극히 거칠은 터치로 머리에 색칠한 뿐이지만 매우 입체적인 느낌이 들었을 것이다.

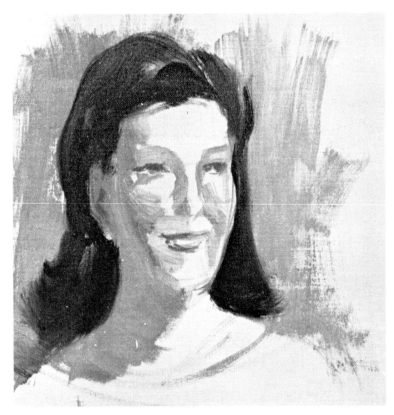

6. 얼굴의 그늘에 사용한 것과 같은 혼색에 화이트를 더욱 많이 가하여 얼굴의 밝은 부분에 칠한다. 연모의 평필을 사용하여 빛과 그늘의 경계를 정성껏 뒤섞는다. 다음에 최초의 그늘의 혼색으로 그늘 부분을 정확히 묘사한다. 다만 볼 부분은 레드를 약간 강하게 하고 목뿌리의 어두운 그늘에는 번트엄버를 아주 약간 가한다. 머리털색을 환필에 묻혀서 눈, 눈썹, 속눈썹, 콧구멍 그리고 귀의 후미진곳의 세부 터치를 그려 넣는다. 마찬가지로 환필을 써서 화이트와 옐로우오커를 많이 넣은 머리 색으로 머리털의 묶음을 표현한다. 입술은 피부와 같은 혼색이지만 레드가 강하게 되어 있다.

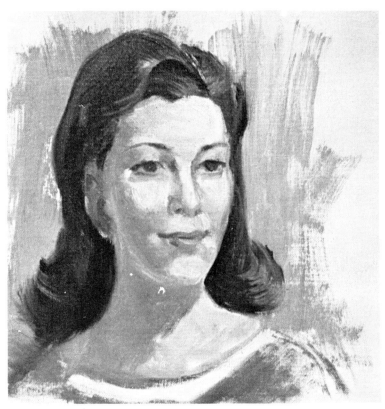

54

작품 예8 : 여성의 얼굴

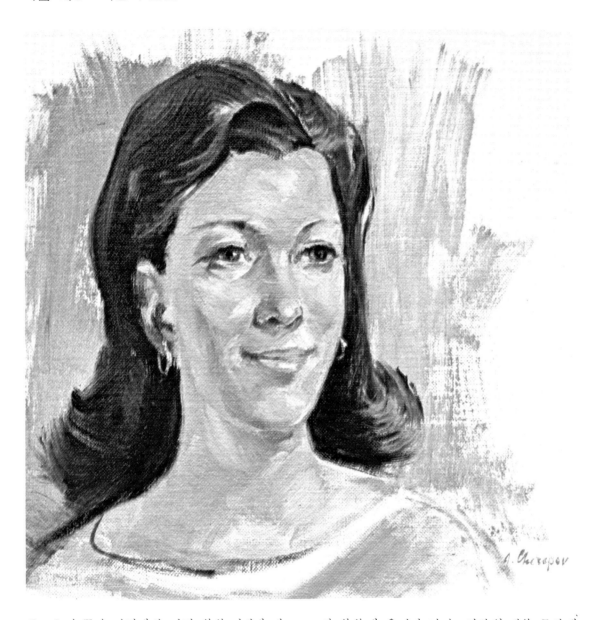

　7. 6이 끝난 시점에서 머리 부분 전체에 대충 색칠이 되어졌고 새부 묘사도 약간 들어 있다. 이 마무리 단계에서는 연모의 평필과 환필을 세부적으로 놀려 이들 색에 더욱 깊이를 가하여 실물에 가깝게 한다. 이마와 눈썹 사이, 눈꺼풀과 둥그름한 볼, 코의 측면과 끝, 그리고 입가에서 턱에 걸쳐 난색(暖色)을 약간씩 겹쳐서 부드럽게 흐려 놓은 상태를 잘 관찰하기 바란다. 눈 주위, 코밑, 입술밑, 그리고 턱밑은 음영을 강조한다. 이마의 중앙, 볼, 코와 귀의 선단, 아랫 입술, 그리고 턱에는 밝은 색을 약간씩 넣었으므로

각 부분에 윤기가 난다. 이상의 세부 묘사에는 모두 3에서 칠한 최초의 그늘색을 사용하였다. 따뜻한 색조의 쪽은 레드와 옐로우를 많이 넣은 색이고 하일라이트 부분은 화이트를 강하게 한 색이다. 눈은 머리털의 색을 세밀하고 정확하게 거듭 어둡게 한 후 하일라이트로서 화이트의 작은 점을 넣고 있다. 거칠게 칠한 배경의 붓놀림은 그대로 손을 대지 않고 다만 옷에 카드뮴 레드와 카드뮴 옐로우의 혼색을 대충 칠했을 뿐이다. 머리털로 배경과 대략 같은 정도로 그려져 있다.

55

작품 예 9 : 해안 풍경

1. 하늘과 물이 대부분을 점하는 해안 풍경은 실습할만한 가치가 있는 소재이다. 이 작품 예에는 젯소우(gesso) 패널이 사용된다. 이것은 하아드보오드에 흰 아크릴 젯소우를 연하게 칠하여 하아드 보오드의 어두운 밑바탕이 약간만 투과되어 보이게 한 것이다. 수평선, 해안에 따라 놓여진 바위, 먼 곳의 갑(岬), 그리고 화면 오른쪽 밑의 벼랑을 붓으로 미리 밑그리기를 한다. 이 그림은 콘트라스트가 강하므로 밑그림에는 울트라마린블루와 번트엄버의 어두운 혼색을 쓴다.

2. 먼 해안선을 따른 가늘고 긴 육지, 수평선 바로 밑에 있는 갑, 그리고 해변의 색, 여기는 울트라마린블루, 엘로우오커, 피어니레드, 화이트의 혼색을 칠한다. 먼 곳은 블루가 강하며 해변을 따른 터치는 레드와 엘로우가 강하다.

작품 예 9 : 해안 풍경

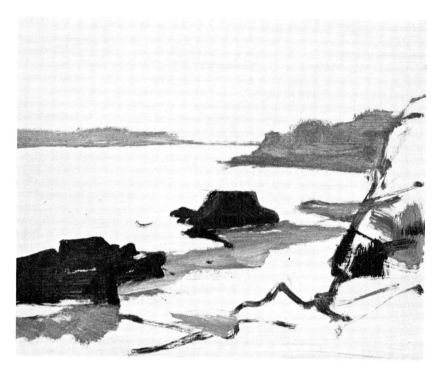

3. 어두운 바위에는 울트라마린블루와 번트엄버의 혼색을 판판하게 칠한다. 오른쪽 벼랑에도 같은 색을 넣기 시작한다. 울퉁불퉁한 어두운 사물이 빚어내는 모양을 밝은 하늘과 해면에 대비시키는 곳에 이 그림의 묘미가 있다. 그래서 이들 사물을 각각 알맞는 장소에 배치하는 것을 최초의 목표로 한다.

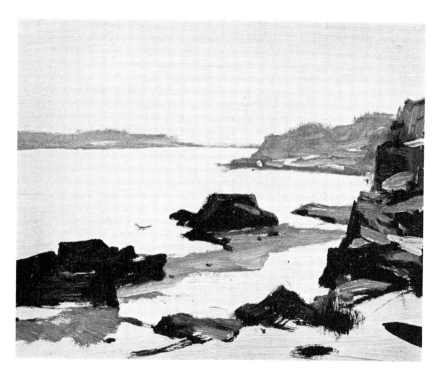

4. 벼랑 전체에 울트라마린블루와 번트엄버의 어두운 혼색을 넣는다. 다음에 먼 곳의 육지와 갑을 진한 터치로 고쳐 그린다. 사용하는 물감은 2 에서 칠한 최초의 블루와 화이트를 많이 가한 색이다. 이와 같은 혼색을 오른쪽 벼랑에도 칠하여 햇볕을 받는 바위의 윗면을 표현한다. 중앙의 바위 윗면에도 이 혼색을 칠하도록 한다.

작품 예 9 : 해안 풍경

5. 하늘에 가늘고 불규칙한 터치를 겹쳐서 칠한다. 색은 코발트블루, 엘로우오커, 피어니레드, 화이트이다.
이 혼색이 먼 곳의 육지와 갑을 그리는데 사용한 혼색과 흡사하다는 것을 깨달을 것이다. 다만 수평선에 가까와질수록 레드가 엘로우를 강하게 하고 있으므로 하늘은 맨 위가 제일 블루가 강하고 어둡고 수평선 쪽이 그보다 연하고 따뜻한 색조로 되었다.

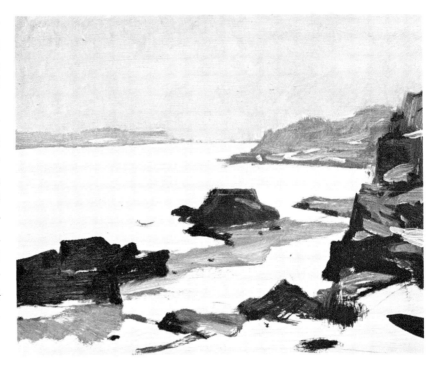

6. 바다는 일반적으로 하늘색을 비추므로 이번에는 하늘색을 거칠은 터치로 바위의 바로 뒤에 넣고 밀어 붙이는 파도 머리를 묘사하고 아울러 바다에 밝은 색을 넣어 토운을 어울리게 한다. 또 바다와 앞쪽 벼랑과의 사이의 해변에는 화이트에 하늘색을 아주 소량을 가하여 페인팅나이프로 물감을 두껍게 둔다. 이 흰 터치는 나중 단계에서 젖어서 빛이 나는 모래 해안으로 변모할 예정이다.

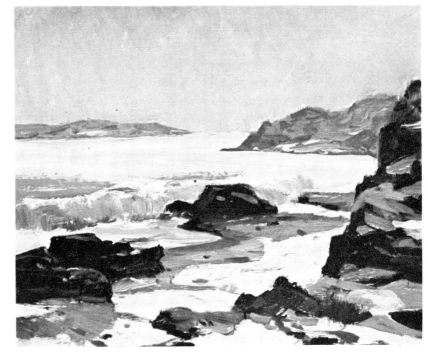

작품 예 9 : 해안 풍경

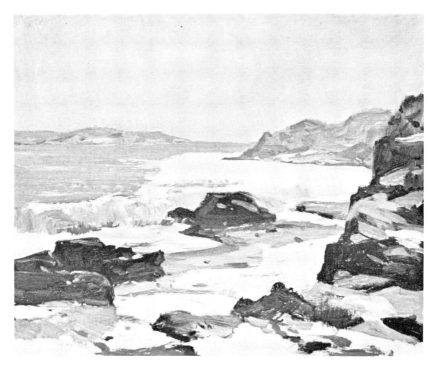

7. 밀려오는 파도머리 즉 물마루 저쪽에 하늘의 색을 수평의 터치로 넣어 바다를 그리기 시작한다. 화이트가 조금 밖에 들어 있지 않으므로 어두운 토운으로 되어 있으나 역시 코발트 블루, 피어니레드, 엘로우오커, 화이트의 혼색에는 변함이 없다. 부서지는 물마루의 햇빛을 받는 부분도 해변의 색과 마찬가지로 화이트에 극히 소량의 하늘색을 가한 것이다.

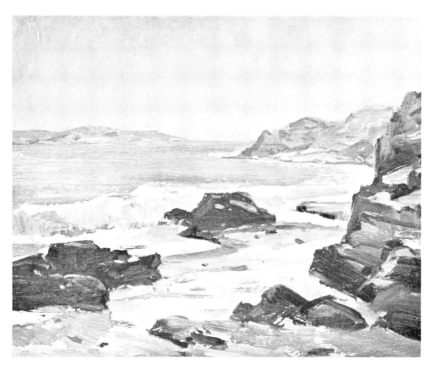

8. 바다색을 오른쪽 해변으로까지 뻗치고 파도치는 가장자리에는 연한 색을 묻힌 화이트를 섞어 넣어서 젖은 모래땅이 햇빛에 반사되는 느낌을 내고 있다. 바로 앞쪽의 모래땅에도 하늘의 혼색을 겹치지만 다만 피어니레드와 엘로우오커를 주로 한다. 이 색은 햇빛을 받는 해변의 두꺼운 터치 위에 겹쳐 놓는다. 화면 아래 가장자리에 따라 있는 바위는 번트 엄버와 울트라마린 블루의 어두운 터치로 윤곽을 분명히 한다.

작품 예 9 : 해안 풍경

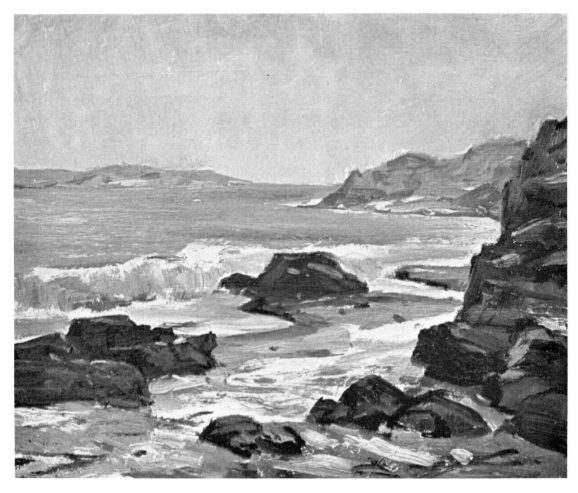

9. 이상으로 패널 전체에 물감이 칠하여졌
다. 그 뒤는 마지막 마무리를 하는 것 밖에
남지 않았다. 전경의 해변에 하늘색으로 연
한 색을 칠한 화이트를 넣어 젖은 해변에 그
림자가 비치는 느낌을 표현한다. 다음에는 왼
쪽 가의 바위에 번트시에나와 엘로우오커의
혼색으로 따뜻한 터치를 약간 가필한다. 이
들 바위 밑에 코발트블루를 극히 소량 섞은
카드뮴 엘로우의 그을은 색을 겹쳐서 해초의
조각을 묘사하였다. 전경(前景)의 바위터 바
로 저쪽에 둔 빛나는 듯한 화이트 위에 해변
의 혼색을 가볍게 겹친다. 또 아이보리블랙,
번트엄버, 울트라마린블루의 어두운 혼색을
환필의 붓 끝에 취하여 바위며 벼랑의 윤곽
에 어두운 선을 넣어 모양을 더욱 죄어 놓는
다. 이와 같은 어두운 선으로 음영을 짙게 하
고 바위 사이의 틈새도 늘려 놓는다. 해변의

여기저기에 세세한 어두운 반점을 흩어 놓아
작은 돌을 묘사하고 있는 점도 관찰하기 바
란다.

캔버스의 그림을 고쳐 그린다

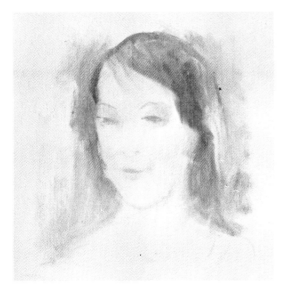

1. 이 초상화는 색깔이 연하여 모양의 분간도 확실하지가 않다. 그러나 그림이 마르고 있으므로 이 물감을 나이프로 깎아내거나 헝겊으로 문질러 내기는 이젠 늦어지고 있다.

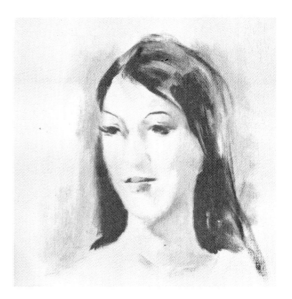

2. 이럴 경우는 결이 고운 샌드페이퍼로써 위로 솟아오른 물감을 문질러 내면 캔버스의 표면이 거칠어져서 새로운 붓놀림도 어울리게 하기가 쉬워진다. 그 다음에 깨끗한 헝겊에 소량의 용해유를 묻혀서 표면에 습기를 준다.

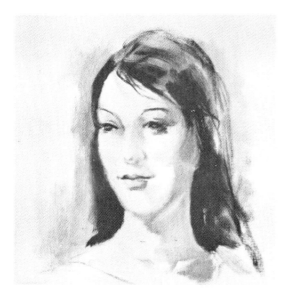

3. 머리털, 얼굴과 목줄기의 음영, 그리고 눈콧날의 어두운 색을 어두운 물감을 써서 대담한 터치로 고쳐 그린다. 젖은 화면에 붓을 놀리면 붓자욱이 자연스러운 느낌으로 캔버스에 녹아 든다.

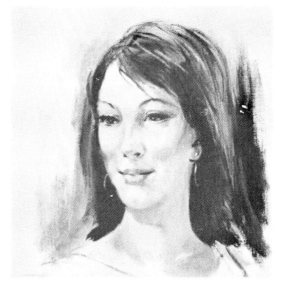

4. 완성된 그림을 볼 때 아래는 마른 물감, 위는 젖은 물감이라는 2중의 층으로 되어 있음에도 불구하고 젖은 물감만으로 틈을 주지 않고 계속 그린 것처럼 보인다. 표면을 적시어 두는 것이 잘 수정하는 비결이다.

임패스토우(impasto, 두껍게 칠하기)의 재질감

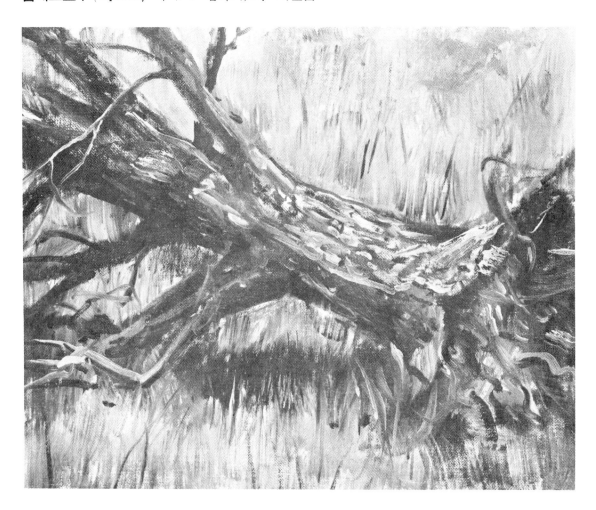

나무와 풀

짙은 물감을 예로부터 이탈리아어를 사용하여 임패스토우라 부르고 있다. 이 그림에서와 같이 수피(樹皮)가 울퉁불퉁한 나무, 부러진 가지, 그물눈처럼 뒤얽힌 뿌리 등의 거칠은 불규칙한 재질감을 표현하는데는 진한 풀 모양의 물감을 쓰는 것이 간단한 방법이다. 수피의 두꺼운 터치는 문자 그대로 캔버스 위에 솟아 오르고 있다. 전경의 잡초에도 부분적으로 진한 물감이 칠하여져 있으므로 원경의 잡초보다 앞쪽에 있는 느낌이 나타나 있다. 임패스토우 화법에서는 튜브에서 나온 물감을 그대로 사용하거나 혹은 극히 소량의 용해유를 가하기만 한다. 용해유를 너무 넣으면 물러지므로 주의를 요한다.

스크레이핑(scraping, 문질러대기)의 재질감

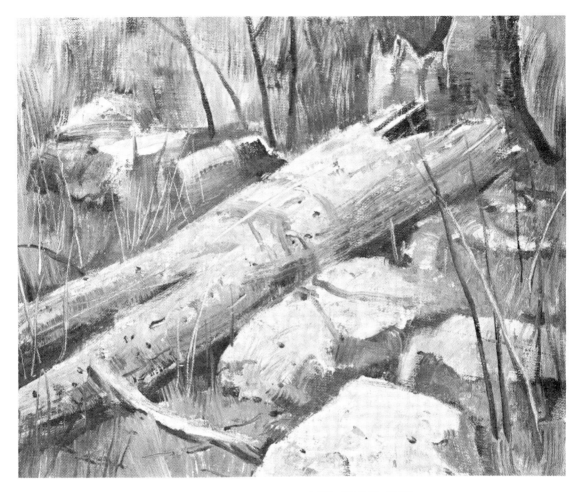

나무 줄기와 바위

거칠은 재질감을 표현하는 방법은 짙은 물감을 쓰는 것만이 아니다. 임패스토우의 터치로 캔버스에 물감을 두껍게 해서 두껍게 솟아 오르게 칠하는 것과는 정반대의 방법이 있다. 즉 팔레트 나이프 또는 붓자루의 선단으로 젖어 있는 물감을 문지르고 홈이나 깊이 긁은 자욱을 만드는 화법이다. 이 나무의 줄기 속에 이와 같은 긁어 놓은 자욱이 보이지만 그것이 수피의 바싹 말라 터져 있는 느낌을 잘 나타내고 있는 것이다. 왼쪽 페이지의 작품 예에서는 햇빛을 받는 잡초를 캔버스에서 돋보이게 하는 두꺼운 물감으로 그려져 있다. 그러나 이 작품 예에서는 빛을 받고 있는 잡초는 어두운 물감을 긁어내어 캔버스의 연한 바탕색을 노출시켜 묘사하고 있는 것이다.

임패스토우 화법(impasto 畵法)

1. 이 나무도 다른 소재와 마찬가지로 듬뿍 테레빈으로 녹인 연한 물감을 써서 붓으로 밑그리기를 하였다. 이 단계에서는 나중에 짙은 물감을 거칠은 터치로 칠하기 위한 특별한 일은 일체 하지 않고 있다. 어떠한 소재라도 처음에는 연한 물감으로 그리는 것이 가장 좋다. 이것이라면 구도를 바꾸고 싶다거나 밑그림의 선을 정확히 고쳐 그리고 싶을 때도 헝겊으로 선을 지울 수가 있다.

2. 우선 가장 어두운 색을 칠한다. 줄기와 가지의 그늘 부분, 뿌리 밑쪽의 그늘, 그리고 풀숲에 떨어지는 줄기의 그림자가 들쑥날쑥한 모양. 이 단계에서는 물감은 아직 상당히 다량의 용해유를 가한 극히 연하고 무른 것을 쓰고 있다.

임패스토우 화법(impsato 畫法)

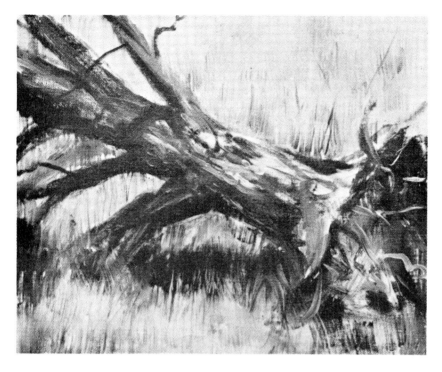

3. 줄기에 밝은 색을 넣는다. 나무의 앞쪽, 가지 사이 그리고 저쪽의 초원에 햇살을 받는 풀숲을 가필한다. 수피에 밝은 부분을 약간 그려 넣고 나무 뿌리 밑의 어두운 부분 속에도 햇빛을 받는 뿌리 몇 개를 넣는다. 이것으로 캔버스 전체에 젖은 물감이 칠하여진 셈인데 물감은 아직 크림 모양의 무른 상태이다. 임패스토우의 터치는 맨 마지막 단계까지 남겨 두도록 한다.

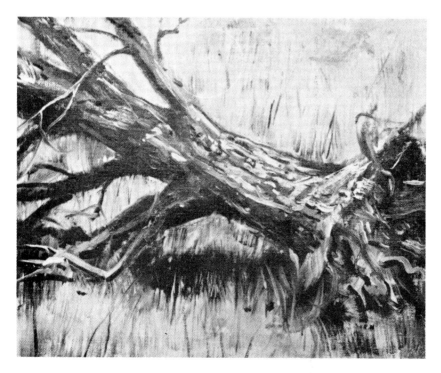

4. 이번에는 수피, 가지, 잡초, 뿌리 등의 제일 밝은 부분을 짙은 물감을 써서 재빨리 거칠은 터치로 그려 넣는다. 망서리지 말고 단단히 붓을 놀려서 짙은 물감을 칠하고 붓자욱을 그대로 남겨 놓는다. 붓을 앞뒤로 놀리면 이 요철이 있는 거칠은 붓자욱이 판판하게 되므로 주의를 요한다. 완성된 그림에서는 암부는 연하고 무른 터치 그대로이며 명부만이 두껍게 그려지고 있다. 사실 캔버스의 대부분이 연하게 그려져 있고 임패스토우 화법은 아주 일부에 쓰여지고 있을 뿐이다.

스크레이핑 화법(scraping 畫法)

1. 키다란 나무에 바위와 잡초를 배열한 이 야외의 풍경은 우선 붓으로 주된 윤곽을 간단히 밑그리기를 한다. 줄기의 터진 금이며 잡초등의 세부에는 아직 일체 손을 대지 않았다. 이번의 잡초 부분은 마무리 단계에서 젖어 있는 물감을 긁어서 묘사할 예정이다.

2. 나무 줄기와 바위는 경모(硬毛)의 붓을 대충 놀려서 그린다. 물감을 거칠게 칠하여 경모의 자욱을 남기고 재질감이 나도록 한다. 줄기에 칠하는 물감은 진한 풀 모양으로서 상당한 부분이 페인팅 나이프로 그려지고 있다.

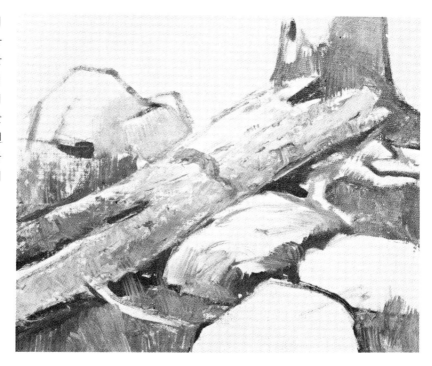

스크레이핑 화법(scraping 畫法)

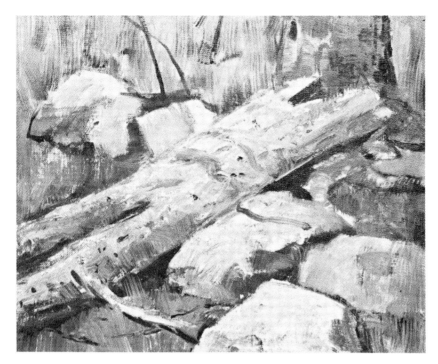

3. 이것으로 캔버스 전체에 색칠이 되었다. 이 두꺼운 물감을 긁어 내면 얇게 칠한 물감의 경우보다도 선명하게 긁은 자욱이 남을 것이다.

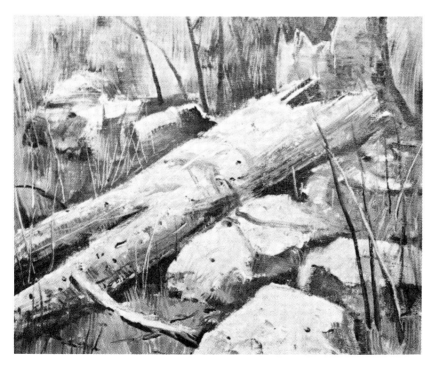

4. 팔레트 나이프의 선단이나 붓자루의 뾰족한 선단을 줄기의 배를 따라 위로 그어 홈과 긁은 자욱을 남겨 수피의 재질감을 표현한다. 나무의 둘레와 바위 사이에도 긁은 자욱을 만들어 자라는 잡초의 가는 잎을 묘사한다. 햇빛을 받는 바위의 면은 나이프의 배로 군데군데 물감을 깎아낸 것이다. 마지막으로 화필의 붓끝으로 어두운 잡초며 잔 가지를 가하면 긁어낸 밝은 선과의 콘트라스트가 생겨나서 효과적이다.

캔버스 만들기

1. 스스로 캔버스를 만들고자 하는 사람은 화구점에서 나무틀 전용의 가는 판을 사도록 한다. 이 사진이 바로 그 판이며 장방형의 틀을 조립할 수 있도록 홈이 파여져 있다. 이것이 틀의 4변이 되므로 4개가 필요하다. 캔버스를 치기 위한 못은 9〜12mm 크기의 것으로서 시판이 되고 있다.

2. 홈을 끼워 맞추어 틀을 조립할 때는 못이며 아교를 쓰지 않고 모서리만 맞추면 된다. 곡척(曲尺)으로 모서리를 조사하여 어느 각이나 직각이 되어 있는 것을 확인하도록 한다. 완전한 직각으로 되어 있지 않으면 틀을 약간 밀어 붙이면 간단히 조절할 수가 있다.

3. 캔버스는 나무틀보다 큼직하게 잘라 사방에 50mm 정도의 여분을 잡도록 한다. 시판하는 캔버스는 표면에만 흰 물감칠을 했으며 뒷면은 그대로 되어 있다. 깨끗한 대 위에 캔버스의 흰 표면을 아래로 해서 둔다. 그리고 나무틀을 화포(畫布)의 중앙에 놓도록 한다.

4. 캔버스의 1변을 나무틀에 씌워서 접고 변의 중앙에 캔버스의 위에서 나무틀의 속까지 못을 하나 박아 넣는다. 다음에는 그 대변(對邊)에서 캔버스를 가죽처럼 잡아 당겨서 마찬가지로 못을 하나 캔버스 위에서 속으로 박는다. 이와 꼭 같은 것을 나머지 2변에도 행한다. 이것으로 나무틀의 4변 각각의 중앙에 못이 하나씩 박혀져서 캔버스의 위치가 정하여진다.

5. 나무틀의 각 변에 최초의 못으로부터 약 50mm 의 간격을 두고 그 양쪽에 못을 하나씩 모두 2개를 박는다. 캔버스의 뒤쪽을 앞으로 돌리고 한 손으로 캔버스를 단단히 잡아 당기면서 다른 한쪽 손으로 못을 박도록 한다. 같은 일을 틀의 사방에서 행한다. 그것이 끝나면 다시 못을 2개씩 같은 요령으로 늘리면서 서서히 모서리에 다가간다. 못을 박는 동안 캔버스를 가급적 팽팽히 쳐야 한다.

6. 나무틀의 구석까지 오면 캔버스의 여분쪽이 모서리에 불거져 나올 것이다. 이것을 사진에서와 같이 접어 넣고 그 위로 못을 박도록 한다.

7. 다음에 캔버스의 나머지 여분쪽을 나무틀의 뒤쪽으로 접어서 호치키스로 찍으면 산뜻하게 완성된다. 압핀이나 못을 쓰지 않고 모두 호치키스만으로 캔버스를 치고 싶다면 그것도 좋을 것이다.

8. 사진은 나무틀의 모서리를 뒤쪽에서 본 것이다. 나무틀 구석의 안쪽에서 불거져 나온 것은 삼각형으로 된 나무 쐐기의 끝이다. 캔버스가 완전히 판판하게 되지 않을 경우 이것을 홈부분에 박아 넣으면 화면의 느슨함이 제거된다. 쐐기를 넣었으면 그 뒤쪽에 작은 못을 박아 고정시키도록 한다. 후일 캔버스가 느슨하게 되면 쐐기를 좀더 깊숙히 박아 넣으면 된다.

지키면 좋은 습관

팔레트의 뒤처리

그림그리기가 끝나면 팔레트의 중앙은 섞어 놓은 물감 자욱으로 더럽혀져 있을 것이다. 가장자리 쪽에는 사용 중의 튜브 물감이 약간씩 남게 된다. 나무 팔레트라면 걸레나 종이 타올로써 테레빈 또는 신나류를 소량 묻히면 중앙의 혼색된 더러운 것은 간단히 닦아낼 수가 있다. 표면이 곱게 광택이 날 때까지 닦아내도록 한다. 팔레트의 중앙에 그림 물감의 찌꺼기가 희미하게 남아 있으면 다음 번에 사용할 때 이 묵은 혼색의 잔재가 새로운 혼색에 영향을 줄 수도 있다. 또 이 물감의 피막이 마르면 굳어져서 딱지처럼 되어 화필이나 나이프를 쓸 때 방해가 된다.

화구(畵具)의 절약

팔레트의 중앙에만 깨끗이 해 놓는다면 가장자리에 짜낸 물감의 덩어리는 그대로 남겨 두어도 전혀 무방하다. 다만 그 주위에 붙어 있는 혼색만을 닦아내어 원래의 순수한 색을 표면에 나오게 하여 다음 번에 대비하도록 한다. 다음날이나 혹은 며칠 안에 또 그림을 그릴 생각이라면 팔레트에 남긴 물감의 작은 산은 마르지 않고 있을 것이다. 설령 마르기 시작하더라도 표면에 굳은 박피(薄皮)가 씌워질 뿐으로서 그 속의 물감은 젖어 있다. 이 박피에 구멍을 뚫어 벗겨내고 안쪽의 신선한 물감을 쓰면 된다. 쓰고 버리는 종이 팔레트를 사용할 경우는 맨 위의 종이를 벗겨 버리고 나이프로 물감을 새 종이에 옮긴 뒤 사용 후 종이를 버리면 된다. 다음에 그릴 예정이 1주일 이상이라면 쓰고 있지 않는 물감도 모두 버리고 다음 번에는 새로운 팔레트로 시작하도록 한다.

튜브의 손질

그림그리기가 끝날 무렵에는 물감으로 더럽혀진 튜브가 많이 있을 것이다. 헝겊이나 종이 타올로 깨끗이 더러움을 닦아내어 라벨이 보이도록 하고 다음 번에 사용할 때 색의 분간이 될 수 있게 한다. 물감이 잔뜩 묻은 튜브 속에서 어느 것이 무슨 색인지 찾아내려고 악전고투하는 것은 정말 안달이 날 일이 아닐 수 없다. 또 튜브의 뚜껑이 간단히 풀어지도록 튜브의 입과 뚜껑의 안쪽도 특히 정성껏 닦아내도록 한다. 튜브에서 물감을 짜낼 때는 튜브를 판판하게 눌러 짜내기보다는 끝쪽에서 말아 올려 가는 쪽이 물감을 많이 쓸 수 있다.

붓의 손질

붓을 테레빈이나 신나류로 씻어 신문지로 닦으면 이것으로 붓이 깨끗해졌다고 생각하여서는 안된다. 보기에는 아무리 깨끗하여도 이런 종류의 용해제만으로는 반드시 붓끝 속에 물감이 남게 된다. 언젠가는 그것이 고여서 붓끝을 딱딱하게 하므로 붓은 탄력성을 잃어 붓놀림에 따르지 않게 된다. 그래서 붓을 용해제로 헹구고 신문지로 닦은 뒤에는 반드시 1자루씩 비눗물에 묻혀서 손바닥으로 거품을 내도록 한다. 극히 질이 좋은 비누와 미지근한 물을 사용한다. 거품 속에서 색깔이 전혀 나오지 않게 되기까지 거듭 거품을 내고는 미지근한 물에 헹군다. 털묶음을 고정하는 금속고리 즉 꼭지쇠 부분까지 충분히 비누를 묻히도록 한다. 색깔이 나오지 않게 되기까지 비눗물을 완전히 없앤다. 몇 번이고 씻었는데도 아직 색깔이 있는 것처럼 보여도 실망할 것은 없다. 조금은 색깔이 남는 것이 보통이기 때문이다. 요컨대 비누 거품이 눈처럼 희게 될 때까지 씻었으면 배어나올 만한 물감은 완전히 제거된 셈이다.

나이프의 손질

팔레트 나이프와 페인팅 나이프는 칼의 양면을 깨끗이 닦아서 빛나게 해 두어야 한다. 여기서는 헝겊이나 종이 타올을 쓰도록 한다. 칼의 에지(edge)와 선단도 잊지 않고 닦아내도록 한다. 몇 번이고 쓰고 있는 동안에 칼이 예리하게 되어지므로 조심하며 닦는다. 너무 예리하여지면 칼을 가는데 쓰는 것과 같은 숫돌로 나이프가 들지 않도록 할 수도 있다.

붓의 손질

씻는다

테레빈 또는 신나류로 붓을 헹구고 신문지로 닦아 내었으면 연성 비누와 미지근한 물을 써서 손바닥에서 거품을 내도록 한다.

모양을 가다듬는다

비누 거품이 눈처럼 희게 되기까지 비누로 씻고 헹군다. 그것이 끝나면 물로 붓끝을 깨끗이 씻도록 한다. 다음에 젖은 붓끝을 눌러 모양을 곱게 가다듬는다.

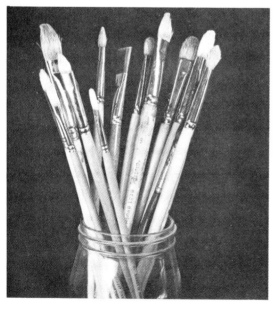

말린다

말리는 동안 붓은 붓끝을 위로 해서 병에 세워 둔다. 빈번히 사용하는 사람은 다음에 그림을 그릴 때까지 이 병에 둔 채로 보관하도록 한다.

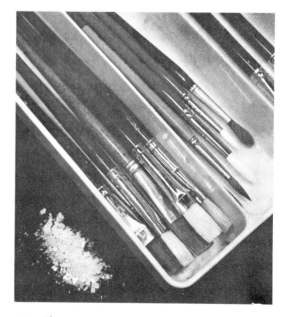

보 관

정기적으로 붓을 쓰는 것이 아니라면 얕은 함(또는 사진에서와 같은 은쟁반)에 늘어 놓아 방충제와 함께 서랍 속에 넣어 두도록 한다.

색환도(色環圖)

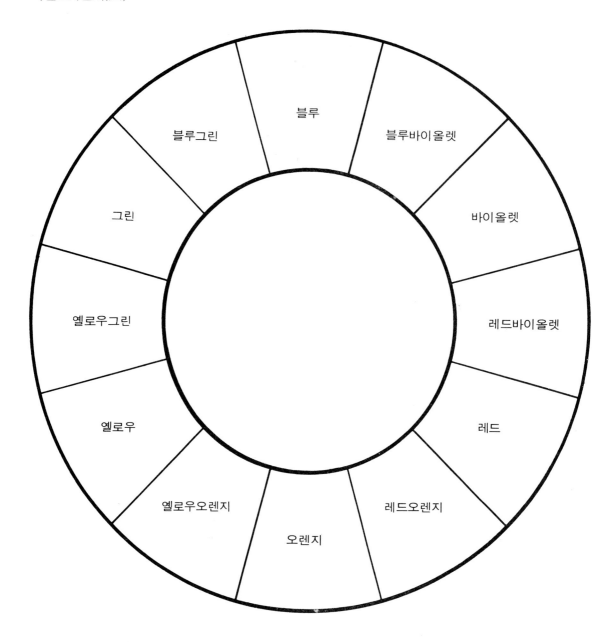

색의 분류 색채에 관한 지식으로서 위의 그림을 외워두면 매우 도움이 된다. 화가들 사이에서 「색환도」라 불리워지는 이 그림은 일견 아주 단순한 것이지만 이것 하나로 실제로 그림을 그릴 경우에 부딪히는 색채에 관한 여러가지 문제를 해결할 수가 있다. 가령 하나의 색을 선명하게 보이게 하기 위해서는 그 색의 보색을 바로 옆에 두고 강조하면 된다. 그런데 이 색환도를 보면 어느 색과 어느 색이 보색관계에 있는가 하는 것을 곧 알 수 있다. 원의 한가운데를 중심으로 해서 대각선상에 있는 색끼리가 보색관계로 되어 있다. 반대로 한 가지 색의 토운을 부드럽게 하고 싶을 경우에는 그 색의 보색을 약간 섞어 주면 된다. 또 조화가 잡힌 채색을 하고 싶을 때의 간단한 방법은 색환도에서 인접해 있는 3~4색의 이른바 유사색을 써서 묘사하는 것이다.

油畫의 色彩技法

「색채 기법」에 들어가기 전에

유화의 색채 유화 물감이 500년전, 15세기의 프란다스에서 발명된 이래, 화가들은 이 편리한 물감을 구사하여 자연의 색채를 놀라울 정도로 다채로운 기법으로 묘사하여 왔다. 그 하나하나의 기법은 캔버스 위에 독자적인 색채효과를 초래하여 왔으나 너무나 많은 종류로 인해 지금은 혼자서 전부의 기법을 습득하기는 어려워 대개의 화가는 몇 가지 한정된 기법으로 마스터하고 있는 것같다. 그러나 이 책에서는 가급적 많은 유화 기법을 소개해 나간다. 우선 처음에는 현대의 화가가 즐겨 쓰는 간단하고도 직접적인 채색 기법 그리고 다음에는 더욱 「혁신적」인 기법의 설명으로 진행한다. 이들 기법은 새롭게 느껴질지도 모르지만 실제는 그 대부분이 이미 몇 세기나 전에 고안된 것 뿐이다.

밸류의 분석 여러가지 유화 기법의 연습에 들어가기 전에 이 책에서는 우선 색채에 관한 기본적인 지식을 터득하는 것부터 시작한다. 따라서 이 책은 초보자나 색채의 기초를 복습하려고 하는 기성 화가에게도 알맞은 기술서라 할 수 있다. 처음에 다루는 것은 밸류(明度)이다. 밸류란 소재의 색채의 명암을 말하며 이것이 바르게 판단되지 않는다면 뜻대로의 묘사는 할 수 없다. 밸류에 대한 짧은 해설 뒤에 스스로가 유화물감을 써서 밸류 스케일(value scale)을 그리는 연습을 한다. 그려 놓은 도표는 작업장의 벽 등에 붙여 두면 실제로 작품에 착수할 경우에도 매우 도움이 된다. 또 자연 색채의 밸류를 3, 4종류로 간략화해서 포착하는 방법에 대해서도 배우도록 한다. 그런 다음 우선 3~4개의 밸류를 써서 작품을 완성하는 공정을 순서를 따라서 설명해 나간다.

색채의 조정 이번에는 유화 물감의 색채의 조정법으로 진행한다. 우선 기본적인 물감의 혼합법에 대해 설명한 후 색의 혼합연습을 한다. 혼합해서 만들어진 컬러 차트(色彩表)는 전술한 밸류 스케일과 함께 작업장의 벽에 붙여 두면 실제의 묘사에 착수할 때 크게 도움이 된다. 다음에 다른 색을 인접해서 늘어놓음으로써 색을 선명하게, 아니면 가라앉은 토운으로

하거나 밝게, 혹은 어둡게, 또는 입체적인 공간을 표현하는 등 여러가지 기법을 풍부한 작품 예를 써서 설명한다. 또 색채의 조화법에 대해서도 여러가지 작품 예를 곁들이면서 해설한다. 다시 이른 아침, 낮, 저녁, 밤으로 시각에 따라서 변하는 자연의 색의 포착법에 대해 언급한 후 구도를 강조하는 채색법에 대해서도 해설한다.

작품 예와 순서 기본 기법의 설명에 이어 실제의 유화를 완성시켜 가는 과정을 순서를 쫓아 설명해 나간다. 작품 예에서는 캔버스와 판넬에 붓과 나이프의 양쪽을 써서 다채로운 색채 효과를 표현하는 기법을 알기 쉽게 해설하고 있다. 우선 처음에는 밸류에 관하여 가장 상세하게 설명하기 위해 한색과 난색 각각 1색과 화이트를 써서 풍경을 묘사한다. 다음에 레드, 엘로우, 블루의 3원색의 물감만을 써서 테이블 위의 꽃을 묘사한다. 단 3색만으로도 그것을 잘 혼합함으로써 놀라울 정도로 많은 색채가 표현할 수 있다는 것을 보여 준다. 계속하여 전색을 써서 만든 색조의 작품 예와 반대로 선명한 토운의 작품 예를 그린다. 그리고 드디어 작품 예는 고전 작가가 사용한 덧칠, 밑칠의 단계적 채색 기법으로 진행한다. 이들 기법은 눈을 매혹시키는 것 뿐이다. 순서로는 흑백의 밑칠 위에 다채로운 덧칠한 작품 예, 한정된 색수에 의한 밑칠 위에 전색을 써서 덧칠한 작품 예, 전색에 의한 밑칠 위에 전색을 쓰는 덧칠을 한 작품 예, 그리고 캔버스의 거칠은 표면을 이용한 밑칠 위에 마찬가지로 표면을 이용해서 덧칠을 한 작품예로 계속한다. 다시 그 후의 작품 예에서는 화면 위에서 직접 물감을 섞는 기법에 대해 설명하고 있다. 마지막의 작품 예에서는 페인팅 나이프만을 써서 바다경치를 풍부한 촉감과 선명한 색채로 묘사하는 방법을 소개한다.

빛과 음영 색채는 빛이 없이는 존재하지 않는다. 따라서 이 책에서는 10가지 작품 예의 뒤에 다시 색채와 빛과 음영 관계에 대한 분석과 설명을 곁들이고 있다. 자연형태의 기초로 되어 있는 4각형, 구(球), 원추 등의 기

하학형 혹은 더욱 불규칙한 형태상에서의 빛과 음영을 유화에서 어떻게 표현하는가를 알기 쉽게 해설하고 있다. 또 상이한 채광의 소재를 그리는 법에 대해서도 설명하고 있다. 예로 든 채광 예는 측면에서의 빛, $\frac{3}{4}$광, 정면광, 역광, 위에서의 빛, 그리고 산광(散光)이다. 작품 예를 써서 날씨에 따라서 광선의 변화를 어떻게 묘사하는가를 설명한 후 다시 작품 예를 곁들이면서 소재의 토운에 대한 묘사법——즉 토운(키)과 콘트러스트——에 대해 해설해 나간다. 이상으로 알 수 있듯이「색채 기법」의 란에서는 단지 색의 혼합이나 조화의 취급법에 한정하지 않고 색채에 관한 광범위한 문제를 다루고 있다. 그것은 이 책을 통해서 여러분에게 유화 물감이라고 하는 멋진 재료와 그에 의해 표현할 수 있는 훌륭한 색채 효과를 발견하거나 재인식되기를 바라기 때문이다.

유화의 밸류(value)

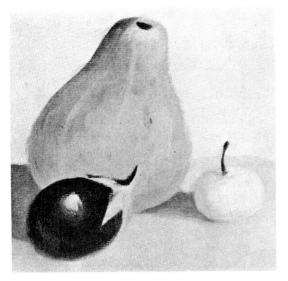

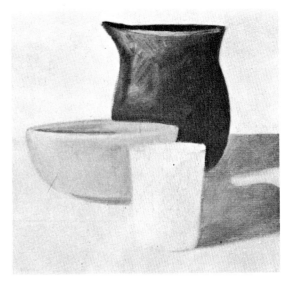

채소와 과일 밸류 즉 색채의 명도(明度)에 대해 배우기 위해 우선 화이트와 블랙물감만을 써서 작은 습작을 그리는 것부터 시작 하기로 하자. 어두운 자색가지를 대략 까맣게, 황색을 띤 오렌지의 호박은 그레이로, 밝은 황색 사과는 거의 화이트로 묘사하고 있다.

부엌의 용기 그리기 시작하기 전에 소재를 주의깊게 관찰하고 필요하다고 생각되는 밸류에 맞추어서 물감을 미리 섞어 놓도록 한다. 캔버스에 칠한 후 토운을 밝게 혹은 어둡게 수정하고자 할 경우는 마르기 전에 토운을 덧그려 놓도록 한다.

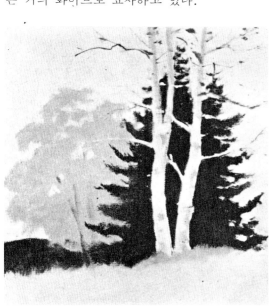

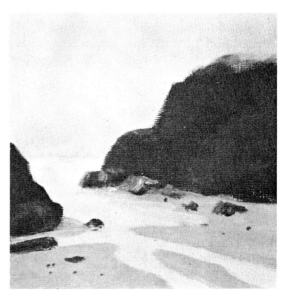

나무 앞 쪽의 자작나무는 배경이 어두운 그레이기 때문에 거의 새하얗게 보인다. 배경은 깊은 청록의 상록수이다. 저편 쪽의 연한 녹색 수목은 밝은 그레이로 되어 있다. 한편, 전경의 황록색 하초는 자작나무와 대략 같은 밸류로, 그늘은 어두운 그레이로 묘사하고 있다.

해안(海岸) 밝은 블루의 하늘은 거의 백색에 가까운 그레이로 되고, 하늘이 비친 물이 고인 부분에도 같은 밸류의 토운이 보인다. 한편, 진한 다갈색 바위는 어두운 그레이, 갈색의 모래는 중 정도 단계의 그레이로 된다.

유화의 밸류 스케일 (value scale)

밸류를 분류한다 위와 같은 밸류 스케일을 만들어 작업장의 벽에 붙여 두면 자연의 색채를 흑백의 토운으로 포착할 때 크게 도움이 된다. 밸류의 종류는 이론적으로는 자연의 색채와 마찬가지로 무한하다. 그러나 실제로 그림을 그릴 경우에 필요한 것은 이 스케일에서 표시한 10종류 정도이다. 왼쪽 위에 제일 밝은 그레이의 토운을 그려넣고 점차 토운을 어둡게 해 가서 오른쪽 아래 구석이 블랙이 되도록 한다. 10번째의 밸류 즉 순백색은 캔버스의 흰 바탕을 그대로 쓴다. 가령 황색 레몬의 밸류는 밸류 스케일의 가장 윗단의 토운이며 깊은 자색의 토운은 밸류 스케일 하단의 밸류이다. 더욱 알기 쉽게 하기 위해 밸류 스케일의 각 토운에 순번으로 번호나 알파벳을 붙여서 구별해 두면 편리하다.

3가지 밸류로 그린다

1. 자연계에는 무한한 밸류가 있으나 전문화가조차 눈에 보이는 밸류의 미묘한 변화를 모두 묘사할 수는 없으며 또한 하려고도 하지 않는다. 그것은 여러가지 밸류를 너무 묘사하면 오히려 완성된 작품이 보기 흉하게 되기 때문이다. 화가는 대개 밸류를 대충 몇 종류로 정리, 간략화한다. 실제로는 흑, 백 그리고 그 중간 토운의 그레이 등 고작 3종류의 밸류를 잘 구별 사용한다면 훌륭한 작품을 그릴 수가 있다. 그래서 이 3가지 밸류만으로 묘사하는

순서를 정물을 그리면서 설명하기로 하자. 우선 작은 붓에 테레빈유로 충분히 희석한 블랙을 묻혀서 물병, 그릇, 과일, 채소의 윤곽과 위치를 신속히 대략적인 터치로 그린다. 다음에 좀더 큰 붓으로 바꾸어 약간의 화이트를 가한 블랙으로 제일 어두운 토운을 그려 넣는다. 이 그림에서 제일 어두운 부분은 그릇, 오른쪽의 당근잎, 그리고 테이블 위의 그림자이다.

2. 다음에 소재를 주의깊게 관찰하고 하프 토운 즉 밸류 스케일 중단(中段)의 그레이를 물병, 테이블, 과일 그리고 채소의 그림자 부분에 그려 넣어간다. 팔레트에 듬뿍 짜낸 화이트에 블랙을 약간 가한 큰 붓으로 혼합하여 하프 토운의 물감을 만든 후 개략적인 터치로 평면칠을 한다(붓은 어두운 토운용, 하프토운용,

밝은 토운용의 3자루를 준비하여 각각 구별 사용하면 편리하다). 배경의 벽, 과일, 채소의 빛을 받아 밝은 부분의 토운은 이 단계에서는 캔버스의 흰 바탕을 그대로 남겨서 표현해 둔다. 아직 그리기 시작하는 공정이지만 벌써 3가지 밸류의 구별이 뚜렷해지고 있다.

3. 2에서 캔버스의 흰 바탕을 그대로 남긴
부분에 화이트에 약간만의 블랙을 가하여 만
든 연한 그레이를 칠해간다. 이것으로 캔버스
표면 전부에 물감을 칠한 셈이 된다. 물감이
마르기 전부터 토운을 고칠 수가 있으므로 이
번에는 그 작업으로 옮긴다. 물병과 그릇 왼
쪽의 그림자는 1종류의 어두운 토운으로 칠
하였으나 실제로는 2종류의 토운으로 구성되
어 있다. 즉 하나는 그릇을 칠한 것과 같은 어
두운 토운을, 다른 하나는 물병이나 테이블의
토운과 같은 하프 토운이다. 그래서 그에서 그
린 어두운 그림자의 구석 부분에 하프 토운을

덧그려서 혼합하여 부분적으로 밝게 한다. 물
병의 녹색 부분을 그림자와 같은 어두운 토운
으로 고쳐 놓은 후 둥근미를 표현하기 위해 물
병 옆에 어두운 토운을 약간 덧그려 넣었다.
다만 물병의 거의 대부분은 하프 토운 그대로
놓아 둔다. 같은 요령으로 당근잎과 테이블 위
에 생긴 당근 그림자의 토운을 부분적으로 밝
게 한다. 그러나 전체적으로 보면 어두운 토
운이라는 것에는 변함이 없다. 다음에는 과일
과 채소의 안쪽 밝은 토운과 하프 토운의 경
계 부분을 혼합하여 자연스러운 토운의 변화
를 표현한다.

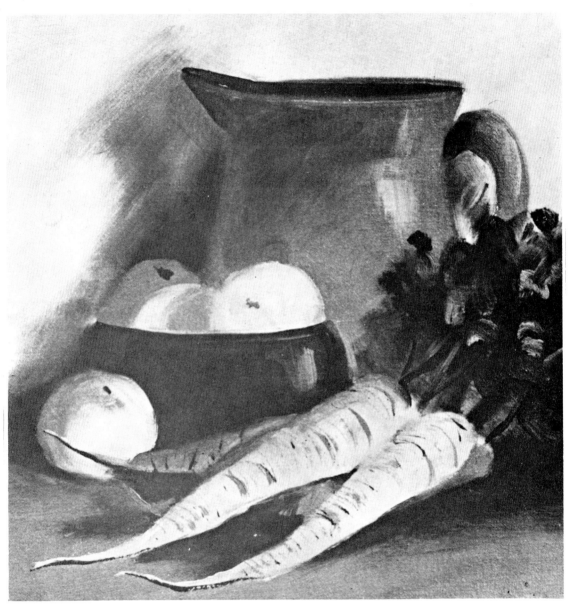

4. 당근 잎의 어두운 토운 우측 부분에 하프 토운을 다시 더 그려 실제의 잎처럼하고 또 잎 밑 쪽과 당근 밑 쪽에 어두운 토운을 그려 넣어 그림자가 있는 모습을 표현한다. 다음에 물병과 그릇 옆에 하일라이트를 넣는다. 하일라이트에는 벽이나 과일, 채소의 빛을 받고 있는 밝은 부분에 사용한 토운과 같은 밝은 토운을 쓴다. 당근 부분으로 돌아와서 작은 연모(軟毛)의 환필(丸筆)로 선 모양으로 하프 토운을 덧그려서 당근이 지니는 둥근미와 표면의 감촉을 표현한다. 다시 당근과 과일 줄기를 어두운 토운의 물감으로 더 그려 넣으면 완성이다. 완성된 작품 예를 보면 소재의 모양 그리고 세부가 충분히 묘사되어 있다. 그러나 쓰고 있는 밸류는 기본적으로는 최초의 3종류 뿐이다. 그런데 채색을 배울 때 흑백의 습작을 그리는 이유는, 밸류를 바르게 파악하고 있으면 색을 섞을 때 어느 정도의 밝기나 어두움으로 하면 되는가를 간단히 판단할 수 있기 때문이다.

1. 3종류의 밸류로 부족할 경우는 대개 또 하나를 가하여 4종류의 밸류로 하면 충족이 된다. 즉 밝은 토운, 어두운 토운, 그리고 2 종류의 하프 토운이다. 우선 소재를 관찰하고 묘사에 필요하다고 생각되는 4개의 토운을 전술한 밸류 스케일에서 골라 보도록 하라. 작품 예는 수목과 바위가 있는 호수의 풍경이다. 처음에 블랙을 짜내어 테레빈유로 충분히 희석 한 후, 작은 붓끝을 써서 개략적인 구도를 그린다. 다음에 밸류 스케일의 하단에서 고른 어두운 토운을 상록수와 그 그림자 부분에 칠한다. 이 작품 예의 경우 실제의 상록수의 깊은 청록색을 약간만 화이트를 가한 블랙으로 바꾸어 묘사하고 있다. 이 단계에서는 군엽(群葉)의 안 쪽 이외의 세부에는 구애되지 않고 개략적인 윤곽만을 포착하도록 한다.

2. 이 풍경에서 가장 밝은 것은 하늘의 연푸른 색이며 하늘의 색을 비추고 있는 호수면도 같은 토운으로 된다. 밸류 스케일의 상단에서 1종류의 밸류를 골라 화이트에 약간의 블랙을 가해서 만든 그레이를 하늘과 호수면 부분에 대략적인 터치로 칠하고 있다. 다음에는 아득히 저편 쪽에 보이는 연한 녹색의 나뭇잎에 뒤덮힌 육지와 전경의 물가에 점재하는 밝은 다갈색의 바위, 그리고 상록수의 바로 왼쪽의 햇빛을 받아 밝은 풀숲 부분으로 옮긴다. 이

3개소는 색의 차이는 있지만 밸류는 거의 변하지 않는다. 그래서 밸류 스케일의 중단에서 적당한 하프 토운을 골라 팔레트 위에서 화이트와 블랙을 혼합해서 만든 후 이 3개소에 칠해간다. 이와 같은 넓은 부분에 칠하는데는 커다란 경모(硬毛)의 평필(平筆)을 쓴다. 이 단계에서는 •호수면상에 뻗은 잎이 없는 나무와 화면 오른쪽 밑의 지면 그리고 호수와 아득한 저편 쪽 언덕과의 사이의 띠 모양의 3개소는 아직 캔버스의 흰 바탕 그대로 남아 있다.

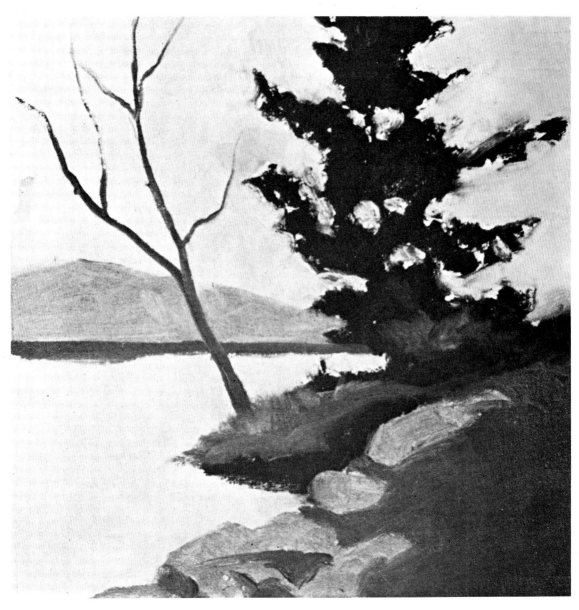

3.　2에서 캔버스의 흰 바탕을 남긴 부분 즉 호수면상으로 뻗은 나무, 오른쪽 밑의 지면 그리고 원경의 언덕과 호수의 사이에 최초의 하프 토운보다도 훨씬 어두운 다른 하프 토운을 그려 넣어간다. 수목 밑 풀의 토운은 실제로는 처음에 그려 넣은 토운만큼 밝지 않으므로 다른 풀 부분과 같은 하프 토운으로 고쳐 그린다. 여기까지 묘사해 오면 이 그림에서 쓰는 밸류의 범위를 똑똑히 알 수 있다. 가장 어두운 토운은 커다란 상록수와 그늘이 되고 있는 언덕 부분이며 또 어두운 하프 토운은 풀과 호수면 위로 튀어 나온 나무, 원경의 육지 아래 쪽의 띠 모양의 그림자에서 볼 수 있다. 또 가장 밝은 토운은 하늘과 호수면의 부분에서 볼 수 있다. 상록수의 잎 부분에 점점이 하늘의 밝은 토운을 그려 넣어 틈새가 벌어지고 있는 양상을 표현하고 있는 점에 주의하기 바란다. 이 단계에서는 아직 전체적으로 평면적이고도 단순하게 구성한 포스터와 같아서 그림으로서는 미완성이다.

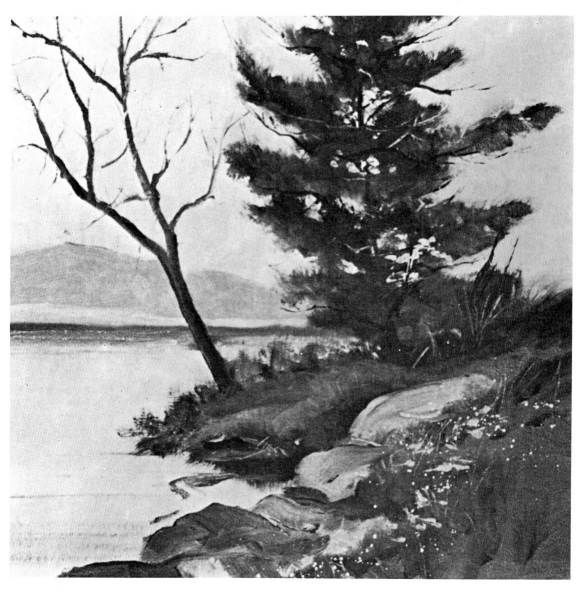

4. 최종 공정에서는 캔버스에 칠한 물감이 마르기 전에 세밀히 고쳐 나간다. 우선 상록수의 잎에 어두운 하프 토운을 덧그려서 뒤섞는다. 이로써 상록수는 어두운 토운과 하프 토운 2종류의 밸류로 표현할 수 있다. 전경의 바위 옆의 음영 부분에 어두운 토운을 약간 덧그려 넣은 후 같은 어두운 토운을 잎이 떨어져 버린 나무 줄기와 가지 부분에 그려 넣어 음영이 있는 양상을 표현한다. 다음에는 연모(軟毛)의 환필을 써서 상록수의 잎에 하늘과 같은 밝은 토운으로 햇빛을 받아 밝게 보이는 가지를 더 그려 넣는다. 또 전경에는 잡초나 들꽃을 마찬가지로 밝은 토운의 짧은 선이나 점으로 묘사한다. 잎이 없는 나무의 밑동 부근에는 어두운 하프 토운을 되는대로 막 그리는 듯한 터치로 그려 넣어 잡초가 무성하고 있는 느낌을 낸다. 그리고 다시 붓을 흔들 듯이 해서 같은 어두운 하프 토운의 곡선을 수면에 1줄 덧그리고 수면에 비친 나무 그림자를 표현하여 둔다. 원경의 육지로 옮겨서 육지의 밝은 하프 토운과 그 밑의 모양의 어두운 토운 사이에 하늘과 같은 밝은 토운을 띠모양으로 그려 넣어 햇빛을 받아 밝은 수면을 표현한다.

유화의 혼합 시험

색의 특성을 파악한다 유화를 숙달하는데 있어서 우선 중요한 것은 한 가지 색에 다른 색을 섞으면 어떻게 변하는가를 빠르게 파악할는 것이다. 각색은 각기 독특한 특징이 있고 다른 색과 섞으면 예기치 않은 결과가 되는 수가 흔히 있다. 가령 대부분의 사람들이 학교에서 적색과 청색을 섞으면 자색이 된다고 배웠을 것이지만 이것은 프타로시아닌블루와 알리자린크림슨을 혼합했을 경우에 한한다. 같은 청색과 적색이라도 프타로시아닌블루와 카드뮴레드를 섞으면 어떻게 될까. 결과는 자색과는 전연 달리 어딘가 다르게 그런대로 아름다운 다갈색이 된다. 작품을 그리고 있는 도중에 이와 같은 예상외의 색이 나와서 놀라는 일이 없도록 미리 여러가지 색을 각각 혼합해 보고 그 결과를 표로 만들어 두면 편리하다. 이와 같은 표를 컬러 차트(색견본)라 한다. 컬러 차트를 만드는 것은 매우 즐거운 작업이고 또 완성된 표를 작업장의 **벽**에 붙여 두면 실제로 제작에 착수할 때 매우 참고가 된다.

컬러 차트를 만드는 법 화구점에서 싸게 입수할 수 있는 천으로 된 도화지를 사거나 남은 캔버스를 이 책의 2배 크기로 자른 것을 준비한다. 그리고 그 위에 뽀족한 연필, 펠트펜, 혹은 마카펜으로 바둑판 무늬처럼 자를 써서 금을 긋는다. 색을 섞는데 충분한 장소를 잡기 위해 각 바둑판 줄은 1변의 길이가 50~75mm 정도가 되도록 한다. 차트는 각색마다 따로따로 만드는 쪽이 간단하고 알기가 쉽다 (물론 물감의 색 이름을 쓰는 것도 잊지 않도록). 가령 1매의 종이에 12개의 줄눈이 그려져 있다면 울트라마린블루를 화이트나 기타 각색과 혼합하는데 충분하다. 그러나 1매로는 부족할 경우에는 1매를 더 만들어도 무방하다.

화이트와의 혼합 유화를 배워감에 따라서 아무래도 어느 색이나 화이트와 섞을 필요가 생기게 된다. 그러므로 각색과 화이트를 섞으면 어떻게 변하는가를 알아 두는 것이 중요하다. 우선 준비한 차트용 도화지의 바둑판의 하나에 붓을 2, 3회 그어서 시험코자 하는 색을 칠한다. 다음에는 깨끗한 붓에 화이트를 지금 색칠을 한 부분의 절반에만 섞는다. 이것으로 절반이 원래의 튜브에서 짜낸 대로의 색이고 나머지 절반이 화이트를 섞었을 경우의 색견본이 만들어진 셈이다. 같은 요령으로 다른 각색의 차트를 만들어 가면 블루나 옐로우는 화이트를 약간 섞으면 보다 밝게 빛나 보이지만 레드나 오렌지의 경우는 화이트를 섞으면 오히려 둔한 토운으로 되는 등 여러가지로 흥미 있는 것을 발견할 수가 있다.

2색의 혼합 이번에는 상이한 2가지 색을 혼합한 컬러 차트를 만들어 보자. 우선 각각의 색으로 굵은 사선(斜線)을 1줄씩 마치 V자형이 되도록 그려 넣는다. 그리고 2줄의 선이 1점에 교차된 부분에서 2색을 혼합한다. 다만 색에 따라서는 그 혼색을 남김 없이 짜내기 위해 화이트를 약간 가하여 혼합할 필요가 있는 것도 있다. 가령 울트라마린블루와 비리디언만을 섞은 것은 어둡고 둔한 색이 되지만 약간만 화이트를 가하면 눈이 부신듯한 블루그린이 된다. 한편, 카드뮴레드라이트와 카드뮴옐로우라이트의 조합의 경우에는 화이트의 도움을 빌리지 않더라도 단지 2색을 혼합하는 것만으로도 선명한 오렌지로 된다. 다시 약간 놀랄만한 색의 혼합을 시도해 보기로 하자. 전문 화가는 보통 한 가지 색의 토운을 떨굴 때 블랙을 섞지는 않지만 블루나 그린 등 한색계(寒色系)의 색을 만들 경우에만 아이보리블랙을 섞으면 멋진 결과를 얻을 수 있다. 가령 옐로우오커와 아이보리블랙을 섞으면 아름답고 섬세한 올리브그린 혹은 그린을 띤 브라운이 된다. 이와 같은 색은 풍경화를 그릴 때 매우 소중하므로 외워두기 바란다. 또 카드뮴오렌지와 아이보리블랙을 섞으면 아름다운 구리색이 얻어진다.

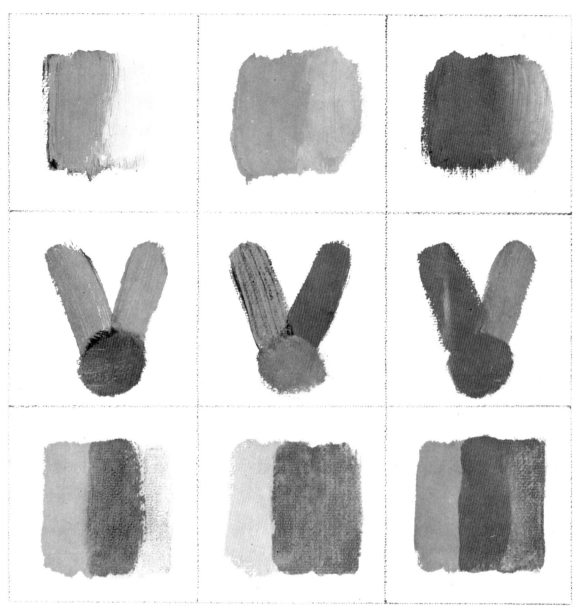

　위의 그림은 컬러 차트의 실에이다. (다만 이
것은 하나의 예에 불과하여 가장 일반적인 차
트의 묘법이라 할 수는 없다). 상단은 3원색
을 화이트와 섞은 것이다. 이것을 보면 알 수
있듯이 튜브에서 짜낸 채로의 울트라마린블루
(왼쪽)는 상당히 어둡고 둔한 색이지만 화이
트를 가하면 일종의 따뜻함이 있는 연한 블루

가 된다. 카드뮴옐로우(중앙)는 그대로도 선
명한 색이지만 화이트를 가하면 그 밝기와 빛
남이 한층 강조된다. 한편, 그대로는 어두운
느낌의 아리자린크림슨(오른쪽)에 화이트를
섞으면 밝은 핑크로 변하는 것을 알 수 있다.
2단째는 상이한 2색을 섞은 차트의 예이다

색채의 상호 관계 : 명도(明度)

어두운 토운의 배경 배경의 색은 다른 색의 채도 뿐만 아니라 명도에도 영향을 준다. 왼쪽의 작품에는 바다에 면한 벼랑을 묘사한 것이다. 배경인 하늘의 토운이 어둡기 때문에 카드뮴옐로우라이트, 번트시에나, 비리디언, 화이트의 혼색으로 채색하였다. 햇빛을 받은 벼랑 꼭대기 부분이 특히 밝게 보인다. 또 하늘의 어두운 토운을 비춘 벼랑 주위의 수면의 토운이 더욱 벼랑바위의 밝음을 강조하고 있다.

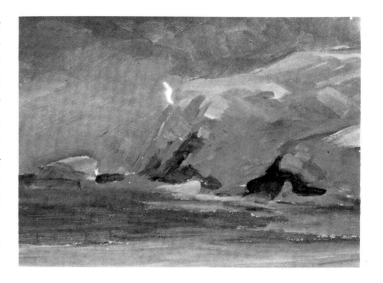

하프 토운의 배경 물론 밝은 벼랑을 반드시 강조할 필요는 없다. 같은 벼랑을 더욱 돋보이게 하지 않고 멀리에 있는 것처럼 보이고 싶을 때는 주변을 벼랑의 토운과 그다지 명도 차이가 없는 하프 토운의 색으로 칠하면 된다. 이것은 위의 작품 예와 같은 풍경이지만 하늘과 수면 부분만은 먼저 것보다도 화이트를 가하여 밝은 토운으로 칠한 것이다.

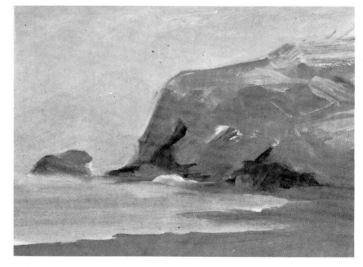

밝은 토운의 배경 어둡게 실윗(silhouette)이 되고 있는 바위 부분을 강조하고 싶은 경우도 하늘의 토운을 더욱 밝게 하면 된다. 하늘과 수면의 토운이 밝아지면 벼랑이나 바위가 훨씬 어둡게 보이게 된다. 즉 어떤 모양을 밝게 보이고 싶을 경우는 배경을 어두운 토운으로 하고 그 반대로 어둡게 보이고 싶은 경우는 배경의 토운을 밝게 한다.

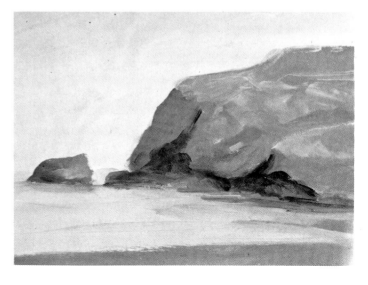

색채의 상호 관계 : 채도(彩度)

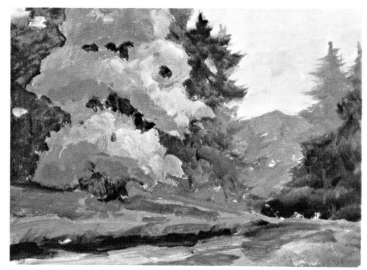

보색(補色)의 배경 오른쪽 작품에는 단풍진 수목을 카드뮴옐로우라이트, 카드뮴레드라이트, 번트시에나의 혼색을 써서 묘사한 것이다. 이 그림에서 수목이 특히 선명한 황금색으로 보이는 것은 수목의 색과 보색 관계에 있는 깊은 그린과 군데군데 보이는 블루로 배경을 칠하고 있기 때문이다. 색환도를 다시 보면 그린이 레드의 보색이고 블루가 오렌지의 보색임을 알 수 있다.

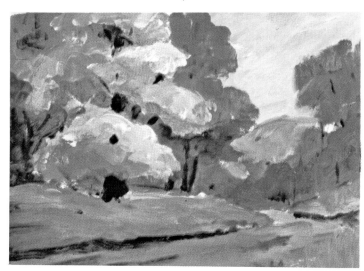

유사색(類似色)의 배경 같은 수목의 채도를 더욱 약하게 보이고자 할 경우에는 배경을 보색이 아니라 유사색 즉 색환도에서 이웃하고 있거나 극히 가까운 색으로 채색하면 된다. 작품 예에서는 수목의 주위를 레드와 브라운으로 채색하여 수목의 색과 조화시키고 있다.

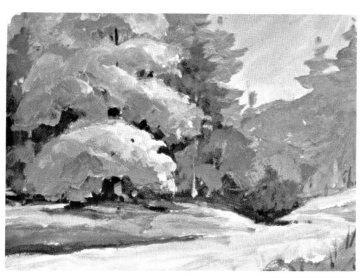

중성색(中性色)의 배경 그럼 배경을 채도가 낮은 색으로 하여 수목을 선명하게 돋보이게 하고자 할 경우에는 배경을 그레이나 브라운 혹은 브라운그레이의 중성색으로 칠하도록 하면 좋다. 작품 예에서는 배경을 울트라마린블루, 번트엄버 그리고 화이트를 혼합해서 만든 둔한 색으로 채색하고 있다. 또 날씨는 흐렸기 때문에 하늘과 전경도 돋보이지 않는 중성색으로 칠하고 있다.

원근법(遠近法)

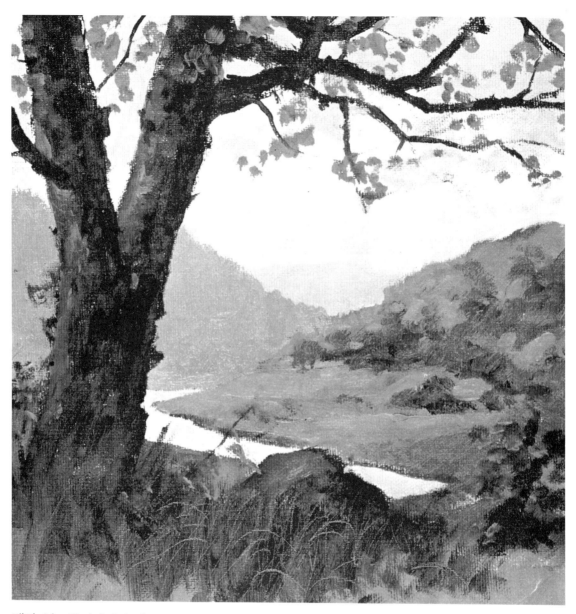

개인 날 풍경화에서 충분한 넓이나 안길이를 표현하고자 할 경우, 공기 원근법을 이해하여 둘 필요가 있다. 공기 원근법이란 한 마디로 말하면 보는 사람으로부터 가까운 물체의 색일 수록 어둡고 따뜻함을 띠고 또한 선명하게 보인다는 것이다. 즉 소재가 멀어짐에 따라서 그 색은 어둡고 둔하며 차가운 느낌을 준다. 이 작품 예는 그 원칙대로 그려져 있다. 이 그림으로 제일 어두운 색은 그늘로 되어 있는 전경이며 제일 선명하게 보이는 것은 그 바로 안

쪽의 햇빛을 받고 있는 경사지이다. 또 경사지의 경사면을 따라 그림의 중앙으로 눈을 돌리면 앞 쪽의 어두운 나무의 훨씬 저편 쪽에 언덕이 있다는 것을 알 수 있다. 언덕의 색은 원칙대로 전경보다도 밝고 차가운 느낌으로 되어 있다. 또 화면 중앙에 그려진 훨씬 멀리 보이는 산의 색은 더욱 밝고 차가운 느낌으로 되어 있다. 전경의 부분에서는 주로 난색계의 색이 쓰여지고 있다. 한편, 경사지보다도 안 쪽의 풍경은 거의 한색(寒色)이다.

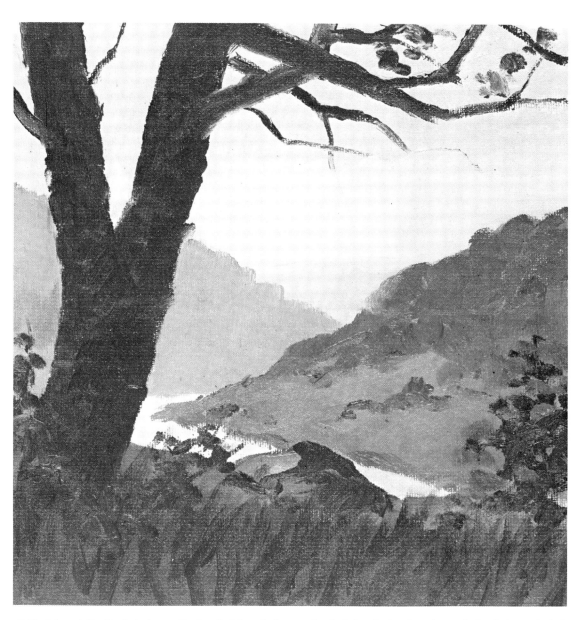

흐린 날 같은 풍경이라도 흐린 날에는 색채가 훨씬 둔하게 보이지만 날씨가 바뀌어도 원근법의 원칙은 전혀 변하지가 않는다. 해가 구름에 가려져 버리면 거의 모든 색이 개인 날에 보는 것같은 선명함을 잃고 차가운 느낌이 된다. 그러나 이 작품 에의 경우에도 개인 날의 풍경화와 마찬가지로 전경의 나무, 풀, 바위가 가장 어둡고 가장 따뜻함이 있는 토운으로 묘사되어 있다. 안쪽 경사지의 토운은 앞 예와 같이 밝게 빛나지는 않지만 그래도 더욱 안 쪽에 있는 산의 토운에 비하면 훨씬 채도가 높아지고 있다. 수목의 안 쪽, 중경 (中景)의 언덕은 앞의 것보다도 훨씬 연하고 차가운 느낌의 둔한 색으로 보인다. 그래서 울트라마린블루, 번트엄버, 옐로우오커, 그리고 화이트를 혼합해서 칠하고 있다. 또 화면중앙, 훨씬 저편쪽 산의 토운은 하늘을 제외하고는 이 그림에서 제일 밝게 보이는 부분이므로 화이트를 듬뿍 섞은 울트라마린블루와 번트엄버의 혼색으로 채색하고 있다. 왼쪽 페이지의 작품에와 이 그림을 비하여 보면 알 수 있듯이 같은 풍경을 묘사하더라도 날씨의 변화에 따라서 전혀 상이한 작품이 된다.

색채의 조화

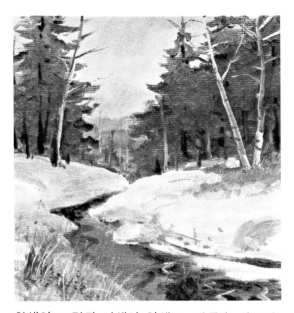

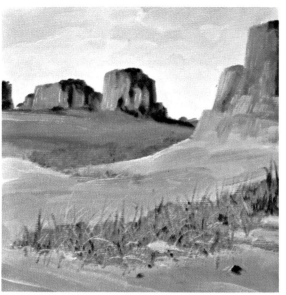

한색의 그림과 난색의 악센트 작품을 색채의 조화가 잡힌 것으로 할 경우, 색환도의 1부분의 유사색을 써서 묘사하는 것이 좋은 방법이다. 작품 예에서는 개울이 있는 풍경을 주로 해서 블루, 그린, 블루그린을 써서 그렸다.

난색의 그림과 한색의 악센트 난색계의 유사색을 써서 색채의 조화가 잡힌 그림을 그릴 수도 있다. 작품 예는 거의 대부분을 색환도의 레드, 레드오렌지, 오렌지, 옐로우오렌지의 범위에서 골라 채색하고 한색으로 우거진 풀을 그려 콘트러스트를 보여 주고 있다.

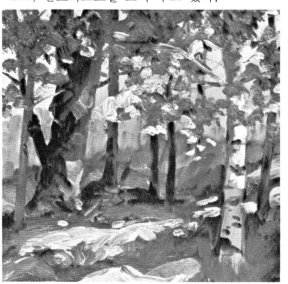

같은 색의 되풀이 조화가 잡힌 그림을 그리는 기법에는 같은 색채를 뒤섞어서 쓰는 방법이 있다. 위의 작품 예에서는 하늘과 같은 한색으로 모래산 사이의 고인 물을 칠하고 있고 또 모래 부분도 약간이지만 같은 한색으로 채색하고 있다.

중성색(中性色)의 되풀이 중성색을 써서 선명한 색끼리의 조화를 유지할 수도 있다. 작품 예에서는 수목의 줄기와 줄기 사이, 군엽(群葉)의 틈, 전경의 바위나 풀, 그리고 오른쪽 자작나무의 줄기 부분에 따뜻한 느낌과 차가운 느낌의 그레이의 양쪽을 잘 써서 색채의 조화가 잡혀진 화면을 만들고 있다.

시각과 색채의 변화

이른 아침 아침의 이른 시각이면 풍경은 대개 섬세한 색채로 충만되어 있다. 이 작품 예에서는 이른 아침의 햇살 때문에 수면과 저편 쪽의 육지가 밝아지는 한편, 전경의 수목이나 바위는 어두운 실웻으로 되어 있다.

낮 한낮 무렵, 해가 높이 뜨면 풍경전체는 밝아지며 모든 색채가 선명하게 빛나 보이게 된다. 풀이나 군엽(群葉)은 진한 엘로우나 그린이 보인다. 또 아침 안개가 사라진 후의 하늘이나 수면은 블루나 화이트로 보인다.

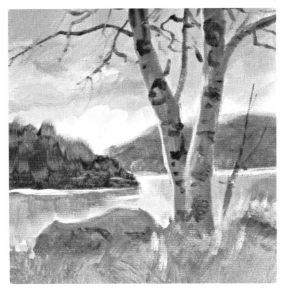

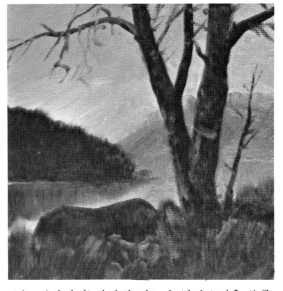

저녁 때 저녁 때가 되면 구릉은 어두운 실웻으로 된다. 물론 수목과 바위도 뒤에서 빛을 받아 실웻이 되고 있다. 또 밝은 부분과 음영 부분의 콘트러스트 그리고 하늘 윗 쪽의 어두운 부분과 밝게 빛나는 지평선에 가까운 부분 사이의 콘트러스트가 강해진다.

밤 개인날의 달밤의 하늘은 신비스러운 블루, 그린, 바이올렛으로 충만되어 있다. 그리고 하늘에서 빛을 받고 있는 지상의 풍경도 같은 색채로 보인다. 특히 이 시각에는 다른 부분에 비해 하늘이 가장 밝다

작품 예 1 : 한난(寒暖) 2색의 묘사

1. 밸류를 이해하기 위해 우선 한난 2색과 화이트를 써서 그려 보자. 처음에 번트시에나, 울트라마린블루, 그리고 화이트에 테레빈유를 가하여 그 혼색으로 캔버스에 대략적인 구도를 그려 넣는다. 다음에는 울트라마린블루와 화이트를 섞은 것에 번트시에나를 약간 가하여 따뜻함이 있는 색을 만들어 그것을 커다란 경모(硬毛)의 평필로 하늘 부분에 칠하여 간다.

2. 가라앉은 난색의 산도 하늘과 마찬가지로 3색을 써서 묘사하지만 이번에는 번트시에나를 서서히 많이 가하여 부분적으로 따뜻한 느낌의 색으로 한 하늘의 경우와는 정반대로 산의 경우는 울트라마린블루를 약간씩 많이 섞어 부분적으로 한색의 토운을 붙여 간다.

3. 이번에는 이 그림에서 가장 어두운 토운을 그려 넣는다. 울트라마린블루와 번트시에나에 화이트를 가하지 않고 전경의 수목과 강변에 어두운 토운을 칠한다. 다음에는 화이트를 섞어 블루를 먼저보다 많이 가하여 훨씬 저편 쪽 산기슭에 어두운 수목이 있는 양상을 묘사하고 있다. 여기까지에서 벌써 4개의 중요한 밸류가 나타나고 있다.

4. 3까지는 전경과 원경의 묘사에 중점을 두고 있었으나 이번에는 중경의 묘사로 옮긴다. 우선 화면 왼쪽의 마른 상록수와 그 부근의 강변을 번트시에나를 중심으로 만든 혼색으로 채색하고 부분적으로 다시 울트라마린블루를 가하여 어둡게 반대로 하거나 화이트를 많게 하여 밝게 해서 따뜻한 느낌의 색으로 한다. 다음에는 그 바로 왼쪽에 다른 상록수의 모양을 원경의 산기슭 벌판의 수목을 채색한 색과 대략 같은 색으로 그려 넣는다.

5. 화면에서 제일 왼쪽의 상록수 밑 육지를 따라 상록수와 같은 어둠의 토운을 그려 넣고 나무 그늘의 상태를 표시한다. 다음에는 하늘과 같은 색을 수면에 칠한다. 앞 쪽을 블루로 칠한 후 안 쪽으로 감에 따라서 약간씩 화이트와 번트시에나를 가하도록 한다. 수면이 햇빛에 반사하는 양상을 표현하기 위해 화면 중앙부의 수면은 거의 화이트로 칠한다.

6. 앞 쪽 수목의 군엽 (群葉)의 어둡고 따뜻한 느낌의 색을 낼 때는 주로 번트시에나를 쓰고 군데군데 울트라마린블루를 섞어서 어둡고 따뜻함을 강조한다. 마찬가지로 부분적으로 화이트를 많이 섞어 밝게도 한다. 이번에는 화이트와 번트시에나를 좀더 많게 혼합한 물감으로 화면 왼쪽의 수면에 수목의 그림자를 덧그려 넣는다.

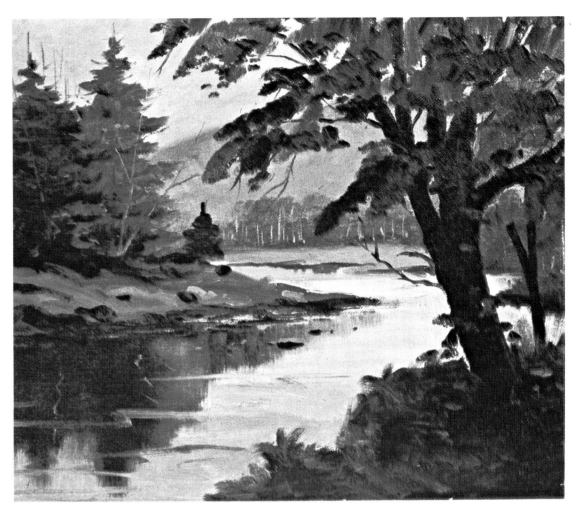

7. 소재의 재질감이나 세부는 언제나 제일마지막에 묘사하도록 한다. 우선 환필의 뾰족한 선단을 써서 앞 쪽의 어두운 수목에 잔 가지를 덧그린 뒤 다시 개개의 잎이 있는 양상을 군데군데 표현한다. 또 같은 붓을 써서 냇물의 가운데와 언덕 위에 작은 바위를 덧그린다. 다음에는 붓을 테레빈으로 잘 씻어 신문지로 닦은 후 하늘이며 원경의 산을 묘사할 때 쓴 밝은 토운의 물감으로 화면 왼쪽 밑의 잔 물결이나 멀리 보이는 수목의 빛을 받고 있는 밝은 줄기 등을 잘게 그려 넣는다. 또 화면 왼쪽의 상록수에도 잔 가지를 덧그리고 다시 화면 오른쪽 밑의 어둡게 그늘져 있는 강변 부분에도 희미하게 나뭇가지 사이로 햇살을 받는 양상을 표시해 놓는다. 완성된 작품만을 보면 이것이 울트라마린블루와 번트시에나의 2색과 화이트만을 써서 그린 것으로는 도무지 보이지 않는다. 이와 같이 극히 한정된 색수를 써서 물감을 어떤 식으로 혼합하면 어떠한 색이 되는가를 스스로 시험해 보기 바란다. 또 색의 조합을 여러가지로 바꾸어 그려 보는 것도 흥미있는 일이 될 것이다. 가령 둔한 울트라마린블루 대신에 더욱 선명한 프타로시아닌블루를 쓰거나 블루를 전혀 쓰지 않고 그 대신 비리디언을 써본다거나 번트시에나보다도 더 어두운 번트엄버를 써볼 수 있다. 이와 같이 해서 그림을 그릴 경우에는 화이트를 포함한 3색을 어느 정도 잘 혼합해서 변화시킬 수 있는가가 열쇠로 된다.

작품 예 2 : 3 원색만의 묘사

1. 블루, 레드, 엘로우의 3 원색을 써서 그림을 그린다. 작품 예에서는 바구니에 담은 꽃을 울트라마린블루, 카드뮴 레드라이트, 카드뮴엘로우라 이트 그리고 화이트만의 물감을 써서 묘사해 간다. 우선 테레빈유로 희석한 울트라마 린블루로 바구니와 꽃의 대략 적인 모양을 스케치한 후 3 원 색에 화이트를 듬뿍 섞은 색으로 배경을 칠한다. 또 블루와 레드를 섞은 것에 아주 약 간의 화이트를 가하여 바구니 아래 쪽의 어두운 토운을 묘사한다.

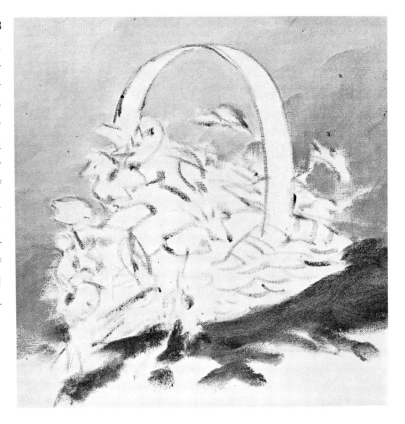

2. 다음에 엘로우와 레드를 섞은 것에 화이트를 약간 가하여 오렌지를 만들고 다시 거기에 블루를 약간만 섞어 토운을 떨군 색으로 바구니의 손잡이를 채색해 간다. 한편, 어둡게 그늘이 되어 있는 손잡이의 안 쪽은 블루와 레드를 섞어서 만들고 어두운 그늘에 채색한 것과 같은 색을 칠한다. 다시 같은 2 종류의 토운을 써서 화면 오른쪽 밑에 어두운 그림자와 일체로 되어 보이는 바구니의 엮은 코를 묘사하여 간다. 선단이 뾰족한 작은 붓에 어두운 토운의 물감을 묻히고 어두운 선을 그려 넣도록 한다.

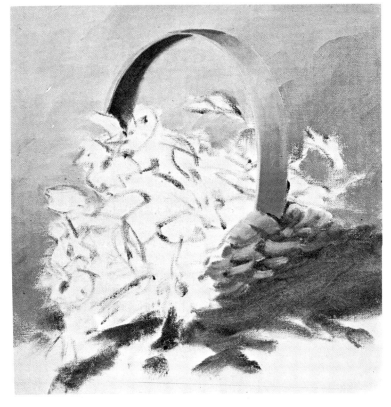

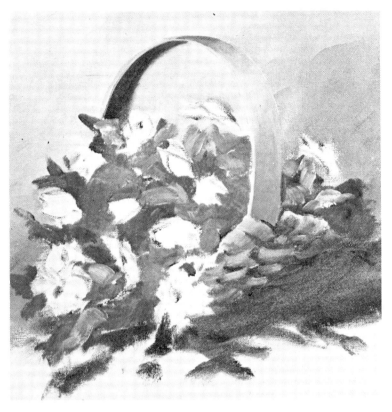

3. 꽃잎을 블루, 옐로우, 화이트를 여러가지 비율로 혼색한 물감으로 칠해 간다. 마찬가지로 매끄러운 토운으로 채색해 가는 것이 아니라 붓놀림에 변화를 지니게 하여 복잡한 잎의·세부를 그린다. 잎을 채색할 때는 꽃의 모양을 정성껏 남기도록 한다. 이 단계에서는 꽃과 테이블 크로스는 아직 캔버스의 흰 바탕 그대로 되어 있다.

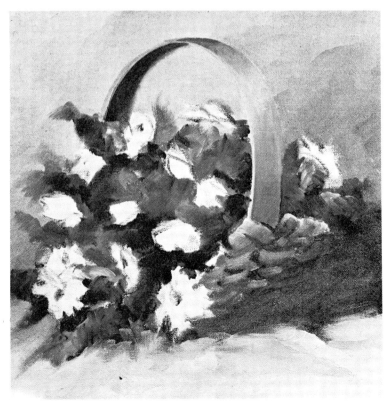

4. 다시 잎 부분에 블루와 옐로우를 섞어서 만든 어두운 토운을 덧그려 음영이 있는 양상을 표현한다. 군데군데 레드를 섞고 있으나 화이트는 전혀 가하지 않았다. 이번에는 화이트에 3 원색을 각각 약간씩만 섞어 테이블 크로스의 밝은 부분을 채색한 후, 그 물감에 블루를 가하여 테이블 크로스의 주름으로 그늘져 있는 어두운 부분을 묘사한다.

5. 꽃의 부분에 선명한 옐로우를 두껍게 칠하고 레드를 부분적으로 극히 약간 가하여 그늘을 표현하였다. 다시 잎 부분에도 군데군데 옐로우를 덧그려 넣어 밝게 한다. 이 단계가 되면 캔버스의 흰 바탕이 그대로 남아 있는 것은 백색과 적색의 꽃 부분만으로 되었다.

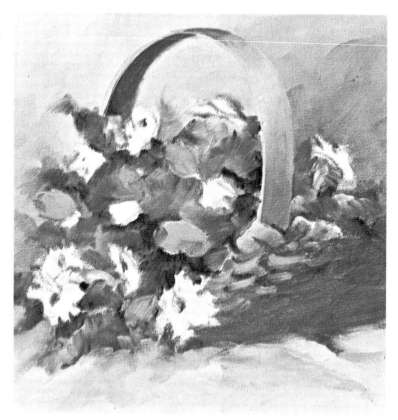

6. 이번에는 흰 꽃을 채색해 간다. 얼핏 보면 흰 꽃은 새하얗게 칠하면 될 것 같지만 실제로는 3원색을 각각 약간 가한 화이트를 칠한 것이다. 빛을 직접 받아 밝은 꽃잎은 진한 화이트에 레드와 옐로우를 약간 섞은 색으로 채색한다. 한편, 그늘진 꽃잎은 진한 약간의 화이트에 블루와 레드를 가한 색으로 칠한다. 꽃의 부드러움을 표현하기 위해 캔버스의 피부면을 잘 이용하고 있는 점에도 주의하기 바란다.

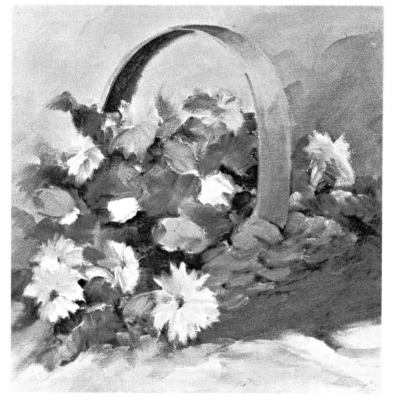

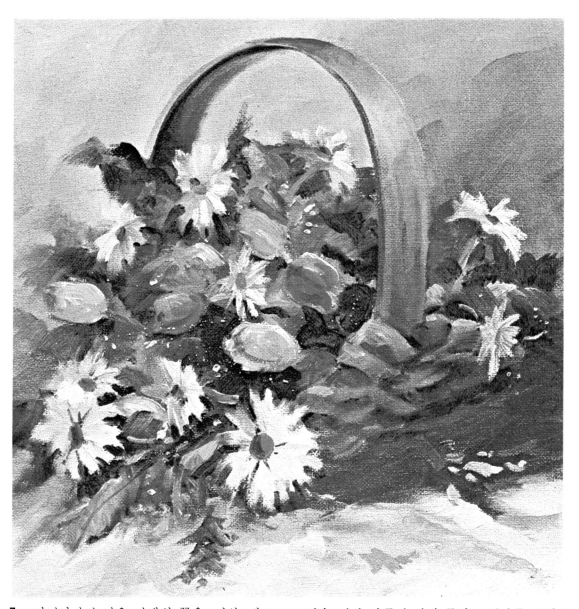

7. 마지막까지 남은 난색의 꽃을 거의 레드만으로 칠하지만 부분적으로 화이트를 가하여 밝게 함과 동시에 약간만 블루를 섞은 레드로 그늘의 토운을 덧그린다. 다음에는 흰 꽃의 중앙을 레드와 옐로우의 혼색으로 칠하고 어두운 부분에는 약간 블루를 덧그린다. 다시 흰꽃을 몇 개 덧그려 넣은 후 테이블 크로스 위에 흩어진 꽃잎을 묘사한다. 계속하여 블루와 옐로우를 섞은 어두운 토운의 물감으로 잎 부분의 음영을 강조하는 한편, 빛을 받아 밝게 보이는 잎에 블루, 옐로우, 화이트로 만든 밝은 토운을 덧그려 넣는다. 이번에는 작은 환

필을 써서 바구니 아래 쪽의 그림자를 채색할 때 만든 것과 같은 블루와 레드의 어두운 혼색으로 흰 꽃잎에 선을 덧그린다. 그리고 마지막으로 군데군데 꽃잎의 윤곽이 뚜렷이 보이도록 고치면 완성이다. 여기서 전체를 더욱 선명한 색조로 할 경우는 둔한 울트라마린블루대신 프타로시아닌블루를 쓰고 카드뮴레드라이트 대신 알리자린크림슨을 쓸 수가 있다. 또 1에서 사용한 울트라마린블루와 번트시에나의 조합에 옐로우오커를 가하면 억제된 토운의 3원색이 갖추어진다.

작품 예 3 : 전색(全色)을 쓴 가라앉은 토운의 묘사

1. 이번에는 전색을 쓴 묘사의 연습이다. 그렇다고 해서 색수가 많은 선명한 그림을 그려야 한다는 것은 아니다. 우선 울트라마린블루에 약간의 번트엄버를 섞어 테레빈유로 희석한 물감으로 대략적인 구도를 그린다. 다음에는 울트라마린블루, 번트시에나, 옐로우오커 그리고 화이트를 섞어 하늘을 칠한다. 이때 화면 오른쪽으로 감에 따라 옐로우오커와 화이트를 많게 하여 밝은 토운으로 한다.

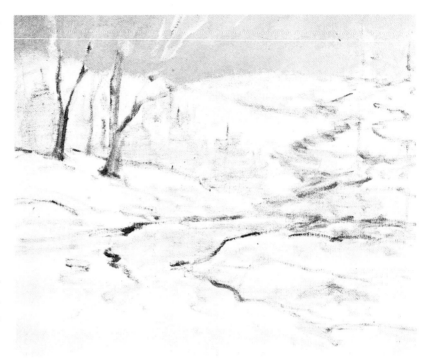

2. 지그재그로 흐르는 개울에 하늘과 같은 울트라마린블루, 번트시에나, 옐로우오커, 화이트의 혼색을 칠해 간다. 같은 색을 쓰는 것은 수면에 하늘색이 비치고 있기 때문이지만 색을 섞는 비율은 하늘의 경우와는 약간 바꾼다. 수면의 색에는 블루를 약간 많이 가하도록 하고 또 개울가의 그늘은 번트시에나를 많이 가한 색(화이트는 섞지 않는다)으로 묘사한다.

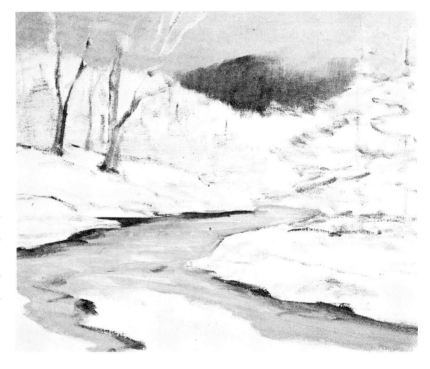

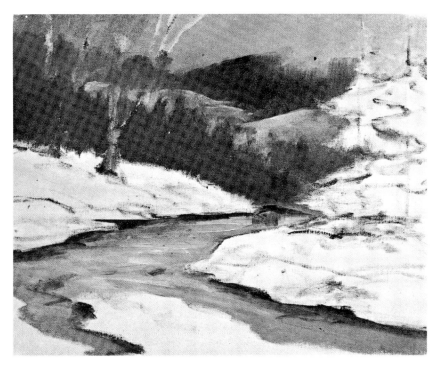

3. 중경(中景)에 있는 나무를 그리기 전에 멀리 있는 산을 완성해야만 한다. 풍경화에서는 원근의 차이가 뚜렷해야만 하는데. 원경은 근경보다 색감이 약함을 원칙으로 하며 유화물감의 화면상의 두께도 근경이 원경보다 두껍게 칠한다. 이 풍경의 원경(산)은 옐로오커와 탈로블루로 밑칠을 한 다음. 어두운 곳은 빌리디언. 로우엄버의 혼색을 사용했으며 산 위의 설경은 화이트를 칠한 다음. 세룰리언블루와 화이트의 혼색으로 명암을 넣었다.

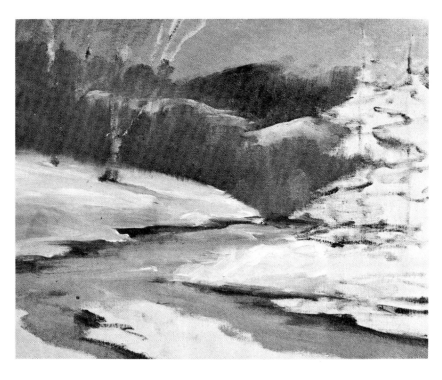

4. 여기서는 원경의 마무리와. 개울과 육지와의 경계. 왼쪽 나무가 있는 중경과 원경인 산과의 경계를 분명히 한다. 또 개울의 물에 덧칠을 해서 흐름의 표현을 확실하게 한다. 유화에서 물감을 혼색할 때 특별한 경우가 아니고는 블랙은 사용하지 않아야 한다. 그 이유는 블랙을 섞게 되면 화면이 탁해지기 때문이다. 풍경의 매우 어두운 부분은 블랙 대신 번트시에나. 울트라마린디프. 탈로그린 등의 혼색을 적절히 사용하면 화면이 한층 부드러워진다.

5. 눈의 밝은 곳은 세루리언블루, 옐로우오커, 화이트의 혼색으로, 그리고 그늘 부분은 울트라마린블루, 알리자린크림슨, 번트엄버, 화이트의 혼색으로 칠한다. 화면 우측의 상록수의 어두운 토운은 카드뮴오렌지와 비리디언의 선명한 색을 섞어 만든다. 다시 상록수와 같은 색을 냇물의 수면에도 칠하여 어두운 상록수가 비치고 있는 모습을 표현한다.

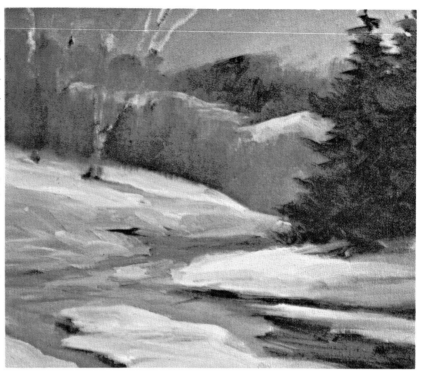

6. 화면 왼쪽의 어두운 나무숲의 묘사에는 다른 선명한 색 즉 카드뮴레드, 비리디언, 번트시에나 그리고 아주 약간의 옐로우오커를 섞어서 쓴다. 그리고 이 혼색에 화이트를 약간 가하여 가는 붓으로 멀리 보이는 나무숲의 줄기를 그려 넣는다. 또 냇가를 따라 점재하는 바위도 어두운 나무줄기와 같은 색으로 칠한다. 냇물에는 어두운 색으로 다시 칠한다.

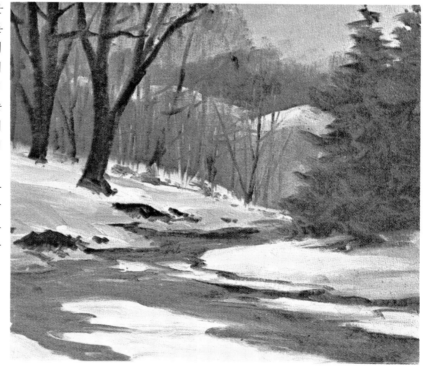

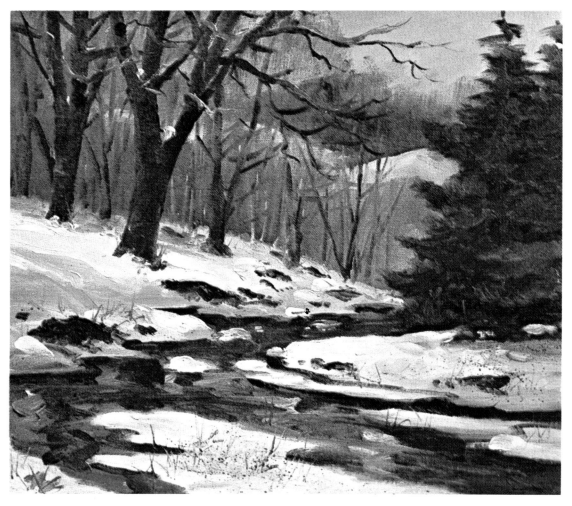

7. 마지막에는 군엽(群葉)이나 잔 가지를 더욱 구체적으로 묘사하고 전경의 세부를 덧그리고 밝은 부분과 어두운 부분을 더욱 강화시켜 간다. 우선 가는 붓을 써서 나무줄기, 가지, 바위를 덧그려 간다. 물감은 선명한 색을 여러가지로 섞어서 미묘한 어두운 토운을 만들어낸 것을 쓴다. 조합으로는 카드뮴레드, 카드뮴옐로우, 그리고 프타로시아닌블루, 또 다른 혼합색으로는 카드뮴오렌지, 비리디언 그리고 번트엄버이다. 다시 또 한 조(組)가 카드뮴오렌지, 울트라마린블루, 번트시에나이다. 각각의 색을 섞는 비율을 약간만 바꾸는 것만으로도 흥미로운 색의 변화가 얻어진다. 가령 오른쪽의 상록수는 아주 약간의 카드뮴오렌지를 많이 섞음으로써 따뜻한 느낌을 주며 또 화면 왼쪽의 먼 경사지에 늘어선 어두운 나무숲의 부분은 카드뮴레드를 약간 가함으로써 따뜻함을 내고 있다. 다음에 세루리언블루와 옐로우오커를 약간 섞은 짙은 화이트로 눈에 덮인 개울가의 윗 쪽을 밝게 한 후, 같은 물감으로 개울 속의 눈덩이를 덧그린다. 다시 같은 색을 써서 어두운 개울 부분에 2, 3회 붓놀림을 하여 강변의 눈이 수면에 비치고 있는 모습을 표현한다. 마지막으로 불규칙하게 붓을 놀려 번트엄버를 약간 섞은 옐로우오커로 눈의 부분에 나고 있는 잡초를 그려 넣고 군데군데 울트라마린블루를 가하여 어둡게 하면 완성이다.

작품 예 4 : 전색을 쓴 선명한 토운의 묘사

1. 이 작품 예의 해변과 같이 개인날의 풍경은 전색을 써서 풍부한 색채의 그림을 그리는 연습을 하는데는 알맞는 소재이다. 우선 그림 전체의 색조와 조화하는 한 색을 골라 그 색으로 대략적인 스케치를 한다. 다음에는 커다란 경모의 평필로 하늘에 울트라마린블루, 세루리언블루 그리고 화이트와 약간의 알리자린크림슨의 혼색을 칠한다. 구름에는 화이트를 많이 섞는다.

2. 바다는 보통 하늘의 색을 비추고 수평성 부근은 대개 어둡게 보인다. 그래서 띠 모양으로 보이는 먼 바다를 하늘과 같은 색으로 조합한 화이트의 양을 줄인 물감으로 묘사한다. 다음에 수평선상에 돌출해 보이는 갑(岬)의 햇살을 받고 있는 선단부에 알리자린크림슨과 카드뮴엘로우를 섞고 세루리언블루를 약간 가하여 둔하게 한 뒤 화이트로 밝게 한 따뜻한 느낌의 색을 칠한다.

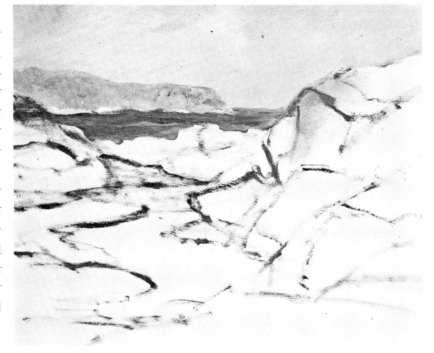

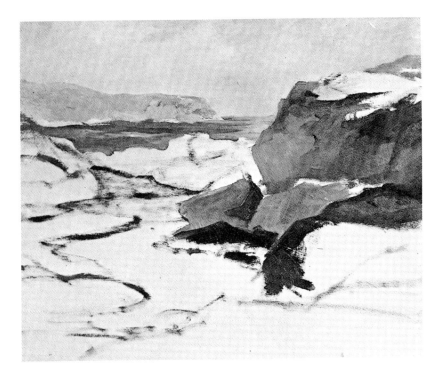

3. 이번에는 제일 큰 경모의 붓을 써서 앞 쪽 바위에 어두운 색을 그려 넣는다. 바위 그늘의 모양을 중점적으로 그려 넣는다. 물감은 알리자린크림슨, 울트라마린블루, 번트시에나, 그리고 화이트의 혼색을 쓴다. 따뜻한 느낌의 부분에는 크림슨을 많게, 차가운 느낌의 부분에는 블루를 많이 섞도록 한다.

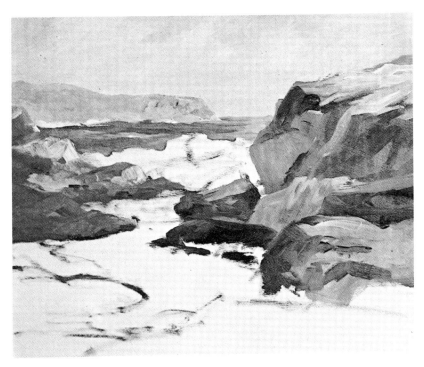

4. 한편, 화면 왼쪽의 더욱 따뜻한 느낌의 바위에는 카드뮴레드라이트, 카드뮴옐로우라이트, 번트시에나, 옐로우오커의 혼색을 채색한다. 군데군데의 그늘 부분에 울트라마린블루를 약간 가하여 둔한 토운으로 한다. 다음에 앞 쪽 바위 꼭대기를 카드뮴레드라이트, 카드뮴옐로우라이트의 혼색으로 칠한다.

5. 화면에서 맨 앞 쪽
바위의 햇빛을 받고 있
는 꼭대기 부분도 울트
라마린블루를 약간 섞어
토운을 떨군 카드뮴레드
라이트와 카드뮴옐로우
라이트로 채색하고 화이
트로 밝게 한다. 한편,
앞 쪽 바위의 어두운 부
분의 토운은 울트라마린
블루를 더욱 많이 섞은
색으로 칠한다.

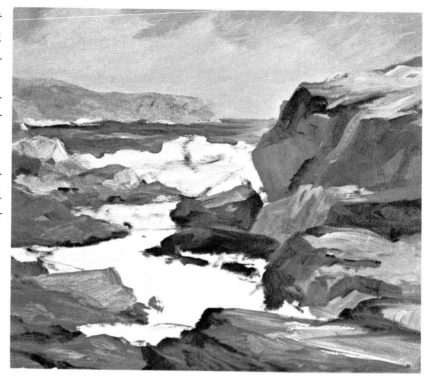

6. 눈과 마찬가지로 거
품의 색도 희지는 않다.
거품은 물과 공기가 뒤
섞인 것이므로 물과 마
찬가지로 주위의 색을
반사한다. 색으로는 화
이트에 울트라마린블루
와 세루리언블루를 각각
아주 약간씩 섞어 대담
한 터치로 파도 부분을
칠해 간다. 다만 바위와
바위 사이에 흘러 들어
가고 있는 부분의 거품
은 주위의 난색계 색을
반사하고 있으므로 약간
만 바위의 색을 덧그린
다.

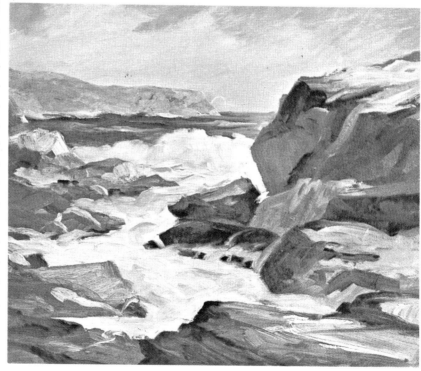

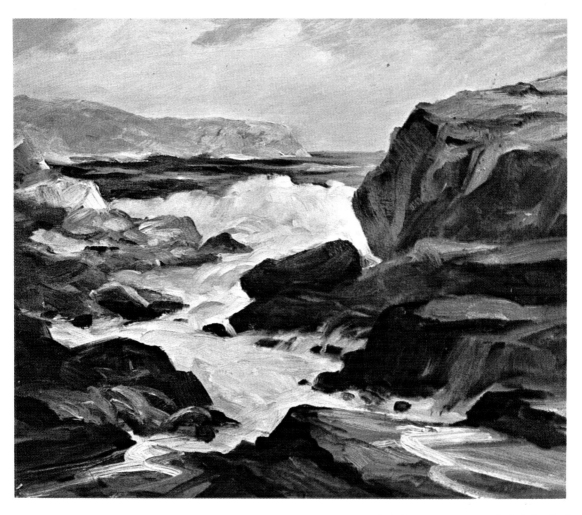

7. 마지막 단계에서는 약간 흥미있는 손질을 한다. 화면 왼쪽 아래 바위의 토운을 다시 덧 그려서 어둡게 하여 바위 전체가 그림자에 싸 인 것처럼 묘사한다. 또 앞 쪽에 흘러 든 거 품의 양쪽 바위의 음영을 더욱 강화하여 밝은 거품의 색과 어두운 바위의 토운의 콘트러스 트를 강조한다. 이들 음영의 묘사에는 카드뮴 라이트, 알리자린크림슨, 울트라마린블루, 번 트시에나, 옐로우오커, 화이트를 섞어서 쓴다. 따라서 음영의 안 쪽은 따뜻한 느낌의 색과 차 가운 느낌의 색이 뒤섞인 듯이 된다. 화면 왼 쪽 아래 바위를 보면 그늘의 토운이 어두어짐

에 따라 울트라마린블루와 번트시에나가 혼색 의 중심이 되어 있는 것을 알 수 있다. 다음 에 같은 혼색을 써서 작은 경모의 붓으로 바 위와 거품의 윤곽을 정성껏 고쳐 나간다. 밝 은 거품의 토운을 화면 왼쪽 밑으로 바위 가 장자리를 따라 그려넣고 있는 점에 주의하기 바란다. 마지막으로 밝은 거품의 토운으로 수 평선 바로 밑의 어두운 바다 부분을 그리고 파 도가 있는 양상을 표현하면 완성이다. 완성된 7의 바위와 6의 미완성 바위를 비교해 보라. 7의 바위 쪽이 그늘이 많고도 색이 부드럽게 자연히 변하고 있다.

작품 예 5 : 모노크롬(monochrome : 單色畵)의 밑칠

1. 지금까지의 4소재의 작품 예는 각각 상이한 직접 화법으로 묘사해 왔다. 그러나 유화를 그리는 기법은 이밖에도 여러가지가 있다. 그 중에서 이번에는 15～17세기의 대가들이 종종 사용한 기법을 소개하기로·한다. 이 기법은 단계별 기법이라 불리워지며 작업을 밑칠(under painting)과 덧칠(over painting)의 2가지 공정으로 나누어서 1 매의 그림을 완성하여 간다. 순서로서 가장 간단한 것은 우선 소재를 모두 그레이나 브라운을 띤 그레이만으로 묘사한다. 이 단색의 밑칠이 마르는 것을 기다려서 이번에는 그 위에 덧칠로 채색해 가는 방법이다.

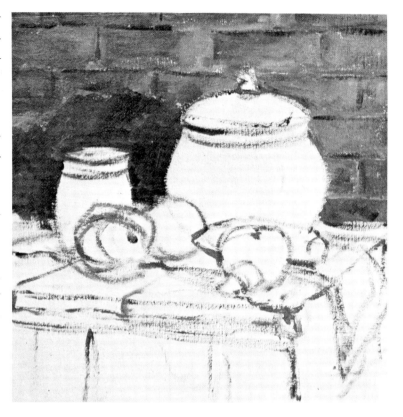

2. 울트라마린블루와 번트엄버의 혼색에 다시 화이트를 많이 가한 것으로서 뚜껑이 있는 커다란 단지와 화면 왼쪽의 작은 단지를 칠한다. 다음에는 더욱 어두운 토운으로 오이와 그 그림자 그리고 테이블의 가장자리를 묘사한 후 재차 화이트를 가한 밝은 토운으로 광선을 받고 있는 부분──오이의 윗 쪽과 테이블의 오른쪽──을 그늘로 되어 있는 어두운 부분을 남기도록 하면서 칠하여 간다. 테이블 크로스는 더욱 화이트를 가한 밝은 토운으로 묘사한다.

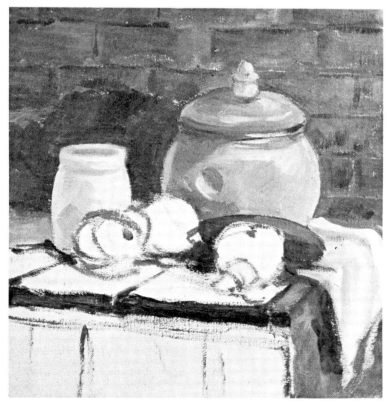

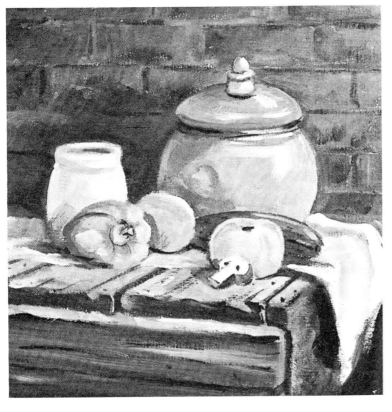

3. 밑칠의 완성으로서는 과
일이나 채소의 모양을 묘사하
고 다시 헌 테이블의 모양과
촉감 그리고 단지나 테이블을
그려 넣는다. 이 밑칠은 밸류
의 변화를 포착한 작품 예와
같으며 마치 소재를 흑백 필
름으로 촬영한 사진과 흡사하
다.

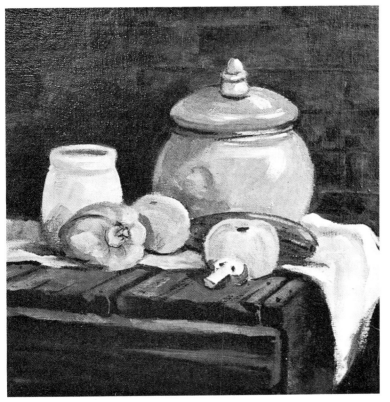

4. 여기서부터의 화용액은
수지성(樹脂性)의 것을 쓴다.
우선 카드뮴레드라이트, 알리
자린크림슨 그리고 번트엄버
를 팔레트 위에서 섞고 매끄
럽고 투명하게 되기까지 화용
액을 가하여 갠 다음 연모(軟
毛)의 평필을 써서 벽 부분에
칠한다. 마찬가지로 옐로우오
커, 번트시에나, 소량의 알리
자린크림슨을 화용액으로 녹
인 물감을 목제의 테이블에
칠한다.

5. 다음에는 카드뮴레드라이트, 카드뮴옐로우라이트와 수지성의 화용액을 섞어서 만든 물감으로 단지를 칠한다. 덧칠을 한 후에도 단색으로 그려진 밑칠의 뚜렷한 세부와 하일라이트가 똑똑히 투명해 보인다. 더구나 덧칠한 색과 밑칠한 색은 시각적으로는 섞여 보이므로 덧칠에 쓰여진 선명한 색이 둔해 보인다. 덧칠의 밝기는 가하는 화용액의 비율로 조절할 수가 있다.

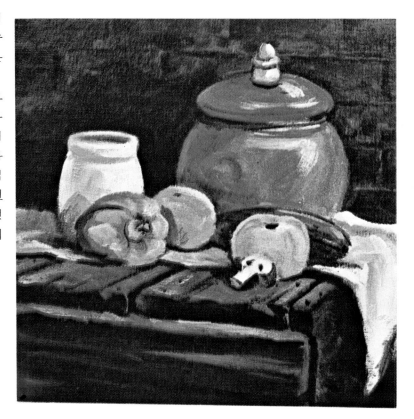

6. 오이 부분에 울트라마린 블루와 카드뮴옐로우라이트를 섞고 화용액으로 희석한 물감을 칠한다. 오이의 그을은 그린과의 콘트러스트를 내기 위해 토마토는 카드뮴레드라이트와 알리자린크림슨을 화용액으로 한 밝은 색을 칠한다. 오이는 밑칠의 단계에서 어두운 단색으로 채색해 두었으므로 덧칠한 후에도 어둡고 둔한 토운으로 보인다. 한편, 토마토는 밑칠로 밝은 토운으로 해 두었기 때문에 덧칠의 선명한 색이 떠 있는 것처럼 보인다.

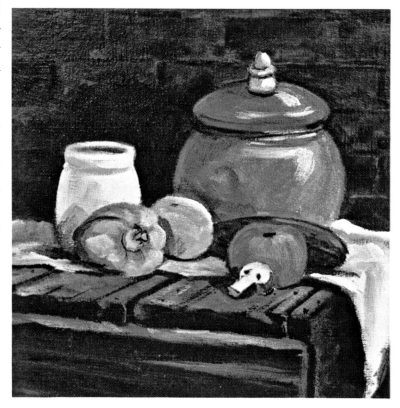

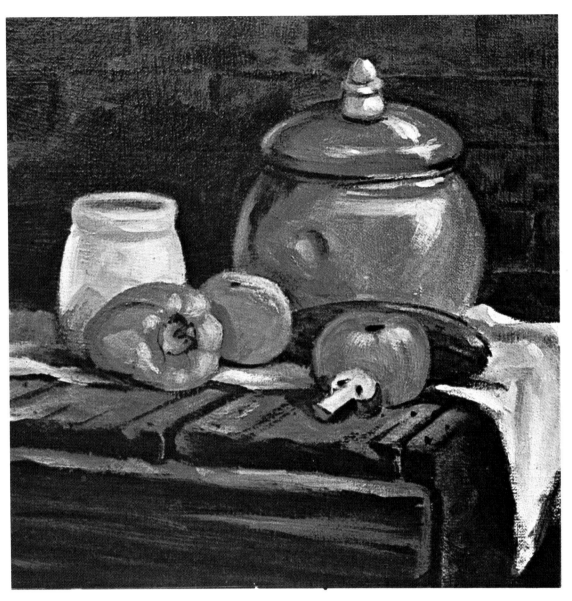

7. 카드뮴옐로우라이트와 울트라마린블루를 투명하게 섞어 피망을 채색한 후 카드뮴레드라이트와 카드뮴옐로우라이트에 화이트를 약간 가하여 반투명으로 섞은 물감으로 오렌지를 칠한다. 작은 단지와 큰 단지 뚜껑의 손잡이에는 세루리언블루를 투명하게 희석한 물감을 칠한다. 다시 울트라마린블루와 알리자린 크림슨을 섞어 화용액을 듬뿍 가해서 투명하게 한 것을 테이블 크로스에 칠한다. 다음에는 지금까지 사용한 물감에 조금씩 화이트를 섞은 것을 하나하나의 소재에 부분적으로 칠

하여 빛을 받고 있는 양상을 표현한다. 작품 예의 토마토, 오렌지, 오이를 보면 이 빛을 받고 있는 부분의 밝은 토운을 특히 잘 알 수 있다. 이번에는 토마토 앞에 있는 버섯에 번트 시에나를 칠한 후, 빛을 받고 있는 테이블 구석 부분의 아직 마르지 않은 물감을 헝겊으로 닦아낸다. 다시 큰 단지의 음영과 측면의 오목한 곳의 토운을 어둡게 한다. 마지막으로 큰 단지를 칠한 물감을 군데군데 닦아내어 주위의 차가운 느낌의 색을 반사하고 있는 모습을 표현하면 완성이다.

작품 예 6 : 한정된 색으로의 밑칠

1. 작품 예 5에서는 중성색의 밑칠과 투명색의 덧칠로 묘사하는 방법을 배웠지만 이번에는 복수의 색으로 밑칠하는 연습을 한다. 처음에는 밑칠에 쓰는 색을 2, 3색으로 한정하면 좋을 것이다. 작품 예는 해변의 풀이 무성한 모래밭의 흐린날의 풍경으로서 구름의 끊긴 틈에서 햇살이 새어 나오고 있다.

2. 밑칠에 쓰는 색은 덧칠했을 때 시각적으로 재미있는 혼색을 만들어 낼만한 색을 고르는 것이 중요하다. 옐로우오커와 화이트를 섞어 하늘을 칠한다. 수평선에 가까와질 수록 화이트로 밝게 한다. 다음에는 그늘진 모래 언덕 옆에는 울트라마린블루와 화이트의 혼색을 칠한 후 모래 언덕의 정상 부분에 울트라마린블루와 번트엄버의 어두운 혼색을 채색한다.

3. 잡초 부분에 다시 알리자린크림슨, 카드뮴옐로우라이트, 화이트, 소량의 번트엄버의 혼색을 바른다. 그리고 알리자린과 화이트를 섞은 물감으로 모래밭의 부분을 더욱 선명한 색으로 칠한다. 다음에는 모래 언덕 정상부의 잡초로 옮겨 울트라마린블루와 알리자린크림슨의 혼색을 써서 이 부분을 더욱 어두운 토운으로 한다. 마른 다음 덧칠에 착수한다.

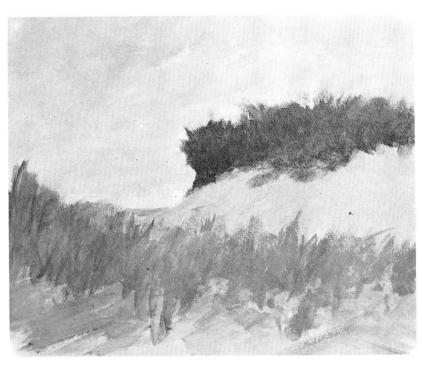

4. 프타로시아닌블루와 소량의 번트엄버 그리고 약간 많은 화이트를 섞은 후 수지성의 화용액으로 희석한 물감으로 밑칠한 하늘 부분에 칠하여 블루의 안개가 낀 것처럼 한다. 또 군데군데 블루나 화이트를 많이 가하거나 혹은 화용액을 많게 해서 구름의 틈새에서 푸른 하늘이 보여 따뜻한 햇살이 비쳐들고 있는 느낌을 낸다.

5. 다음에는 차가운 느낌의 색으로 밑칠한 모래 언덕의 그늘 부분에 옐로우오커, 알리자린크림슨, 화이트를 반투명하게 섞은 물감을 칠해 간다. 연하게 칠하도록 해서 밑의 한색이 투명하게 보이도록 한다. 계속해서 모래 언덕 꼭대기의 잡초에 카드뮴레드와 카드뮴옐로우라이트를 희석하여 반투명으로 혼합한 것을 칠한 후, 같은 2색을 더욱 진하고 불투명하게 개어 가는 선을 덧그려 넣고 개개의 풀잎의 밝은 모습을 표현한다.

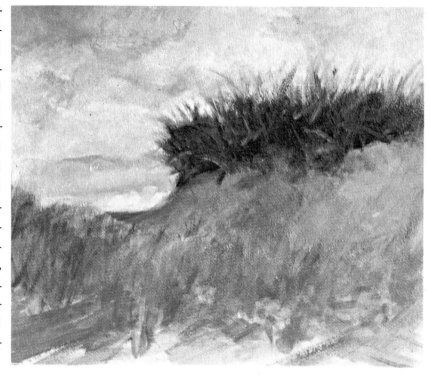

6. 난색으로 칠한 앞 쪽 모래밭에 반투명으로 섞은 옐로우오커와 화이트를 칠하여 시각적으로 밑칠한 토운과 섞여 모래가 빛을 받아 밝아져 있는 양상을 표현한다. 다음에는 밑칠한 전경의 잡초에 카드뮴옐로우, 카드뮴레드, 울트라마린블루를 섞어 수지성의 화용액으로 투명하게 희석한 것을 칠하여 선명한 밑칠의 색채가 충분히 떠 올라 보이게 한다.

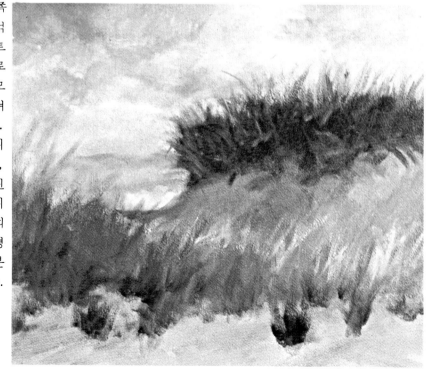

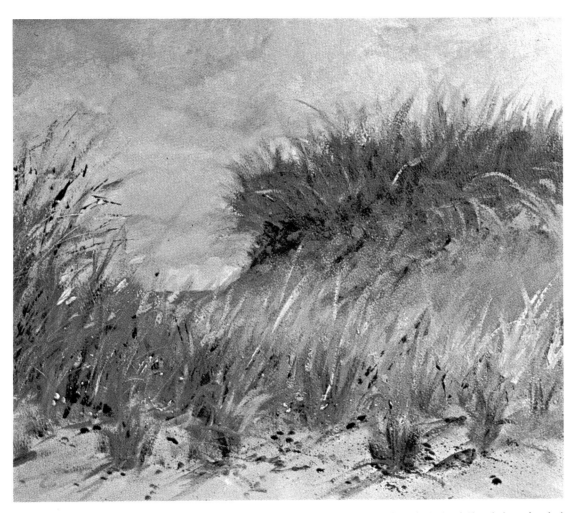

7. 덧칠이 마르기 전에 작은 붓을 써서 세부를 묘사하고 동시에 재질감을 표현하도록 한다. 우선 옐로우오커와 화이트를 섞어 잡초 부분에 밝은 토운의 잎을 덧그린다. 다음에는 울트라마린블루와 알리자린크림슨을 섞은 것을 수지성의 화용액으로 액체 모양으로 녹인다. 전경의 잡초 속에 작고 어두운 토운을 그려 넣은 후 같은 물감에 다시 화용액을 가하여 투명하여지기까지 회석한 것으로 전경의 모래밭 위에 잡초의 그림자를 묘사한다. 마지막으로 같은 물감에 이번에는 화이트를 약간 섞어 모래 언덕의 그늘에 어두운 토운을 묘사하여 재

질감을 표현한다. 완성된 작품 예와 3의 밑칠을 비교해 보기 바란다. 밑그림만으로는 몹시 야하고 부조화한 색채가 덧칠의 색채와 시각적으로 섞여진 결과 부드럽고 사실적인 토운으로 변하고 있다. 이 기법을 마스터하기 위해서는 물감의 투명과 불투명의 차이를 확실히 이해하여야 한다. 실제로 이것들을 어떻게 구별 사용하고 시각적으로 색을 혼합하는가는 몇 장이고 그림을 그려 시험해 가는 중에 터득이 되는 것이므로 꾸준히 시도해 보기 바란다.

작품 예 7 : 전색을 쓰는 밑칠

1. 단계별 기법의 묘사는 작품 예6의 경우와 같이 미리 완성할 색을 충분히 계산해서 밑칠하는 경우와, 전적으로 직감적인 판단으로 색을 혼합하여 그 결과를 볼 수 있는 경우가 있다. 이 작품 예에서는 그와 같은 직감적 판단에 의한 풍경화의 묘사이다. 처음에 대략적인 구도를 울트라마린블루로 스케치한다. 다음에는 상상력을 활용하면서 밑칠의 색채를 대충 자연적인 터치로 그려 넣어간다.

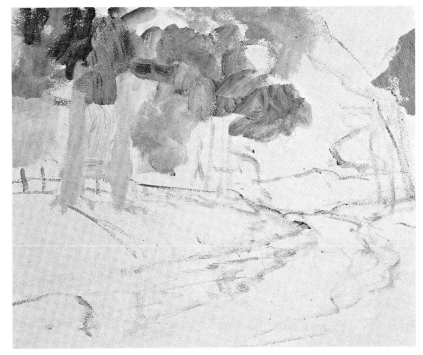

2. 마음 내키는대로 좋아하는 색을 칠한 것같이 보이는 밑칠이지만 전혀 생각없이 채색한 것은 아니다. 가령 어두운 수목의 줄기나 군엽 부분에 칠한 색에 난색계로 덧칠하면 매우 재미있는 색채 효과가 얻어진다. 또 훨씬 저편쪽에 보이는 난색으로 채색된 산은 그 위에 한색계로 덧칠하면 시각적으로 혼색이 된다.

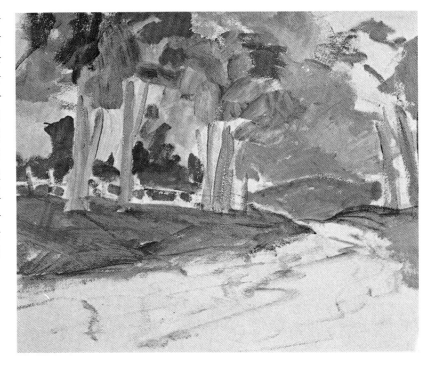

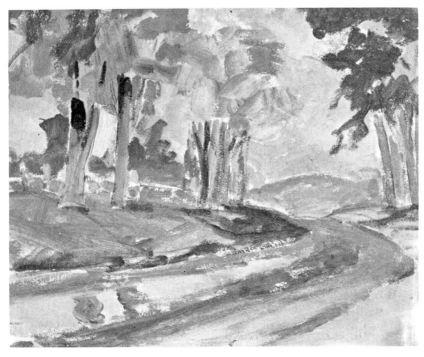

3. 채색된 밑칠은 도무지 가을 풍경의 색이라고는 생각할 수가 없다. 그러나 그림으로서의 주된 요소는 모두 들어가 있다. 물론 이 밑칠의 단계에서는 아직 어느 부분에도 최종적인 색은 그려 넣고 있지 않다. 따라서 이제부터 생생한 시각적 혼색 효과를 얻을 수 있도록 덧칠의 색을 미리 생각하고 있어야 한다.

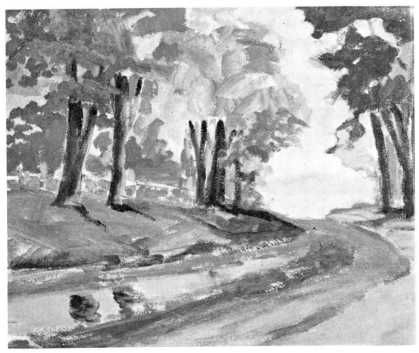

4. 밑칠이 마르면 이번에는 덧칠 작업에 착수한다. 세루리언블루, 옐로우오커, 화이트를 섞은 것을 수지계의 화용액으로 반투명의 물감이 되기까지 희석하여 하늘을 칠한다. 다음에는 세루리언블루와 화이트를 섞은 반투명의 난색으로 밑칠한 산 부분에 덧칠하고 시각적으로 차가운 느낌의 색으로 섞여 보이도록 한다. 다시 화면 왼쪽 위의 군엽 부분에 카드뮴레드와 카드뮴옐로우를 섞어 칠한다.

5. 카드뮴레드, 카드뮴 옐로우, 소량의 화이트를 반투명으로 섞은 것을 군엽 부분에 칠해 가면 삽시간에 단풍진 수목의 색채가 된다. 더구나 덧칠을 통해서 보이는 밑칠의 색은 군엽을 생생한 느낌으로 보여 주고 있다. 또 오른쪽 위의 군엽 부분에서는 어두운 토운의 밑칠과 덧칠의 색이 불규칙하게 보여 빛과 음영이 뒤섞여 있는 양상을 잘 나타내고 있다.

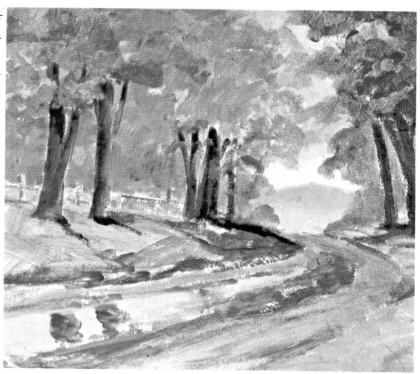

6. 오솔길에는 카드뮴레드, 카드뮴옐로우, 번트시에나를 섞어 투명과 반투명으로 희석한 물감을 교대로 칠하여 지면이 단풍진 나뭇잎 등으로 덮여 있는 느낌을 낸다. 나무의 줄기 부분에는 프타로시아닌블루와 번트시에나를 섞고 투명하게 희석한 물감을 겹칠하여 묵직한 중량감을 표현한다.

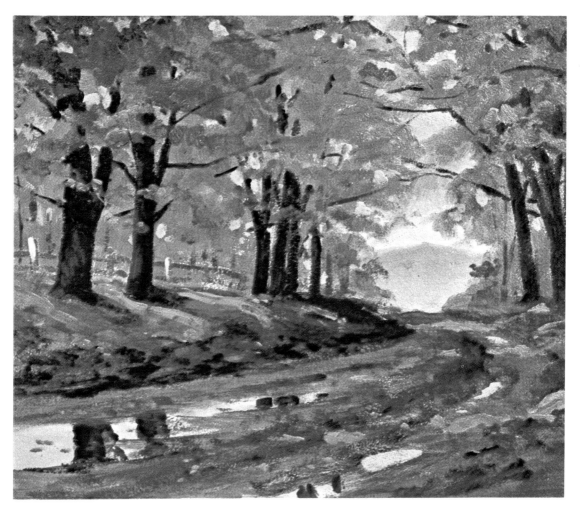

7. 마지막에서는 어두운 부분과 밝은 부분을 더욱 강조하여 간다. 프타로시아닌블루와 번트시에나를 액체 모양으로 섞는다. 수목 부분에 잔 가지를 첨가해서 그렸으면 길 양쪽에 그늘이 있는 양상을 묘사한다. 계속하여 고인 물에 비치고 있는 수목 줄기의 토운을 어둡게 한다. 다음에는 세루리언블루에 옐로우오커를 약간 가하여 따뜻한 느낌으로 하고 다시 화이트로 밝게 한 혼색을 짙고 불투명하게 갠다. 그 물감으로 군엽의 틈새에서 보이고 있는 푸른 하늘을 강조하고 전경의 고인 물의 토운을 밝게 한다. 이번에는 카드뮴옐로우와 소량의 카드뮴레드와 화이트의 혼색을 군엽에 첨가해 넣어 단풍잎이 햇빛에 빛나고 있는 느낌을 표현한다. 또 같은 물감을 오솔길 부분에도 군데군데 칠하여 나무 틈에서 새어 들고 있는 햇빛으로 밝게 되어 있는 양상을 묘사해서 완성한다. 여기서 밑칠한 그림과 완성된 그림을 비교해 보기 바란다. 밑칠의 단계에서는 당치도 않는 느낌의 색이 완성된 그림에서는 가을 풍경의 사실적인 색으로 바뀌고 있다. 한편, 그림의 도처에 밑칠한 색채를 느낄 수가 있다. 그러나 이 기법을 배워 온 결국 밑칠한 색이 덧칠한 색과 시각적으로 뒤섞이어 활기에 찬 색채 표현이 되어 있다는 것을 알 수 있을 것이다.

작품 예 8 : 화면의 질감(質感)을 이용한 밑칠

1. 지금까지의 작품 예는 모두 캔버스에 묘사한 것이다. 이번에는 거칠은 화면을 써서 그 촉감을 잘 이용하여 밑칠하는 기법을 알아본다. 우선 하드보오드를 준비하여 표면에 겟소(gesso)를 붓자욱이 남을 정도로 거칠은 터치로 두껍게 칠한다. 겟소가 마르면 테레빈유에 희석한 번트시에나로 소재의 대략적인 윤곽을 그려 넣는다. 다음에는 화이트를 듬뿍 섞은 세루리언블루로 하늘을 칠한다.

2. 테레빈유로 투명하여지기까지 희석한 번트시에나를 나무의 원줄기와 가지의 전면에 칠한다. 이 작업은 다음 공정으로 옮기는 준비로서 수목의 윤곽을 뚜렷이 묘사하는 것이 그 목적이다. 다음에는 화면 왼쪽 밑의 먼 산을 울트라마린블루, 알리자린크림슨, 엘로우오커, 그리고 화이트의 혼색으로 칠한다. 바위가 많은 전경은 이 단계에서는 겟소의 흰 바탕 그대로 남겨 둔다.

3. 이번에는 드라이브러시의 붓놀림으로 번트시에나와 울트라마린블루의 어두운 혼색을 수목 부분에 칠해간다. 물감을 묻힌 붓을 눕혀서 쥐고 가볍게 상하로 움직여 줄기와 가지 부분에 채색한다. 이렇게 하면 겟소가 돌출된 산 부분에만 물감이 묻는다. 서서히 필압(筆壓)을 세게 하여 부분적으로 토운을 어둡게 하여 수목의 음영을 묘사한다. 나무 껍질의 까칠까칠한 촉감은 화면의 질감을 이용하여 표현하고 있다.

4. 다음에는 프타로시아닌블루, 번트시에나, 옐로우오커, 화이트를 여러가지 비율로 섞은 물감으로 전경의 바위의 빛과 음영을 묘사한다. 햇빛을 받아 밝은 꼭대기 부분에는 화이트와 옐로우오커를 많이 섞은 물감을, 그늘이 되어 있는 측면에는 프타로시아닌블루를 많게 한 혼색을 칠한다. 다시 바위의 틈새와 화면 왼쪽 밑의 어둡게 실엣으로 보이는 바위에 번트시에나와 프타로시아닌블루만의 혼색을 채색하면 밑칠은 완성이다. 그림물감이 마르는 것을 기다려서 덧칠 작업에 들어간다.

5. 밑칠이 마르면 우선 투명하게 희석한 번트시에나를 줄기와 가지에 덧칠한다. 따뜻한 느낌으로 보이는 부분에는 소량의 카드뮴레드라이트를, 반대로 차가운 느낌의 색으로 보이는 부분에는 울트라마린블루를 약간 가하도록 한다. 다음에는 덧칠한 그레이가 마르기 전 부분을 바로 팔레트 나이프를 써서 겟소의 잘게 융기하고 있는 부분의 물감을 깎아 내고 나무 껍질의 까칠까칠한 느낌을 강조한다. 이번에는 울트라마린블루, 알리자린크림슨, 옐로우오커, 화이트의 혼색으로 바위와 나무의 그림자를 묘사한다.

6. 세루리언블루, 번트시에나, 옐로우오커, 화이트를 팔레트 나이프로 진하게 갠 후 이 페이스트(軟膏) 모양의 혼색을 페인팅 나이프로 바위의 밝은 부분에 칠한다. 칠한 물감은 화면이 거칠기 때문에 울퉁불퉁한 느낌이 되어 바위의 까칠까칠한 촉감을 낼 수가 있다. 같은 물감에 다시 세루리언블루와 번트시에나를 가하여 어둡게 하고 페인팅 나이프로 바위의 음영부분을 다시 칠한다.

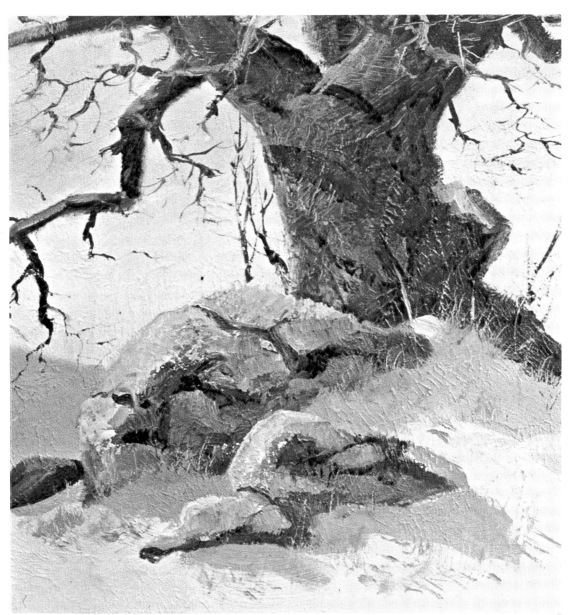

7. 줄기의 까칠까칠한 촉감을 더욱 강조하기 위해 팔레트 나이프의 끝으로 겟소 패널의 잘게 융기한 부분의 물감을 긁어 낸다. 다음에는 프타로시아닌블루와 번트시에나의 혼색을 약간 적시는 정도로 붓을 쥐고 드라이브러시 기법으로 줄기의 음영부의 토운을 강화해간다. 즉 붓을 가볍게 상하로 움직여 피부면의 거칠은 화면이 융기된 부분에만 물감이 묻도록 하고 서서히 음영의 토운을 어둡게 함과 동시에 나무 껍질의 촉감을 표현한다. 이번에는 끝이 뾰족한 가는 붓으로 어두운 토운의 잔 가지를 더 그려 넣는다. 물감은 프타로시아닌 블루와 번트시에나를 섞고 화용액으로 액체 모양으로 희석한 것을 쓴다. 다시 더욱 밝은 토운의 잔 가지를 세루리언블루, 번트엄버, 옐로우오커, 화이트의 혼색으로 묘사한다. 마지막으로 전경으로 옮겨 옐로우오커, 번트엄버, 화이트의 혼색으로 가는 선을 묶음처럼 덧그려 눈 속의 여기저기에 마른 잡초가 있는 양상을 묘사하면 완성이다.

작품 예 9 : 캔버스 위에서의 색의 혼합

1. 이제까지의 작품 예에서 물감은 모두 팔레트 위에서 섞었다. 이번에는 또 하나의 혼색 방법으로서 팔레트에서 섞은 후 다시 캔버스 위에서도 색채를 섞는 방법을 연습한다. 화면 위에서 물감을 섞으면 상이한 색끼리 자연스러운 느낌으로 녹아들어 조화된 색채가 얻어진다. 우선 울트라마린블루와 알리자린크림슨의 혼색으로 전체의 대략적인 구도를 묘사한다.

2. 다음에는 팔레트 위에서 울트라마린블루, 프타로시아닌블루, 카드뮴레드, 카드뮴옐로우, 옐로우오커를 여러가지 비율로 섞어 화이트를 듬뿍 가하여 부드러운 토운으로 한 후 화면 전체에 이들 색이 스며드는 듯한 느낌으로 칠한다. 마음이 내키는대로 아무렇게나 색칠하면 되는 듯이 보이지만 실제로는 그렇지가 않다.

3. 1에서 그린 구도를 똑똑히 상기하면서 마르지 않은 화면 위에 다시 색채를 덧그려 넣는다. 하늘 부분에 카드뮴레드와 카드뮴오렌지를 부드럽고 흐릿한 느낌으로 칠한 후 화면 밑 쪽에도 마찬가지로 카드뮴레드와 카드뮴오렌지를 칠하여 수면에 하늘의 토운이 비치고 있는 양상을 표시해 둔다.

4. 여기서부터 구체적인 모양의 묘사에 들어간다. 처음에는 아득히 먼 산의 모양을 울트라마린블루, 알리자린크림슨과 소량의 화이트를 써서 묘사한다. 팔레트 위에서 혼합한 물감을 이미 채색된 화면 위에 다시 칠하고 캔버스 위에서 정성껏 혼합하여 토운을 낸다. 다시 긴 횡선을 긋듯이 붓을 놀려 산의 아래 쪽 부분을 흐려 놓는다.

5. 번트시에나, 비리디
언, 소량의 카드뮴오렌
지를 팔레트 위에서 섞
어 붓에 묻히고 산 바로
밑에 나무가 무성한 섬
을 묘사한다. 다시 같은
혼색으로 수면에 비치고
있는 섬의 그림자를 덧
그려 넣는다. 다음에는
번트엄버, 울트라마린블
루, 비리디언으로 화면
왼쪽에 어둡게 실웻으로
된 육지와 수면상에 비
친 육지의 그림자, 어두
운 군엽의 덩어리를 그
려 넣는다.

6. 울트라마린블루, 비
리디언 그리고 소량의
카드뮴오렌지로 화면 왼
쪽의 육지와 큰 수목을
더욱 구체적으로 그려
나간다. 화면 중앙으로
향해 육지를 크게 그려
넣고 토운도 어둡게 한
다. 또 수면의 그림자의
토운도 어둡게 하고 다
시 세루리언블루, 비리
디언, 화이트로 그림자
의 어두운 부분에 선을
그려 넣어 수면이 빛나
고 있는 양상을 표현한
다.

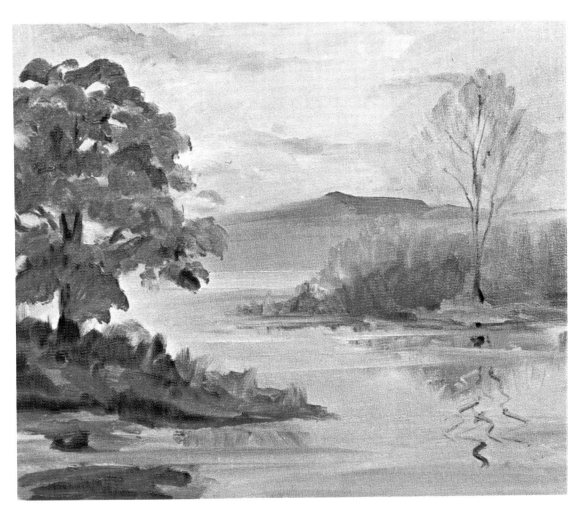

7. 하늘의 토운을 밝게 하기 위해 옐로우오커와 화이트를 아직 마르지 않은 물감 위에 그려 넣었으면 세루리언블루, 알리자린크림슨, 화이트의 혼색으로 가는 구름을 덧그린다. 같은 혼색에 번트엄버를 약간 가하여 화면 오른쪽의 가는 나무의 거의 투명하게 보이는 연한 군엽(群葉)을 묘사한다. 다음에는 연모(軟毛)의 뾰족한 붓끝에 번트시에나와 울트라마린블루를 묻혀 가는 나무의 줄기를 묘사한 후 같은 물감으로 꾸불꾸불한 선을 수면에 몇 줄 그려 넣어 나무가 비치고 있는 양상을 표현한다.

마지막으로 카드뮴레드와 카드뮴옐로우를 팔레트 위에서 진하게 섞고 작은 경모의 붓으로 화면 왼쪽의 나무 끝과 그 밑의 육지 그리고 화면 중앙의 섬의 어두운 부분에 덧그려 따뜻한 햇빛을 받고 있는 양상을 표현한다. 여기서는 캔버스 위에서 색을 섞는 기법을 썼기 때문에 아름답게 조화가 잡힌 색채의 그림이 완성되었다. 또 완성된 그림을 자세히 살펴 보면 아름답고 부드러운 터치의 붓자욱이 남아 있으나 이것은 처음에 칠하여 둔 색이 마르기 전에 그 위에 다시 그려 넣었기 때문이다.

작품 예 10 : 나이프를 쓰는 묘사

1. 나이프 페인팅은 색을 뚜렷이 나오게 한다. 페인팅 나이프로 캔버스에 물감을 바르면 두껍고 매끄러운 느낌으로 되어 색이 선명하게 보인다. 우선 희석한 울트라마린블루를 묻혀서 대충 구도를 스케치한다. 물감은 나이프로 문질러 바르도록 해서 얇게 칠하고 그 위에 다시 색을 얹도록 한다.

2. 다음에는 울트라마린블루, 번트엄버, 엘로우오커, 그리고 화이트의 혼색으로 화면 왼쪽의 벼랑을 어두운 토운으로 칠하고 프타로시아닌블루, 번트엄버, 엘로우오커, 화이트의 혼색으로 그 안 쪽에 보이는 육지를 채색한다. 한편, 잎 쪽의 바위는 어둡고 그늘로 되어 있는 부분을 번트시에나, 울트라마린블루, 엘로우오커의 혼색으로 칠한다.

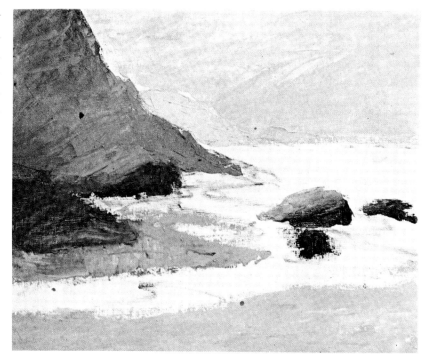

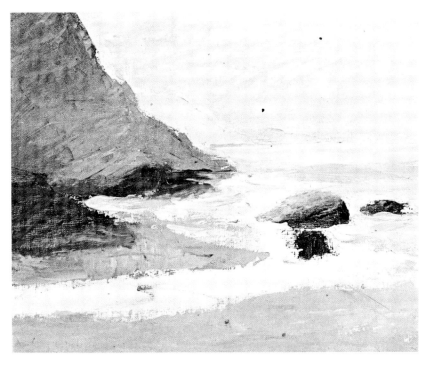

3. 이번에는 어두운 벼랑의 선단 바로 밑에 나이프를 2, 3번 놀려서 번트시에나와 옐로우오커를 칠한 후 긴 횡선을 긋듯이 나이프를 움직이면서 번트엄버, 옐로우오커, 화이트를 섞은 프타로시아닌블루로 바다를 칠한다. 다시 아득히 저편 쪽에 보이는 육지의 바로 밑에 화이트와 소량의 알리자린크림슨을 가한 옐로우오커를 수평선을 따라 한줄 횡선을 긋는다.

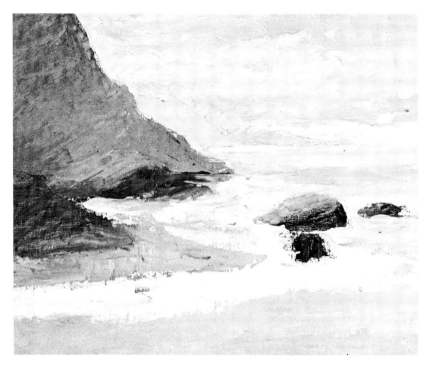

4. 팔레트 위에서 프타로시아닌블루, 번트엄버, 옐로우오커를 섞은 혼색에 화이트를 약간 가한 물감으로 하늘의 푸른 부분을 묘사하고 그 혼색에 다시 화이트를 가하여 구름의 밝은 윗 쪽을 채색한다. 하늘 부분에 물감을 칠할 때는 물감의 두께에 변화를 주어 군데군데 먼저 칠한 난색이 투명하게 보이도록 한다.

5. 하늘색에 약간 번트 시에나를 가한 혼색으로 먼 곳의 육지 모양을 더욱 구체적으로 그리고 그위에 낮게 드리워진 구름을 묘사한다. 벼랑의 바로 아래 부분에서 상하로 나이프를 몇 번 놀려 바위의 색과 하늘색을 부드럽게 섞어 수면에 벼랑이 비치고 있는 양상을 묘사하고 있는 점에 주의하기 바란다.

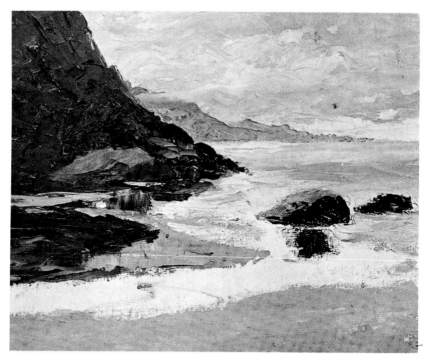

6. 모래 부분에 두껍게 옐로우오커, 카드뮴레드, 화이트 그리고 소량의 세루리언블루의 혼색을 칠한 후 앞 쪽의 모래 부분에 다시 블루를 약간 가한다. 하늘에 사용한 여러가지 혼색으로 전경의 물결치는 가장자리를 마무리 지어간다. 화이트나 옐로우오커를 두껍게 칠하여 희게 거품이 이는 파도며 젖은 바닷가가 햇빛이 반사되고 있는 느낌을 강조하도록 하자.

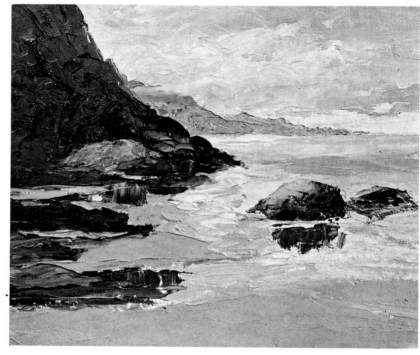

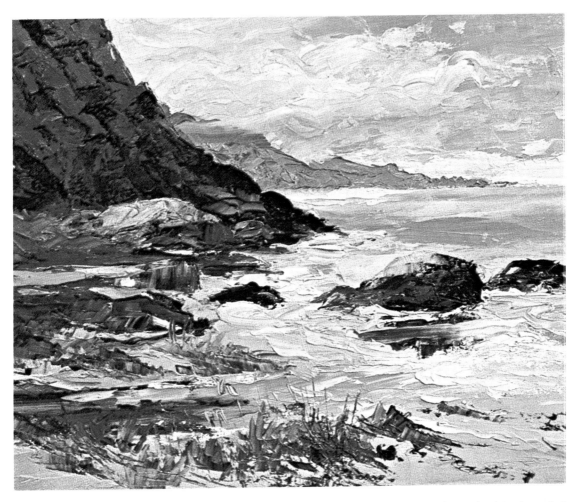

7. 프타로시아닌블루와 번트시에나를 섞어서 만든 어두운 토운으로 벼랑의 틈새를 강조하도록 한다. 나이프의 끝을 가볍게 캔버스에 밀어 붙이고는 떼도록 해서 채색하기 바란다. 같은 혼색을 이번에는 파도치는 가장자리에 있는 바위나 해변 부분에 덧그리고 색을 더욱 어둡게 한다. 다음에는 나이프의 끝을 신속히 움직여서 희게 거품이 이는 파도(옐로우오커를 약간 가한 화이트)를 가는 곡선으로 덧그리고 전경의 고인물에 하늘색을 칠한다. 마지막으로 소량의 번트엄버를 가한 울트라마린블루와 카드뮴옐로우의 혼색을 써서 나이프의 선단으로 짧고 불규칙적인 선을 전경의 모래밭에 그려 넣고 잡초가 나고 있는 양상을 표현한다. 풀의 가는 선은 벼랑의 틈새를 그릴 때와 마찬가지로 나이프의 끝을 가볍게 캔버스에 밀어 붙이고는 떼도록 해서 그려 넣는다. 완성된 그림을 보면 거칠은 터치로 마음이 내키는 대로 채색한 것처럼 보이지만 실제로는 미리 계산된 채색이 시도되고 있다. 밑칠의 색이 거의 두껍게 칠하여진 덧칠 때문에 보이지 않게 되었으나 하늘이나 해안 부분에서는 밑칠한 난색이 군데군데 보인다. 또 전체의 색채는 나이프 페인팅의 특징으로서 눈에 선명하고 티가 없다. 이와 같은 순수한 색채로 묘사하는데는 몇 가지 「법칙」을 지키지 않으면 안된다. 즉 새로운 색을 찍기 전에는 나이프를 깨끗이 닦아 다른 색을 완전히 제거해야 한다. 그리고 함부로 나이프로 캔버스를 문지르면 모처럼 만든 색채가 엉망이 되고 만다. 이것이라고 정한 부분에 나이프를 놀렸으면 망서리지 말고 캔버스에서 떼도록 한다.

빛과 음영 (陰影)

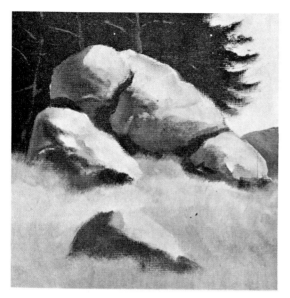

입방체(立方體) 색채를 이해하기 위해서는 빛과 음영의 관계를 바르게 파악하는 것이 중요하다. 작품 예는 햇빛을 받은 바위이지만 마치 입방체와 같이 빛과 음영이 이루어져 있다.

구형(球形) 하늘에 떠있는 구름의 경우는 구체와 같은 빛과 음영의 패턴이 보인다. 작품예에서는 화면 오른쪽에서 왼쪽으로 4 가지 토운 즉 빛, 하프 토운, 그늘, 반사광의 순으로 갖추어지고 있다.

원추형(圓錐形) 이 바위는 정확한 원추형은 아니지만 빛과 음영은 원추형의 경우와 거의 같다. 오른쪽에서 왼쪽으로 빛, 하프토운, 그늘, 그늘 안 쪽에 반사광의 토운이 보인다.

불규칙한 모양 물론 자연계에 있는 물체 모두를 기하학형이라 볼 수는 없다. 그러나 그 빛과 음영은 빛, 하프토운, 그늘, 반사광의 그라데이션 (gradation) 등 4 가지 토운으로 되어 있다.

광선의 방향

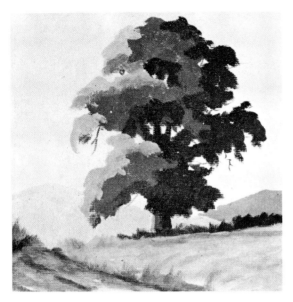

좌측에서의 광선　햇빛이 들어 오는 방향은 물체의 모양과 색에 커다란 영향을 준다. 이 수목의 경우는 광선이 왼쪽 옆에서 들어 오고 있으므로 왼쪽에서 오른쪽으로 빛, 하프토운, 그늘의 3개의 토운이 뚜렷이 보인다.

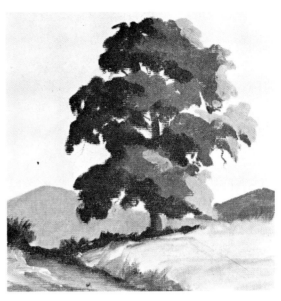

우측에서의 광선　이것은 왼쪽의 작품 예와 같은 수목에 이번에는 우측에서 빛을 받은 경우이다.

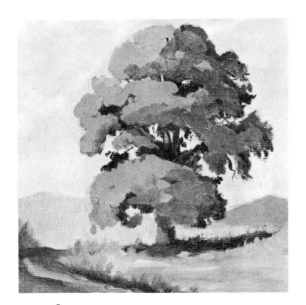

왼쪽 $\frac{3}{4}$빛　왼쪽 어깨 너머에서 비스듬히 비쳐지고 있다. 이때는 밝은 빛의 토운이 많아지고 하프토운은 적어진다. 그리고 지면의 나무 그늘은 우측, 나무의 안쪽에 생긴다.

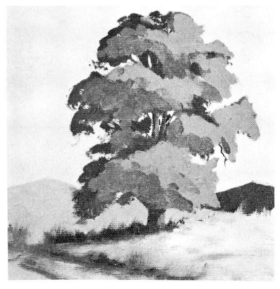

오른쪽 $\frac{3}{4}$빛　햇빛이 반대로 오른쪽 어깨 너머로 비쳐들게 되면 토운의 순서도 먼저번과 반대로 되어 지면의 그림자는 나무의 왼쪽으로 옮겨진다.

색채에 의한 구성

한색(寒色)과 난색(暖色) 한색과 난색의 강한 콘트러스트를 써서 그림의 주제를 돋보이게 하는 방법이 있다. 예컨대 이 작품 예의 풍경에서 볼 때 한색과 난색의 콘트러스트로 인해 주제가 돋보이고 있다.

채도(彩度)의 높은 색과 낮은 색 주제에 눈이 쏠리게 하는 또 하나의 방법은 선명한 색과 둔한 색의 콘트러스트를 잘 써서 묘사하는 것이다. 작품 예를 살펴보기 바란다.

명암(明暗) 다시 그림을 드라마틱하게 구성하는 방법으로서 명암 즉 밸류의 콘트러스트를 이용하는 방법이 있다. 작품 예는 커다란 바위에 밝은 스포트를 비치게 한 것이다.

시선(視線) 또 색채를 써서 시선을 콘트롤할 수가 있다. 작품 예에서는 주위의 어두운 토운이 꽃을 더욱 선명하게 강조하고 있기 때문에 시선은 선명한 꽃에서부터 천천히 화면 중앙의 수평선 쪽으로 옮겨가고 있다.

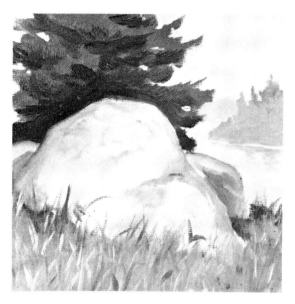

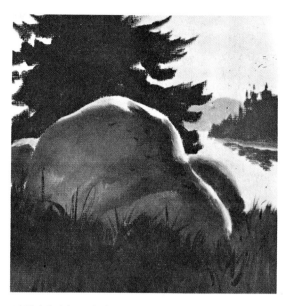

정면광(正面光) 이때는 바위와 같이 소재의 중심이 부드러운 하프토운이 이루어지고 있다. 바위의 대부분에 빛을 받아 그늘은 거의 보이지 않는다.

역광(逆光) 반대로 해가 바위의 뒤 쪽에 왔을 경우, 정면광과는 전혀 반대의 빛과 음영으로 된다. 작품 예와 같이 바위의 대부분이 그늘이 되어 윤곽을 따라 밝은 빛의 토운이 고리처럼 된다.

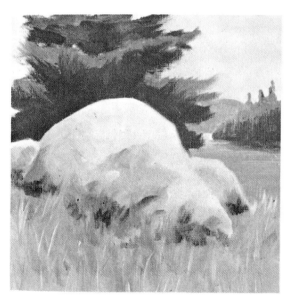

위에서의 광선 한낮이 되면 해가 제일 높아지기 때문에 바로 위에서 광선이 비쳐지게 된다. 따라서 바위의 최상부가 밝고 아래 쪽이 어둡다.

산광(散光) 흐리거나 안개가 낀 날은 작품 예에서와 같이 바위의 중앙 부분이 구름의 틈새에서 비치는 빛으로 약간 밝고 그 주위는 부드러운 그늘로 되어 있다.

기후와 광선의 변화

개인 날 기후의 변화에 의해 소재의 빛과 음영은 크게 변한다. 개인 날의 경우, 이 작품 예의 풍경과 같이 명암의 콘트러스트가 강해져서 빛과 음영의 경계도 뚜렷해져 구별을 뚝뚝히 알 수 있다. 화면 중앙의 바위 그늘은 매우 연하고 밝은 토운으로 묘사하고 있으나 이것은 하늘과 부근의 모래, 수면에서의 반사광에의한 것이다. 또 화면 상반부의 벼랑에서는 빛, 하프토운, 그늘, 그리고 그늘 속 반사광의 토운의 구별을 뚝뚝히 알 수 있다.

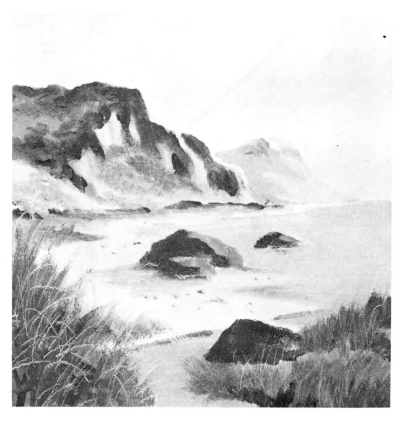

구름이 많은 날 구름이 많은 날은 전체적으로 토운이 어두워지지만 그래도 빛과 음영의 변화를 볼 수 있다. 더구나 이 작품 예와 같이 구름의 틈새에서 새어 나오는 햇빛에 의해 부분적으로 놀라울 정도로 강렬한 광선의 효과가 얻어진다. 작품 예에서는 모래밭의 일부에 햇살을 받아 그 부분에만 개인 날과 같은 강한 명암의 콘트러스트가 보인다. 한편, 전경이나 벼랑 부분은 전체적으로 어두운 그늘로 되어 있다.

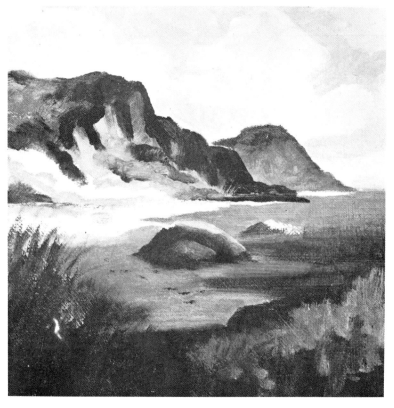

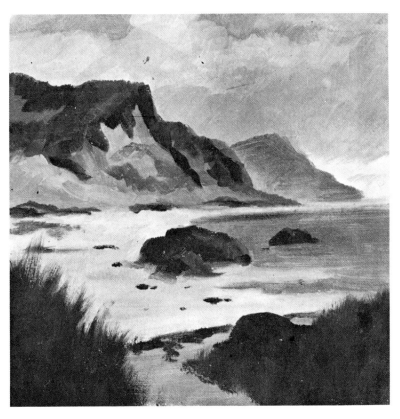

흐린 날 하늘 전면이 구름에 덮힌 날은 빛이 구름에 의해 차단되기 때문에 풍경의 토운은 모두 개인 날보다 어둡게 된다. 더구나 빛과 음영의 콘트러스트가 약화되고 빛의 부분도 꽤 어두운 느낌이 된다. 또 때에 따라서는 이 그림의 화면 우측, 수평선상이나 모래밭과 같이 구름의 틈새에서 빛이 새어나와 밝아지는 수가 있으나 그래도 전체로서는 상당히 가라앉은 토운이다.

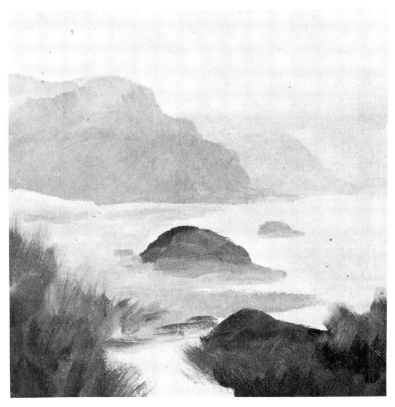

안개가 낀 날 때에 따라서 풍경 전체에 안개가 끼고 모든 색채가 얇은 베일에 싸여진 것처럼 보이는 수가 있다. 이와 같은 날에는 흐린 날과 달리 빛, 하프토운, 그늘, 반사광의 토운이 거의 구별되지 않는다. 더구나 안개에 따라서 모든 형태가 단순하고도 신비적인 실웻으로 보이므로 소재의 밸류를 주의 깊게 관찰하고 물감을 섞으면서 그것들과 꼭 맞는 색채를 만들어내는 것이 중요하다.

토운의 상태 (key)

밝은 상태 (high key) 소재의 밸류 를 파악할 때 그림 전체의 색상을 결정해 두면 편리하다. 이 작품 예 와 같이 밝은 상태로 전체를 묘사 하면 음영 부분의 토운도 비교적 밝은 느낌이 된다. 즉 대부분의 토 운을 밸류 스케일 상단의 밸류로 묘사하면 그림의 제일 어두운 토 운은 하프토운이 되고 그 밖의 부 분은 더욱 밝은 토운으로 그리게 되는 셈이다. 작품 예를 잘 관찰 하기 바란다.

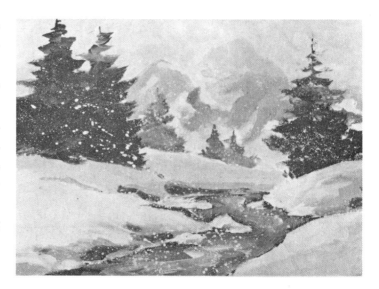

중간 밝기의 상태 (middle key) 같 은 겨울 경치라도 눈이 그치고 햇 빛이 비치게 되면 밸류 스케일의 중단의 토운으로 변한다. 상록수 의 토운은 앞의 것보다도 약간 어 둡게 되지만 어두운 상태 (low key) 로 묘사했을 때만큼은 어두워지지 않는다. 개울이나 산의 음영 부분 의 토운도 위의 작품 예보다 어둡 게 묘사한다. 눈의 토운도 약간 어 둡게 된다.

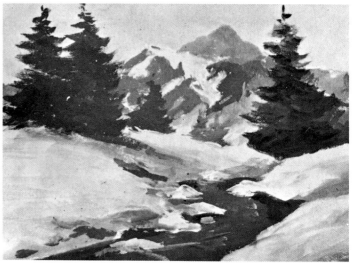

어두운 상태 (low key) 밸류 스케 일 하단의 토운을 써서 육지 부분 을 묘사하면 어두운 상태의 그림 이 만들어진다. 상록수나 냇물 등 의 어두운 부분은 밸류 스케일 하 단의 가장 어두운 토운을 쓰고 눈 이나 산의 음영부분에는 좀더 밝 은 토운을 쓴다. 또 하늘이나 눈빛 을 받아 밝은 부분은 밸류 스케일 중간 토운으로 묘사한다. 이 작품 예의 눈 음영의 토운과 밝은 상태 의 작품 예의 상록수 토운이 마찬 가지로 되어 있는 점에 주목하기 바란다.

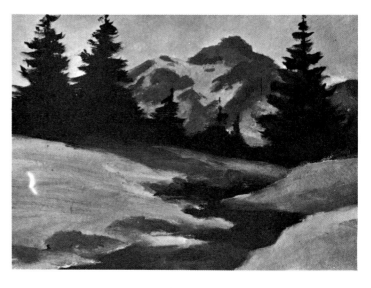

콘트러스트(contrast)

강한 콘트러스트 유화를 그릴 경우 또 하나 중요한 것은 소재의 콘트러스트를 바르게 파악하는 일이다. 소재의 밸류를 주의깊게 관찰하여 만일 밸류 스케일 전범위의 토운을 사용할 필요가 있을 경우에는 우선 콘트러스트의 강한 그림을 그리는 것이라 생각해도 틀림 없을 것이다. 작품 예는 햇살이 강하기 때문에 콘트러스트가 강한 풍경화가 되어 있다.

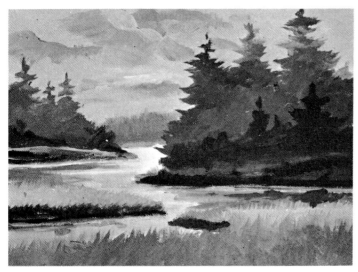

중간 정도의 콘트러스트 흐린 날이나 구름이 부분적으로 떠있는 날에는 같은 풍경이라도 콘트러스트는 중간 정도로 된다. 왜냐 하면 어두운 토운이 강한 콘트러스트의 경우보다 약간 밝아지고 한편으로는 밝은 토운이 약간 어둡게 되기 때문이다. 밸류 스케일에서 말하면 대부분의 토운이 중간에 속하고 있으나 그래도 하늘이나 수면의 밝은 토운과 수목이나 육지의 어두운 토운 사이에는 상당한 콘트러스트가 있다.

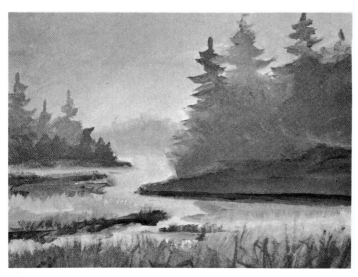

약한 콘트러스트 같은 풍경이라도 작품 예와 같이 안개가 낀 날에는 전체의 콘트러스트가 약한 그림이 된다. 그것은 밝은 토운은 더욱 어둡게 되고 어두운 토운은 더욱 밝게 되기 때문이다. 맨 위의 콘트러스트의 강한 작품 예에 비하면 토운의 변화를 똑똑히 알 수 있다. 이 작품 예의 경우, 밸류 스케일 상단의 토운을 주로 써서 묘사하고 있으므로 그림 전체로서는 밝은 토운(하이키)로 되어 있다.

밝은 상태의 묘사

1. 이 예에서는 밝은 상태의 묘사법을 순서에 따라 설명하여 가기로 한다. 이 전체의 구도를 대충 스케치한 후, 가장 어두운 상태와 밝은 상태를 그려 넣는다. 바위 위의 까칠까칠한 군엽을 어둡게, 하늘을 밝게 묘사하면 이 그림에서 쓰는 토운의 범위가 뚜렷이 결정된다.

2. 하늘과 군엽의 중간 정도의 밝기로 구름의 모양을 어둡게 그려 넣은 후, 같은 토운을 써서 햇빛을 받은 바위의 양쪽을 칠한다. 다음에는 바위의 빛을 받고 있는 부분을 하늘과 대략 같은 밝기로 묘사한다. 이것으로 어두운 상태, 밝은 상태, 그리고 그 중간의 3종류를 그려 넣은 셈이 된다.

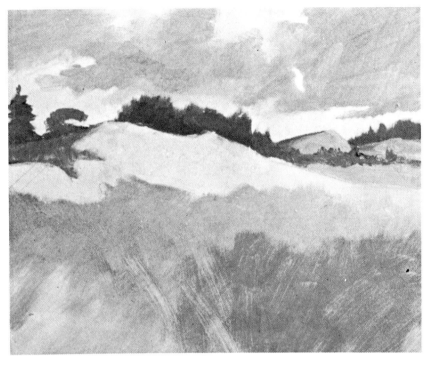

3. 이번에는 전경으로 옮긴다. 그늘이 많은 초원을 하늘과 대략 같은 하프토운으로 칠한 후, 화면 우측 아래 부분을 좀더 어두운 하프토운으로 묘사한다. 다음에는 지평선상의 양쪽에 있는 수목의 모양을 고치고 왼쪽 끝에 있는 수목 아래의 바위 부분을 더욱 어둡게 한다. 이것으로 어두운 토운, 밝은 토운, 그리고 2종류의 하프토운의 가장 보편적인 4가지 밸류로 묘사한 셈이 된다.

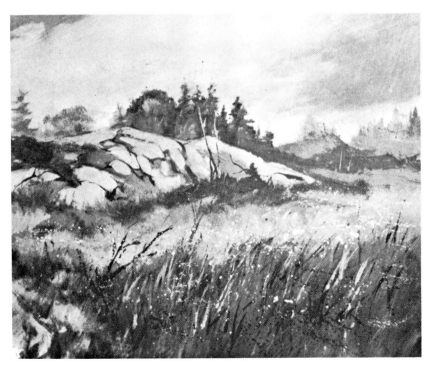

4. 마지막으로 세부를 고치면서 덧그려 간다. 우선 하늘을 원래의 밝은 토운으로 다시 칠하여 어두운 수목의 배경을 밝게 한다. 그리고 수목과 두 종류의 하프토운으로 바위를 그린 다음 밝은 토운과 어두운 토운을 뒤섞어서 잡초 부분에 많은 선으로 무성함을 표현한다.

어두운 상태의 묘사

1. 어두운 상태의 그림을 그릴 경우는 이 작품 예와 같이 밑그림의 단계부터 어두운 토운으로 그리기 시작해도 무방하다. 먼저 먼 산을 어두운 하프토운으로 묘사하고 하늘과 수면을 밝은 하프토운으로 색칠한다. 다음에는 달을 제일 밝은 토운으로 그린다. 이 단계에서 이미 밝은 토운과 2종류의 하프토운의 3개의 밸류를 그려 넣은 셈이 된다.

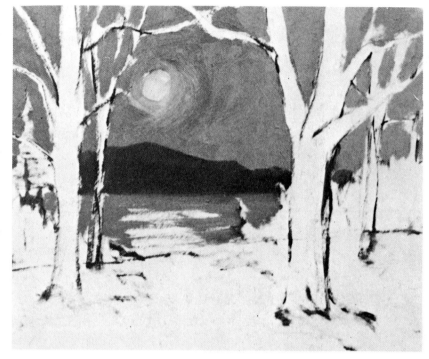

2. 호수의 양쪽에 보이는 상록수를 가장 어두운 토운으로 묘사한 후 전경의 지면을 하늘과 같은 2종류의 하프토운으로 칠한 다음 나무 부근을 어두운 하프토운으로 달빛에 비추어지고 있는 꼬불꼬불한 오솔길을 밝은 하프토운으로 그린다. 이 단계에서는 아직 이 그림의 중요포인트인 전경의 수목이나 달빛을 반사하고 있는 호면의 묘사는 되지 않았다.

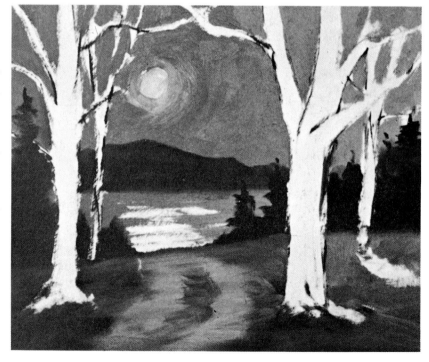

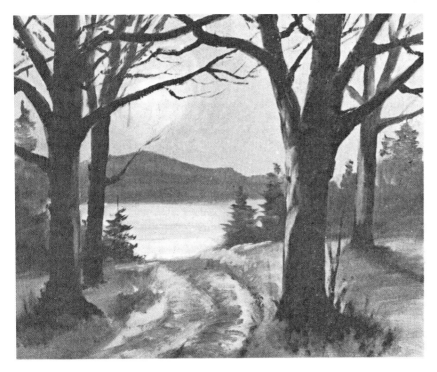

3. 수목의 줄기, 가지, 그리고 지면에 생긴 나무 그늘을 제일 어두운 토운을 써서 묘사한다. 다만 줄기의 달빛을 받고 있는 부분만은 밝은 하프토운으로 묘사한다. 다음에는·달빛으로 밝아지고 있는 호수면과 하늘의 토운을 밝게 다시 칠하고 상록수의 토운도 약간 밝게 하여 앞 쪽의 어두운 수목의 토운과의 콘트러스트를 강하게 한다.

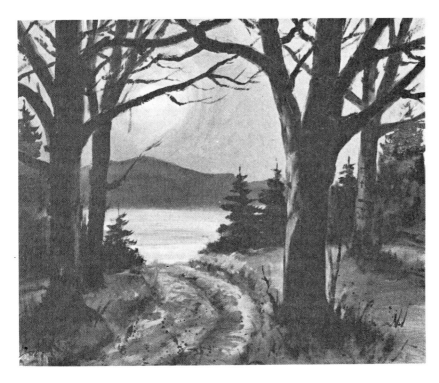

4. 마지막으로 가장 어두운 토운을 써서 수목의 가지를 덧그리고 줄기의 촉감을 표현하고 지면에 어두운 잡초를 덧그려 넣는다. 완성된 그림은 줄기, 상록수의 어두운 토운과 지면이나 산의 어두운 하프토운이 전체의 토운을 지배하고 있기 때문에 어두운 토운의 작품으로 되어 있다. 그러나 어두운 토운의 그림이라도 그 어두움을 강조하기 위해 부분적으로 밝은 토운을 쓰는 수가 있다.

강한 콘트러스트의 묘사

1. 콘트러스트의 강한 그림을 그릴 경우에는 밝은 토운을 어디에 쓰는가를 똑똑히 정해 두는 것이 중요하다. 우선 전체의 구도를 스케치한 후 험한 산 위의 하늘을 밝은 하프토운으로 칠한다. 다음에는 산기슭 수목 윗 쪽 부분에도 밝은 하프토운을 그려 넣는다.

2 산의 음영 부분은 밸류 스케일에서 말하면 아래 쪽의 어두운 하프토운이 되므로 힘센 터치로 그 토운을 산의 음영 부분에 칠한다. 다음에는 같은 어두운 하프토운을 물가에 인접하고 있는 수목의 아래 쪽에 그려 넣어 무성한 군엽 때문에 어둡게 그늘이 되어 있는 양상을 표현한다. 이 단계에서 이미 4 개의 주요한 밸류 중 어두운 토운을 제외한 3 개의 토운을 그려 넣은 셈이 된다.

3 수면을 칠한 후, 이 그림에서 가장 어두운 부분 즉 물가의 어두운 그늘 부분을 묘사한다. 다음에는 밝은 토운을 화면 왼쪽 수목의 희미한 모양과 화면 오른쪽 물속에 보이는 바위의 햇빛을 받고 있는 꼭대기 부분에 그려 넣는다. 다시 화면의 가장 왼쪽 수목을 산에서 사용한 어두운 하프토운보다 훨씬 밝은 하프토운으로 한다.

4. 어두운 토운으로 물가에 인접한 수목의 줄기를 덧그려 넣는다. 다시 하프토운을 써서 낮은 산과 수면의 세부를 묘사한다. 수목 부분에서는 밝은 빛의 토운과 2개의 하프토운을 섞어 쓰고 있는 점에 주의하기 바란다. 이 콘트러스트의 강한 풍경을 묘사하는데는 4개의 밸류 외에 또 하나 가하여 결국은 어두운 토운, 밝은 토운, 그리고 3종류의 하프토운을 쓰고 있다.

약한 콘트러스트의 묘사

1. 이 작품 예에서는 약한 콘트러스트의 풍경을 4개의 밸류를 써서 그려 나간다. 이 그림 속에서 가장 밝은 토운(실제로는 꽤 어둡다)을 하는 부분에 칠한 후, 밝은 하프토운으로 구름을 묘사한다. 다음에는 수목의 뿌리목 부근에 가장 어두운 토운을 칠한다. 이 단계에서는 물감은 화면의 절반 밖에 칠하지 않았지만 밸류는 이미 주된 4개를 전부 그려 넣고 있다.

2. 이번에는 수목의 안쪽에 보이는 풍경으로 옮긴다. 불규칙한 띠 모양으로 보이는 숲을 하늘과 대략 같은 하프토운과 어두운 토운의 양쪽을 써서 묘사한다. 다시 멀리 보이는 띠 모양의 나무숲 사이에는 하늘에 사용한 밝은 토운을 그려 넣어 눈이 쌓여있는 양상을 표현한다.

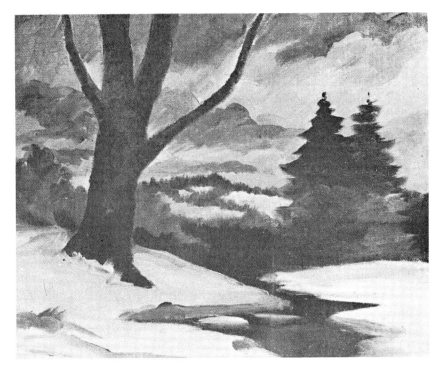

3. 전경의 밝게 보이는 눈 부분을 하늘과 같은 밝은 토운으로 칠한 후, 밝은 하프토운으로 눈 위에 떠 모양의 그림자를 덧그린다. 얼어 붙은 개울은 어두운 토운과 어두운 하프토운의 2종류를 써서 그린다. 다시 화면 우측의 상록수를 어두운 토운과 2종류의 하프토운으로 묘사한다. 이 공정까지 오면 하늘이 화면 중앙의 어두운 지평선 부근에서 끝나고 있음을 알 수가 있다.

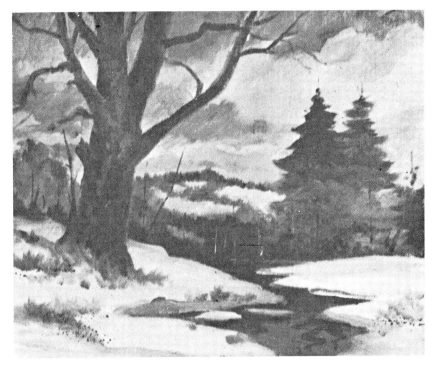

4. 마지막 공정에서는 토운을 정리함과 동시에 세부를 덧그려 넣는다. 우선 화면 왼쪽의 큰 수목을 2종류의 하프토운과 어두운 토운으로 고친다. 다음에 얼어 붙은 개울에 어두운 토운을 꼬불꼬불한 모양으로 그려 넣어 주위의 풍경이 비치고 있는 양상을 표현한다. 다시 전경의 눈 부분에 밝은 하프토운을 점을 찍듯이 그려 넣는다.

밸류 스케치(value sketch)

작품 예 1의 경우 어떠한 유화를 그릴 경우에도 밸류를 바르게 파악하는 것이 중요하다. 많은 화가는 실제의 묘사에 옮기기 전에 연필이나 분필로 밸류 스케치를 한다. 밸류 스케치는 소재의 밸류의 배치를 바르게 파악하고 구도나 색채의 혼합을 결정하는데 있어 매우 도움이 된다. 위의 것은 신속한 터치로 그린 작품 예 1을 위한 밸류 스케치이다.

작품 예 3의 경우 이것은 작품 예 3의 밸류 스케치이다. 화면 우측의 상록수와 전경의 개울을 어두운 밸류로 포착하여 눈 부분을 밝게 남기고 있다. 또 화면 상반부에 하프토운을 그려 넣고 있다. 이와 같이 처음에 밸류 스케치를 그려 대충 밸류의 배치를 포착해 두면 실제의 작품에 착수하는데 있어 매우 도움이 된다.

작품 예 4의 경우 작품 예 4의 밸류 스케치의 경우 전경의 바위의 음영을 가장 어두운 토운으로, 그리고 하늘, 바위 사이의 거품이 이는 파도를 제일 밝은 토운으로 파악하고 있다. 그러나 실제로 완성된 그림을 보면 밸류 스케치에서는 밝은 하프토운으로 그린 바위 부분을 더욱 어둡게 묘사하고 있다.

작품 예 9의 경우 화면의 대략 전면을 밸류 스케일 상단의 밝은 토운으로 파악하고 수목과 왼쪽 육지의 일부분만을 밸류 스케일 하단의 어두운 토운으로 묘사하고 있다. 하프토운을 쓰고 있는 것은 먼 산과 나무가 무성한 섬부분 뿐이다. 낙서처럼 보이는 스케치라도 전체의 구도를 확실히 잡고 있는 점에 주목하기 바란다.

附　録

휴 레이드만의 「油畫技法」

　　이 附録은 Hugh Laidman 著書인 「THE COM-
PLETE OF DRAWING AND PAINTING」에서
油畫부분만을 收錄한 것이다. 本文인　 Wendon
Blake의 技法을 비교해 봄으로써 더욱 많은 지식
을 얻으리라고 본다.

붓

1800년대 초기까지는 일반적으로 수채화에 사용되는 것과 같은 족제비털로 만든 丸筆만이 사용되어 왔다. 오늘날에는 돼지털이나 합성섬유로 만든 平筆을 사용하게 되었으며, 더우기 특수한 効果를 나타내기 위한 여러 자루의 특별한 붓과, 당연하지만 손가락도 사용한다. 회화 용구로서 팔레트 나이프를 최초로 사용한 공적은 쿠르베(Courbet)에게 돌려야 한다. 이 회화 기법은 한 번 칠할 때마다 나이프를 깨끗이 닦기 때문에 "청결한" 기법이라고 불리어지고 있다. 붓은 최초의 스트로우크 뒤에서는 캔버스에 선명한 색을 옮겨 주지 않는다. 그림 전체를 팔레트 나이프만으로 칠할 수도 있으나, 붓과 손가락과 로울러를 병용해서도 유효하게 사용할 수 있다.

반 아이크(van Egck) 형제는 油彩畵의 개척자로 알려져 있다. 왁스, 달걀, 몰탈, 아교, 수지, 글리세린 등을 사용하여 앞에 언급한 방법으로 그리기보다 기름을 미디엄으로 사용하는 쪽이 한층 더 광범위한 과정과 결과를 가져온다. 기름이란 미디엄은 여러 가지 支持體에 부착된다. 종이는 뛰어난 재료 중의 하나이다. 종이나 나무, 기타의 지지체에 부착해도 의도했던 최종적인 그림으로서 이상적으로 적합한 것이며, 결과적으로 투명한 外觀을 띠게 된다. 최초에 플랑드르人, 다음에 프랑스人이 종이를 사용하였다. p.104에 나타낸 최초의 유채와 컬러의 작품예에서는 종이를 사용하였다.

오늘날 가장 널리 쓰이는 것은 캔버스(canvas)이고 또한 하아드 보오드, 합판, 合成板 등의 단단한 지지체이다.

때로는 캔버스를 다른 단단한 표면에 부착시켜 쓰기도 한다. 틀에 끼운 캔버스는 i) 어떤 부류의 화가 특히 초상화가가 좋아하는 표면의 탄력성, ii) 무제한이라고 할 수 있는 사이즈, 이 두 가지의 잇점이 있다.

가장 좋은 캔버스는 아마와 대마로 짜여진 것으로서 둘 다 비교적 안정성이 있다. 목면과 아마의 混紡品도 시판되고 있지만 피하는 것이 좋다. 물감을 칠했을 때 나소라도 신축이 있는 지지체는 물감이 벗겨질 우려가 있다.

지지체를 선택하고 나면 그림을 그리기 위한 바탕칠이 필요하다. 습작 단계에서는 미리 바탕 처리가 되어 있는 캔버스를 사용해도 무방하나, 되도록이면 자신이 직접 바탕 처리를 하는 것이 좋으며 비용도 절략될 수 있다.

옛날처럼 礬水를 칠하거나, 석고나 탄산석회를 혼합시켜 만든 카세인을 칠하거나, 또는 반수를 칠한 위에 다시 鉛白을 엷게 칠하는 방법이 바탕 처리인데, 자신이 이를 하기 어려운 경우는 신뢰할 수 있게 미리 조합되어 있는 燒石膏를 쓰면 된다. 이것을 2, 3회 칠한다. 칠할 때마다 샌드 페이퍼로 닦으면 매끈하게 된다. 반수를 칠한 위에 연백을 수회 엷게 칠하는 방법으로 할 경우에는, 칠한 연백(이 경우에는 샌드 페이퍼로 닦지 않음)이 건조한 뒤가 아니면 다음 연백을 칠해서는 안 된다. 이런 과정을 거치지 않으면 어떤 종류의 색(예 : 에머랄드 그리인)은 1주일 가량 지나면 금이 생기게 된다. 어떤 바탕칠의 과정에 있어서도 그 바탕칠감과 그 그림이 마무리되었을 때의 색과 조화되는 색, 아마도 연한 그레이나 세피아 등 일반적으로는 팔레트의 暖色系의 색을 조금 섞으면 그렇게 보기싫은 표면으로는 되지 않을 것이다. 자기 자신이 캔버스의 바탕칠을 하는 이유는 이런 점에도 있다.

옛부터 무슨 이유인지는 몰라도 화가들에게는 엘로우 오우커, 레드, 오우커블랙 등의 大地의 色이, 또한 라피스 라즈리에서 만들어진 ultramarine 계통의 색과 더불어 즐겨 쓰던 색이었다. 그런데 회화 재료의 역사를 보더라도 최근에는 훨씬 더 많은 색을 선택, 사용할 수가 있게 되었다. 화가(그와 같은 화가가 존재한다는 가정하에)가 사용하는 오늘날에 色을 연구한다거나 조사한다 해도 의미한 것이다. 여기에 나타낸 質이 높은 팔레트로서 충분하다.

물감의 사용 방법

油彩畵를 최초에 그린 상태대로 유지하려면 그 준비와 다듬질 단계가 수채화 이상으로 중요하다. 두터이 칠한 暖色 위에 엷은 색으로 다듬질하는 것은 결국 그 그림의 특성을 없애는 일이 되며 오래 되면 때묻게 된다. 이러한 문제를 실제로 해결한 공적도 옛 대가들에게 돌려야 할 것이다. 그래서 우리들은 그린 그림의 永續性을 생각해야 한다.

絵畵史上의 걸작을 살펴보면 그 중의 어떤 것은 화가가 제작 도중에 그 構圖에 대한 것을 변경한 흔적을 엿볼 수가 있다. 즉 완전히 다른 어프로우치로 밑그림이 그려져 있는 것을 알 수 있다. 제작 도중에 그림을 바꾸고 싶을 때는 우선 맨처음에 칠한 유채 물감을 긁어내고 다시 그려야 한다. 초심자이든 경험이 많은 화가이든 간에 유채화에 있어서의 유채 물감의 변화를 알고 싶으면 화이트, 블랙, 엘로우 오우커, 레드 오우커라는 제한된 팔레트로 초상화를 그려 볼 것. 옛날 소수의 대가들이 이들 색만으로, 또는 이들의 색에 한두 가지의 색을 보충한 결과를 얻었던 것이다. 같은 토운에 같은 색을 덧칠하고서도 불투명으로 되는 경향이 있다. 그러므로 그림을 완성시키기 위한 빠른 습작쪽이 차분히 시간을 들이며 완성시킨 그림보다 선명하게 보이게 된다. 직접 기분대로 그린 그림쪽이 정성들여 수정하거나 지나치게 상세히 그린 것보다 한층 싱싱하고 영속성 있는 그림이 된다.

따라서 기름을 미디엄으로 하는 유채 물감을 직접 칠하는 것은 수채화와 마찬가지로 중요함을 알 수 있다. 하지만 그것을 확신하고 그리는 사람은 흔치 않다. 그래서 묽게 한 유채 물감으로 主題를 캔버스에 연하게 스케치하는 방법이 좋다. 주제 다루는 방법을 잘 조절하게 된다면 한층 용이하고도 생각대로 그림을 계속시켜 나갈 수가 있다.

그레코(Greco), 티치아노(Tiziano), 루벤스(Rubens), 기타의 대가들은 묽게 하지 블랙과 화이트, 또는 브라운과 화이트를 섞어 grisaille로 스케치를 그렸으며 이 방법은 만족스러운 것이다.

와 니 스

와니스의 사용에 대한 화가들의 논의는 많다. 良質의 와니스를 균일하게 칠하면 그림에 광채를 주는 동시에 실내의 불순물로부터 그림을 보호하는 効果가 있다. 반면에 화면이 번쩍거릴 우려도 있다. 어떤 종류의 와니스는 시일이 지남에 따라 어두워지는 경향이 있다. 印象派 화가들의 대다수는 작품의 生氣를 유지하려고 와니스를 전혀 사용하지 않았다. 鮮明度가 높은 와니스일지라도 지니고 있는 결점이나 옛부터 이에 수반되는 여러 가지 문제점은 멀지 않아 해결되리라 생각된다.

마무리된 유채화에 와니스를 칠하는 것은 적어도 1년은 지나서 하는 것이 좋다. 따라서 항상 먼지 묻지 않도록 유의할 것이다. 1년이 지나면 솜씨도 크게 향상되어 그 그림에 대해 비판적이 되지 않을는지?

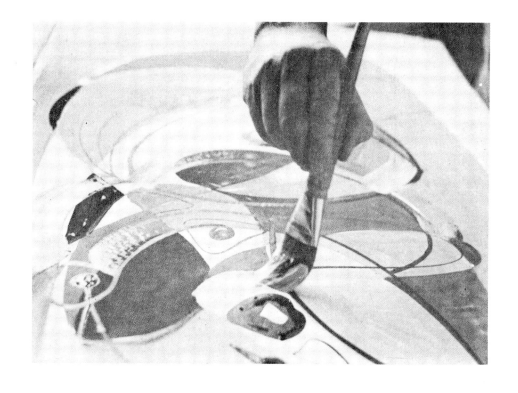

油彩技法의 연습

유채 물감은 비교적 액체 상태로 사용할 수 있다. 이 기법의 연습에는 물감을 테레빈(terebin)油만으로 섞어 쓰는 것이 제일 좋다.

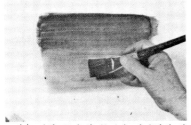

(a) 진한 토운의 물감을 낙타털의 평필로 좌우 스트로우크를 반복해서 諧調를 만든다.

(b) 동일한 물감을 조금 엷게 하여 균일하게 칠한다.

(c) 테레빈油로 조금 엷게 한 물감을 剛毛筆로써 진한 토운을 연하게 한다.

(d) 붓을 씻고 다른 물감을 튜우브에서 찍어 그 토운을 연하게 한다.

(e) 바구니를 엮는 것 같은 스트로우크의 연습

(f)·(e)와 같게 하면서 틀리는 스트로우크의 연습

(g) 十字形으로 테이프를 붙인 위에 동일한 스트로우크를 시도한다.

(h) 틀리는 색의 토운을 가한다.

(i) 油彩에서 "하아드 에지(hard edge)"기법으로 할 경우 테이프를 미리 떼면 위험하다. 마른 뒤에 떼도록 한다.

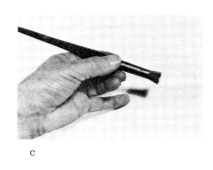

c

붓과 물감으로 무엇을 그리기 시작한다. 처음에는 液體狀으로 한 물감으로 연습하고, 다음에 튜우브의 물감을 칠한다. 고호(Gogh)는 때때로 붓이나 팔레트 나이프를 쓰지 않고 이 방법으로 그렸었다. 연한 물감으로 그린 오리(a)와 작은 도깨비집(b)은 수채화처럼 보인다. 수채 물감과는 달리 유채 물감은 紙面을 신축시키지 않는다. 붓을 자유로이 다룰 때까지 종이에 스케치해 보자.

(c) 點描筆은 각종의 크기가 있다. 여기에 보이는 것은 낡은 붓끝을 잘라버린 것이다.

(d) 點描는 독특한 효과를 내기 위한 훌륭한 기법이다.

(e) 이 기법에 의해 가능한 흐리기의 토운이 돋보이도록 스카치 테이프를 써서 하아드 에지를 만들었다.

(f)·(g) 기타의 극단적인 기법은 팔레트 나이프를 자유 분방하게 쓰는 것도 있다. 거대한 규모의 畵面에 이 기법이 효과적이라 하겠다.

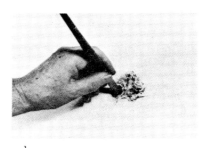

d

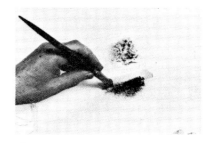

e

g

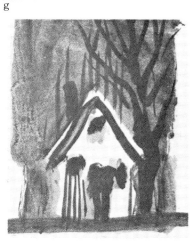

b

d-1

e-1

a

(a) 우선 전체를 木炭으로 스케치하고, 물감으로 간단한 線을 그리고, 계속하여 바위의 음영면을 칠한다.

(b) 가장자리를 똑바르게 표현하고, 또한 칠해진 물감이 손에 묻지 않도록 브리지를 쓴다. 수평선과 물은 엷은 물감을 칠한다.

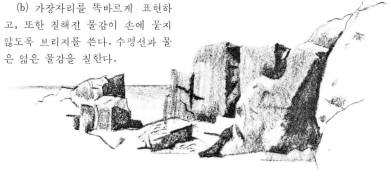

a

(c) 바위의 밝은 面은 물감을 듬뿍 칠한다. 이 부분은 다음에 보는 바와 같이 팔레트 나이프를 써도 좋다.

(d) 재차 브리지를 써서, 아직 건조하지 않은 물감에 닿지 않도록 유의하면서 비구름이 낀 하늘을 흐리게 한다.

b

c

d

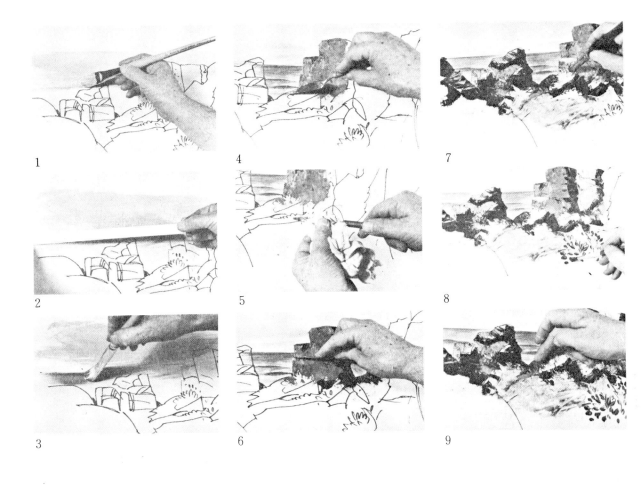

1

2

3

4

5

6

7

8

9

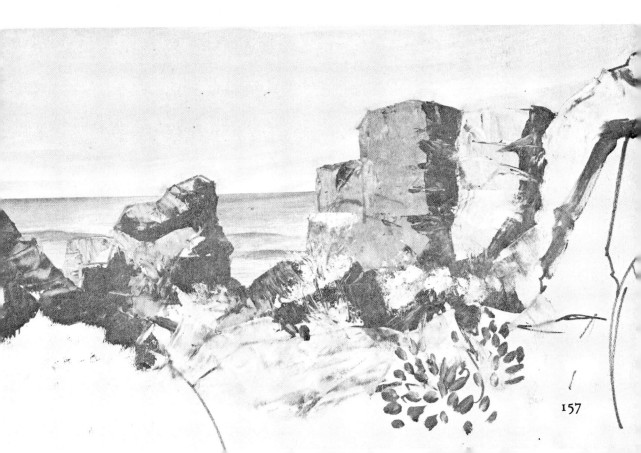

1. 線으로 스케치한 위에 폭넓은 스트로우크로 하늘에 물감을 칠한다.

2. 降雪의 효과를 내기 위해 붓을 수평선의 방향에 비스듬이 당기듯이 그린다.

3. 遠景은 넓은 스트로우크로 그린다.

4. 中景의 나무들의 부분은 흐리기의 스트로우크를 쓴다.

5. 前景의 그림자 부분은 엷게 한 물감을 넓은 스트로우크로 그린다.

6. 팔레트 나이프로 반짝이는 積雪을 칠한다.

7. 팔레트 나이프로 계속한다.

8. 中景의 낙엽수와 前景의 느릅나무를 그린다.

9. 팔레트 나이프로 나무의 벌어진 곳에 물감을 가볍게 칠해서 쌓인 눈을 나타낸다.

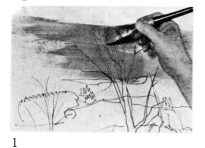

1

2

3

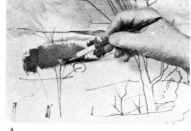

4

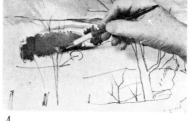

5

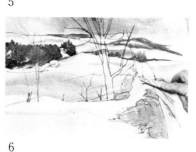

6

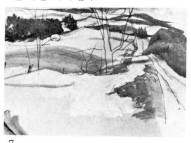

7

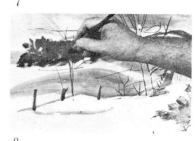

8

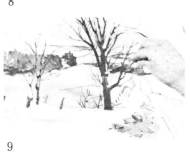

9

158

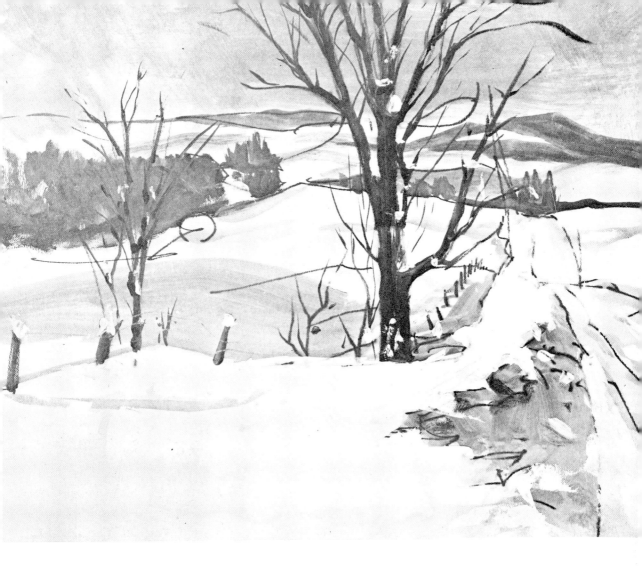

1

2

부차적인 어푸로우치의 한 가지
를 예시함 :

 1. 짙은 토운으로 하늘을 칠한
다.

 2. 손톱의 등이나 붓의 자루 끝
으로 긁어서 가지를 표현한다.

　어떠한 스케치를 본으로 하여 시
작하더라도 繪畫表現의 가능성은 이
하의 작품 예에서 보듯이 무한하다
고 하겠다.

幾何學的 어프로우치 (a)　　　　　　圖案的 어프로우치 (b)　　　　　다른 요소를 보충한 抽象的 어프로우
　　　　　　　　　　　　　　　　　　　　　　　　　　　　　　　로우치 (c)

 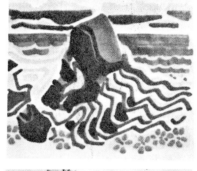 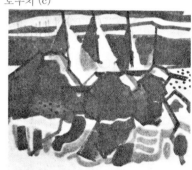

　　自然主義的인 회화에는 대상의 형
에 따른 스트로우크로 그린다.

　1. 굵은 붓으로 바위를 칠한다.
　2. 바위에 부서지는 파도는 가
는 丸筆로 그린다.

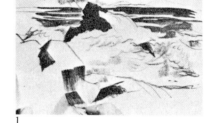

1　　　　　　　　　　　　2

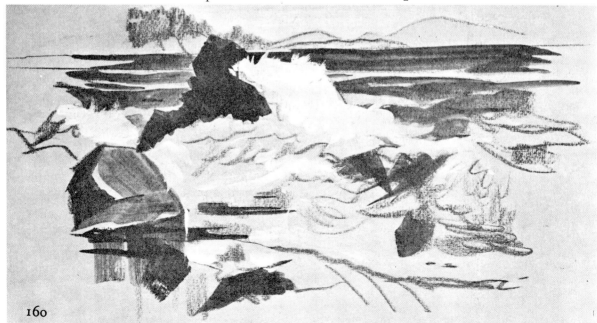

(1) 하늘부터 착수한다.　　　(2) 바다와 큰 파도로 진전시킨다.　　(3) 다음 바위를 그린다.

　아전하며 확실한 技法過程은 먼저 어떤 종류의 色調를 선택해서 스케치 전체를 칠하는 일이다.

　화가는 특별히 눈에 띄는 것뿐만이 아니라 보이지 않는 것도 묘사한다는 점을 언제나 명심하고 있어야 한다.

단단한 大地에 뿌리박고 태연히 서서 파도에 부딪히는 바위가 있는 바닷가의 모습을 지각하면서 그린다면, 그 그림은 신뢰받을 수 있는 것이 되리라.

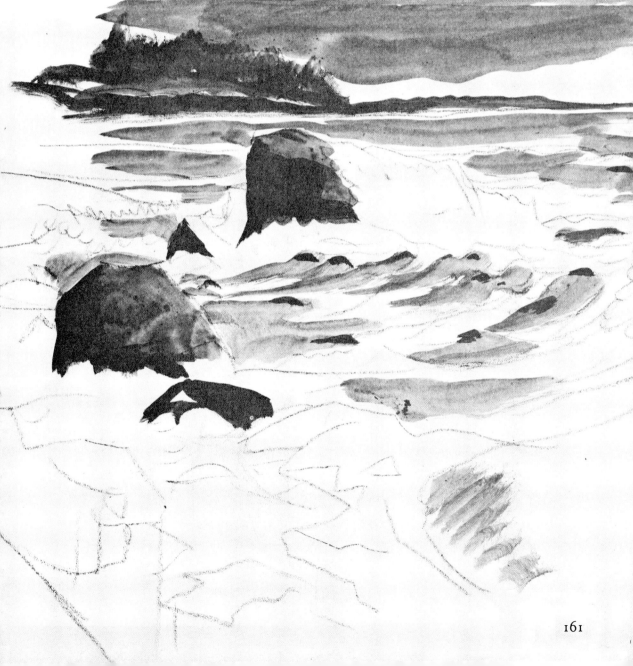

글레이즈 칠하기

유채화의 글레이징 (glazing)은 1색이나 2색의 물감을 엷게 하여 혼합한 것으로 덧칠하는 것이다. 기름과 테레빈油를 혼합한 글레이즈는 물과 같이 엷게 칠한다.

이 스케치는 글레이즈를 칠하는 방법과 그 필요성을 나타낸 것이다. 보행자를 비치는 대리석의 빛나는 벽이 이 그림의 중요한 포인트라 하겠다.

이것은 간단한 예에 지나지 않지만, 數回 글레이징하면 그 때마다 다듬질된 작품의 깊이와 透明度는 증가한다.

(1) 우선 아스팔트길의 보행자와 빛나는 벽에 비치는 보행자의 反映을 그린다.

(2) 그 反映 위에 대리석 색의 글레이즈를 벽 전체에 칠한다. 이것이 끝나면 대리석의 검은 形을 나타내는 선을 불투명색으로 그린다.

「경주의 직전」은 팔레트 나이프
만으로 그리는 그림의 理想的인 주
제이다.

온통 구름에 덮인 하늘

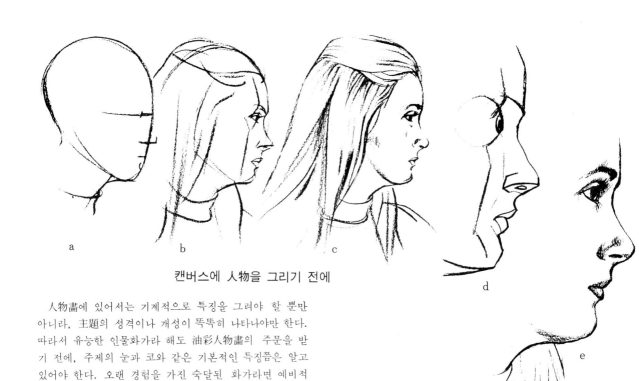

캔버스에 人物을 그리기 전에

　人物畵에 있어서는 기계적으로 특징을 그려야 할 뿐만
아니라, 主題의 성격이나 개성이 똑똑히 나타나야만 한다.
따라서 유능한 인물화가라 해도 油彩人物畵의 주문을 받
기 전에, 주제의 눈과 코와 같은 기본적인 특징쯤은 알고
있어야 한다. 오랜 경험을 가진 숙달된 화가라면 예비적
습작 없이도 잘 해낼 수 있을 것이다.

　위의 스캐치로써 화가의 思考의 순서를 살펴보기로 하
자.

　a. 단순한 形에서부터 시작한다.

　b. 눈, 코를 그린다.

　c. 스캐치를 손질한다.

　d. 얼굴 모양의 구성의 細部를 그린다.

　e. 얼굴의 細部를 손질한다.

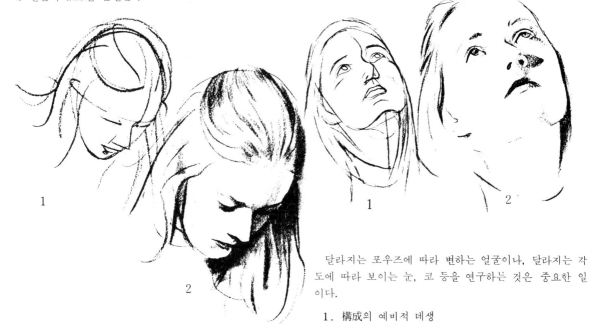

달라지는 포우즈에 따라 변하는 얼굴이나, 달라지는 각
도에 따라 보이는 눈, 코 등을 연구하는 것은 중요한 일
이다.

　1. 構成의 예비적 데생

　2. 다듬질된 스케치

무표정한 보통 포우즈의 단계를 아래에서 보자.
a. 머리 부분의 개략을 그린다.
b. 토운의 패턴을 이룬다.
c. 눈, 코의 구성을 조화시킨다.
d. 전부를 짜서 맞춘다.

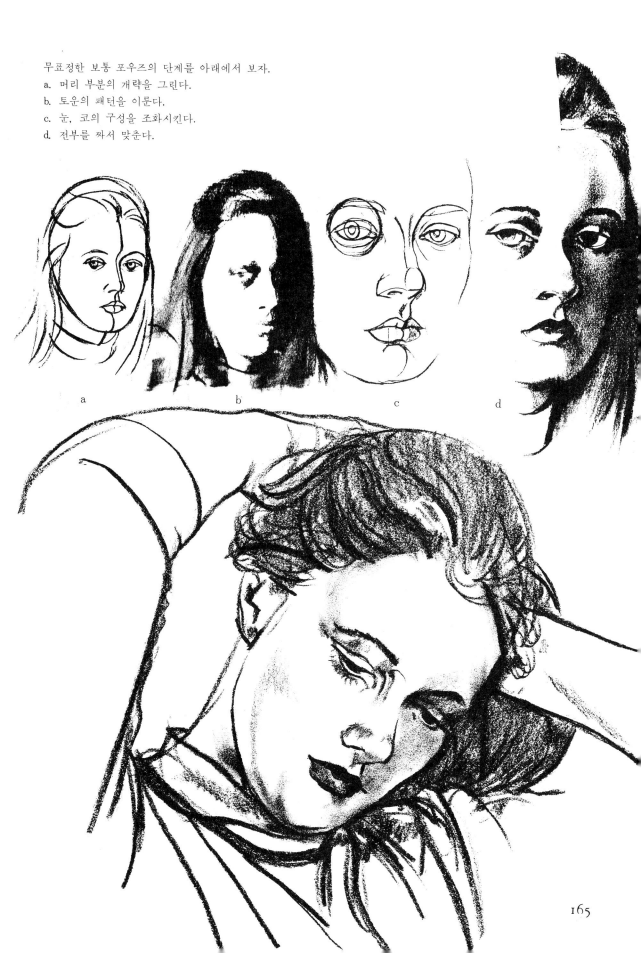

a b c d

a

화가는 보이는 그대로를 정확하게 그리지는 않는다. 그곳에서 나뭇잎 하나하나를 再現한 것처럼 그림을 그리는 화가라 할지라도, 보통은 자기의 스토리를 발표하듯 재정리하고 있다.

(a)의 헛간에 대한 첫인상은 희귀한 건물을 덮고 있는 무성한 잎의 매스였다. 그것을 스케치하는 동안 잎의 모양과 디자인에 신경을 쓰게 되어 헛간은 構圖上으로는 2차적인 것으로 되어 버렸다.

(b)에서는 문을 열어 보는 사람이 그림 속에 쉽게 들어갈 수 있게 했다. 헛간이 어디까지인지 애매하게 해 둔 채 前景의 문과 동일한 문을 멀찍이에 거듭해서 작게 그렸다.

동일한 장소에서 (c)의 데생으로 나아갔다. 육중한 돌담으로 헛간의 뜰을 돋보이게 하고 얼굴 구실을 하도록 했다.

동일한 장소에서 여러가지 構圖를 스케치하거나, 또는 동일 장소를 하루 중의 틀리는 시간에 채색하는 것은 좋은 연습이 된다.

b

c

167

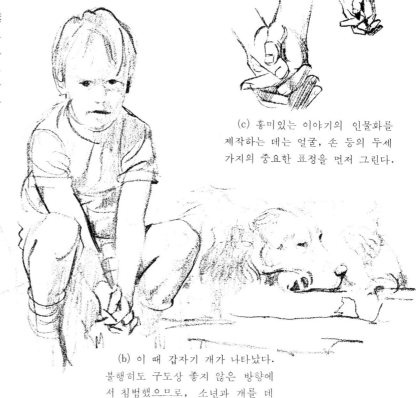

人物畫의 素描

유채화를 위한 素描는 다듬은 재질의 표면에 그려도 되었으나 콩테 크레용과 白으로 그렸다. 이것은 실험의 기회도 되고, 또한 木炭粉이나 많은 실패를 다듬어진 표면에 남기지 않는다. 또 하나의 素描를 가해서 끝낸다.

(c) 흥미있는 이야기의 인물화를 제작하는 데는 얼굴, 손 등의 두세 가지의 중요한 표정을 먼저 그린다.

(b) 이 때 갑자기 개가 나타났다. 불행히도 구도상 좋지 않은 방향에서 침범했으므로, 소년과 개를 데생構圖上 어울리는 위치에 배치하여야만 했다.

(a) 속히 그리는 스케치의 포우즈는, 소년을 오래 앉혀 놓고 그려야 하므로 움직임이 많으면 따라가기가 힘들다. 따라서 소년에게 무리 없는 포우즈를 취하게 하여 그릴 것이다.

(d) 抽象패턴을 재빨리 그린다.

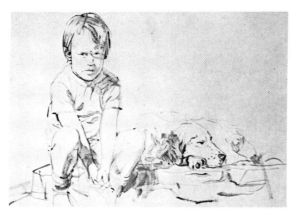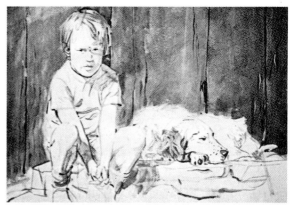

이 油彩의 인물화는 수채화용의 거친 300파운드의 아르슈 종이에 그렸는데, 良質이면 어떤 종이로서도 그릴 수 있다. 油미디엄은 종이를 신축시키지 않으므로 수채화처럼 종이의 표면을 축이지 않아도 된다. 테레빈油와 린시이드 오일 등의 용제를 써서 보다 효과적인 기법을 익혀 개성적 표현을 해야 한다. 붓과 기법은 수채화의 경우와 동일하다.

(1) 우선 세피아와 블루우의 물감으로 데생했다. 이 2색은 단지 이 그림 속에서 각기 다른 부분을 구별하기 위해 썼다.

(2) 처음에 소년은 배경으로서는 재미없는 판자벽에 기대어 있었는데, 그보다는 헛간의 낡은 板이 이 그림의 테마에 어울릴 것이라고 생각되어, 몇 장의 오래 된 板을 찾아 아틀리에로 가져왔다. 소년과 개의 모델은 쓰지 않은 채 構圖 안에 그렸다. 소년과 개는 그다지 인내에 강한 모델은 아니다. 그러므로 주의깊고 요령 있게 다루어야 한다.

실제로 헛간의 板 같은 특수한 색을 내게 될 때까지 물감을 혼합하여, 화면에 칠해 보는 것도 흥미로운 경험이리라. 이 방법이 여의치 않으면 종이에 조금 칠을 해서 主題와 맞추면 될 것이다.

컬러의 作例 : 종이에 油彩로 그리기

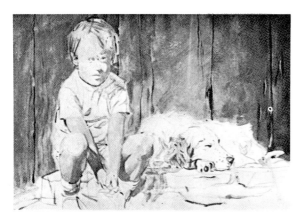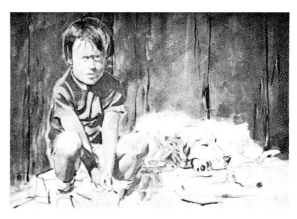

(3) 직접적인 스트로우크로서 머리카락부터 착수하여 피부의 토운으로 계속한다. 좀더 철저한 연습으로는 알라 프리마(alla prima)기법을 쓰지 않고, 이 단계로는 이 부분에 지배적인 레드, 오렌지, 옐로우에 대해 그리인이나 블루우 등의 補色으로 그리기 시작할 수도 있다. 그러나 이 그림에서는 눈에 보이는 그대로의 색을 직접 칠했다. 補色의 밑그리기는 옛날 대가들이 썼던 것이다. 글레이를 적당히 몇 회 칠하면 알라 프리마 기법으로는 낼 수 없는 깊이 있는 효과를 낸다. 이 직접적인 어프로우치는 직접적이 아닌 것보다도 싱싱한 특성을 내며, 너무 칠하지 않은 것처럼도 보이게 된다.

(4) 의복의 색과 강아지의 색도 직접법으로 칠했다. 붓의 스트로우크는 항상 재질의 구조에 따랐다. 샤스와 그 주름은 입은 상태에 따른 스트로우크로서, 양말은 발목 주위와 그 밑의 骨組를 의식한 스트로우크로서, 강아지의 털은 그 결의 형태를 따라 스트로우크로 그렸다. 나중에 자연의 방향에 반대인 스트로우크를 써서 어떤 부분을 강조할 수가 있었다. 예컨대 머리카락의 하일라이트를 그리는 데 반대 방향의 스트로우크로 그린 다음 그 위에 자연의 방향으로 두세 개의 선을 그린다.

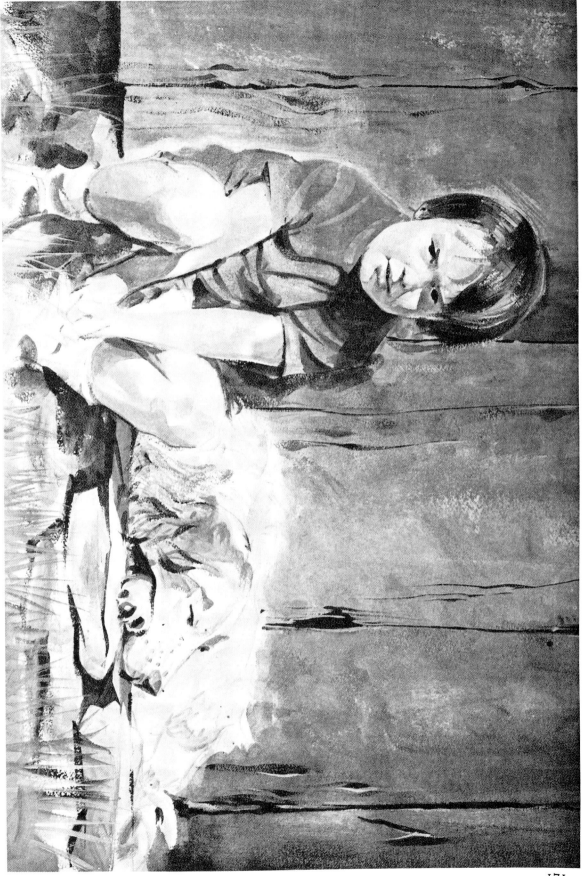

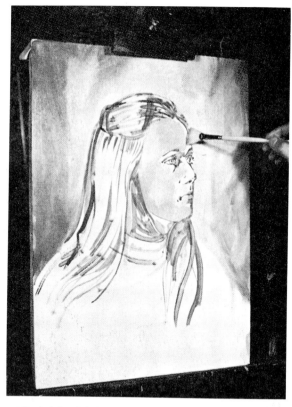

(1) 作例로서 가장 용이한 포우즈를 쓴다. 여기서는 캔버스에 頭部의 위치를 정한다. 스케치에서 얻은 지식을 활용한다.

(2) 배경을 칠한다. 전체 얼굴의 색을 대체로 흐리게 한다. 扇形筆을 사용하여 색을 부드럽게 섞어 그려 나간다.

컬러의 作例 : 캔버스에 人物그리기

主題에 대한 지식을 얻으며 빨리 쉽게 포우즈에 대한 比較決定을 할 수 있으려면, 몇 가지의 포우즈를 木炭으로 그린다. 이 모델은 가끔 안경을 끼지만 안경을 끼지 않은 포우즈쪽이 그리기 쉽다. 다른 모델의 경우는 반대일 지도 모른다.

(1) 테레빈油로 엷게 한 물감으로써 속히 스케치한다. 포우즈에 움직임을 주기 위하여 붓의 상부를 잡고 자유로이 어프로우치한다.

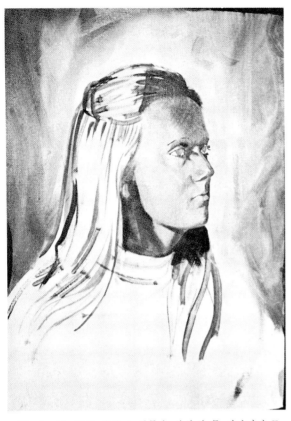

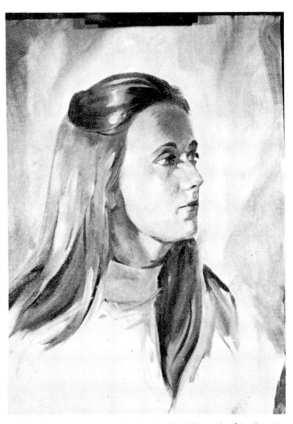

(3) 이 경우 밝은 부분과 어두운 부분의 두 대체적인 토운이 필요하다. 한쪽에서만 빛이 비치는 것이 그리기 쉽다.

(4) 기본적인 토운 안에 얼굴의 細部를 그려 넣는다. 지나치게 세부를 그리다가는 모델과 달라질 수도 있으므로 조심해야 한다.

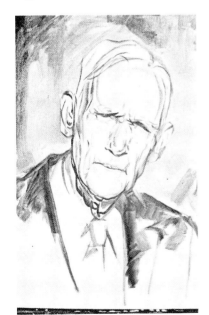

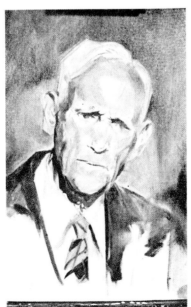

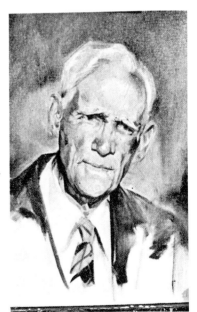

(2) 배경과 깊이의 악센트를 그린다. 모델은 노인이지만 얼굴의 주름 등에는 마음쓰지 말 것이다. 어프로우치는, 붓의 스트로우크에 있어서도 여성의 그림을 그릴 때보다 훨씬 강력해도 무방하다.

(3) 얼굴 전체의 색은 강력한 스트로우크로서 될수록 굵은 붓으로 칠한다. 눈은 손가락 끝에 물감을 조금 찍어서 그린다.

(4) 최후에 그림자의 짙은 토운, 입과 코의 주의 등 세부를 그린다. 부인의 얼굴일 경우 블루우는 피한다. 수염을 깎은 것처럼 보이기 때문이다.

Wendon Blak 의 著書

『Acrylic Watercolor Painting』
『Complete Guide to Acrylic Painting』
『Creative Color : A Practical Guide for Oil
　Painters』
『Landscape Painting in Oil』
『The Watercolor Painting Book』
『The Acrylic Painting Book』
『The Oil Painting Book』
『The Portait and Figure Painting Book』
『The Drawing Book』

판권본사소유

유화기법 I

1992년 2월　5일 초판 인쇄
2018년 9월 10일 8쇄 발행

원저_Wendon Blake
저자_미술도서편찬연구회
발행인_손진하
발행처_도서출판 우람
인쇄소_삼덕정판사

등록번호_8-20
등록일자_1976.4.15.

서울특별시 성북구 월곡로5길 34
#02797 TEL 941-5551~3
FAX 912-6007

값 : 10,000원

ISBN 978-89-7363-054-7

圖 書 目 錄 案 內

미 술 실 기

1. 미대입시 석고 연필 데생 12,000
2. 소묘중의 연필소묘 13,000
3. 입 시 구 성 12,000
4. HOW 입시구성 12,000
5. 조 소 기 법 10,000
6. 테크닉 정밀 묘사 10,000
7. 정 밀 묘 사 9,000
8. 석고연필소묘 8,000
9. 테크닉 인체 데생 8,000
10. 테크닉 인 체 묘 사 8,000
11. 테크닉 동 물 묘 사 8,000
12. 정물 수채화의 이해 17,000
13. 유화기초테크닉 9,000
14. 포인트 정밀묘사 15,000
15. 리얼리틱 정밀묘사 15,000
16. 화실을 떠나는 석고데생 12,000
17. 수채화 기본 테크닉 10,000
18. 정물수채화 II 20,000

미 술 기 법

1. 초 상 화 기 법 5,000
2. 기 초 디 자 인 8,000
3. 펜 화 기 법 8,000
4.
5. 유화기법 I 6,000
6. 유화기법 II 6,000
7. 수 채 화 기 법 6,000
8. 수채화 기법(정·인) 7,000
9. 수채화 테크닉(기초) 8,000
10. 수채화 테크닉(풍경) 8,000
11. 수채화 테크닉(인물) 8,000
12. 유화기법 III 7,000
13. 스 케 치 기 법 7,000
14. 얼 굴 과 손 7,000

- 풍 경 수 채 화 25,000
- DTP칼라 챠트 20,000
- 미술인명용어사전 25,000
- 유화를 그리자 20,000

디 자 인 시 리 즈

1. 디 자 인 자 료 6,000
2. 입시구성 작품과 밑그림 6,000
3. 입체·편화 사전 4,500
4. 만화 기법 강좌 4,500
5. 컷 도 안 ① 4,500
6. 약굴 5,000컷 ① 4,500
7. 얼굴 컷 일러스트 4,500
8. 편화·편화·편화 9,000
9. 편화·and·편화 9,000
10. 인물 일러스트 5,500
11. 동물 일러스트 5,500
12. 컷 일러스트 4,500
13. 약화 5,000컷 ② 4,500
14. 도안 5,000컷 ① 4,500
15. 도안 5,000컷 ② 4,500
16. 컷 도 안 ② 4,500
17. 편화 디자인 ① 4,500
18. 편화 디자인 ② 4,500
19. 스쿨 컷 도안 4,500
20. 문자디자인 I 4,500

21. 만화 자료 사전 5,000
22. 만 화 테 크 닉 4,500
23. 약화 5,000컷 ③ 4,500
24. 컷 도 안 ③ 4,500
25. 문자디자인 II 4,500
26. 숫 자 디 자 인 4,500
27. 편화 and 이미지 9,500
28. 스 케 치 ① 4,500
29. 스 케 치 ② 4,500
30. 레 터 링 ① 4,500
31. 인 물 도 안 4,500
32. 식 물 도 안 4,500
33. 장 식 도 안 4,500
34. 한 국 화 컷 4,500
35. 레 터 링 ② 5,000
36. 레 터 링 ③ 4,500
37. 만 화 1 4,500
38. 만 화 2 4,500
39. 포 스 터 4,500
40. 산 업 도 안 4,500

41. 인 물 컷 4,500
42. 동 물 컷 4,500
43. 어 린 이 컷 4,500
44. 도 안 4,500
45. 약 화 4,500
46. 꽃 도 안 4,500
47. new편화 편화 편화 I 9,000
48. new편화 편화 편화 II 9,000
49. 편화 에 세 이 9,000
50. 에이플러스 편화 9,500

만 화 기 법

1. 만화 스토리 작법 7,000
2. 만 화 기 법 7,000
3. 만화 영화 기법 I 6,000
4. 만화 영화 기법 II 6,000

석 고 소 묘

1. 탑클래스 데생 6,000

도 안 시 리 즈

1. 스쿨 컷 사전 3,500
2. 도안사전 ① 3,500
3. 도안사전 ② 3,500
4. 약화 도안 사전 3,500
5. 미술대입시용 약화 사전 4,000
6. 컷 도안 사전 ① 3,500
7. 컷 도안 사전 ② 3,500
8. 컷 도안 사전 ③ 3,500
9. 스포츠 컷 사전 3,500
10. 인물 컷 사전 3,500
11. 동물 컷 사전 3,500
12. 만 화 사 전 3,500
13. 약화 컷 사전 ① 3,500
14. 약화 컷 사전 ② 3,500
15. 미술대입시용 편화 사전 4,000

동 양 화 실 기

1. 사 군 자 기 법 10,000

기초필법강좌

한 글 서 예 5,500
1. 구성궁예천명 7,000
2. 안 근 례 비 7,000
3. 난 정 서 7,000
4. 집 자 성 교 서 7,000

확 대 법 서

1. 구성궁예천명 ① 5,000
2. 구성궁예천명 ② 5,000
3. 구성궁예천명 ③ 5,000
4. 안 근 례 비 ① 5,000
5. 안 근 례 비 ② 5,000
6. 안 근 례 비 ③ 5,000
7. 난 정 서 5,000
8. 집 자 성 교 서 ① 5,000
9. 집 자 성 교 서 ② 5,000

한예 10종

1. 한 사 신 비 5,500
2. 한 예 기 비 5,000
3. 한 을 영 비 5,000
4. 한 화 산 비 5,000
5. 한 조 전 비 5,500
6. 한 장 천 비 5,000
7. 한 석 문 송 5,000
8. 한 서 협 송 5,000
9. 한 누 수 비 5,500
10. 한 한 인 명

2. 고 득 점 데 생 6,000
3. 아그립파·줄리앙·비너스 7,000
4. 실 전 소 묘 5,000

소 묘

1. 입시소묘(아그립파) 6,000
2. 입시소묘(줄리앙) 6,000
3. 입시소묘(비너스) 6,000
4. 입시소묘(아리아스) 6,000
5. 입시소묘(카라칼라) 6,000
6. 입시소묘(아폴로) 6,000

서 예 도 서

미 술 도 서

도서출판 오림

서울특별시 성북구 종암 2동 3-328
TEL:941-5551~3 FAX:912-6007